Best Practices for Livable Floor Plan

量身打造
舒心理想家
格局設計關鍵指南

9位日本人氣建築師的
96個不藏私全方位設計心得

一看就懂！100個以上的格局實例

CONTENTS

CONTENTS

CONTENTS

格局

規劃的考量重點

Planned

先思考大方向
再一一研擬細節才正確！

開

始著手規劃住家時，最重要的事就是決定優先順位。比較理想的方法，是將絕對無法妥協的要求，以及之後無法更改的事項（客餐廚設置於二樓等）列為最優先項目，細節的期望等需求「之後再陸續追加」即可。

初次建屋或規劃住家空間時，容易產生無論如何都希望滿足「細項需求」的心情，像是對面式的廚房、食品餐具收納櫃、地板暖氣等，想要的項目如同購物清單一一列出，不知不覺就放入了各式各樣五花八門的條件。

但事實上，即使清單上的內容全部採用，也不見得能夠打造出真正美好的生活空間。以男女交往對象為例，舉個容易理解的情況來說明，即使外貌、學歷、收入、時尚品味等條件全都上佳，卻也不能保證對所有人而言都是魅力十足的萬人迷吧？即使稍有缺點（倒不如說，正因為擁有這些看似缺點的特質），反而因此充滿魅力人們卻不在少數。

打造住家空間也是相同道理，只要集合所有細項需求，絕對無法打造出好的居家環境。首先要訂定對居住者而言充滿魅力的大方向，接著在這個框架之下追加期望的條件，這才是打造合宜舒適住宅的方式。不妨用這個方法來試試看吧！

若是已有預算少的自覺
打造低成本住宅並非難事

經

常會聽到「低預算無法打造出理想住家」、「要打造低成本的住宅好困難啊」之類的說法，這到底是不是真的呢？舉個極端的例子來說，即使擁有五千萬日圓的預算，若是想要打造一億日圓的家，也不可能如願，而且在降低成本方面也會很辛苦吧？也就是說，關於預算不足的煩惱，大多是期望與預算不合罷了。如果能確實明白預算少的事實，進而找到自己能妥協的點，實行上就沒有想像中的困難。

重要的是，在列出「無法妥協的部分」之後，也一樣列出「可以妥協的部分」。例如：想要寬敞的客餐廳是無論如何都不想妥協的條件，但廚房的樣式可以不拘泥於形式。能妥協的部分愈多，就能調動預算去符合無法妥協的項目。

太過拘泥於「無法妥協的部分」，是難以建造住家的。盡可能地開放許多可能性，正是打造低成本且具有魅力的居家空間的第一步。

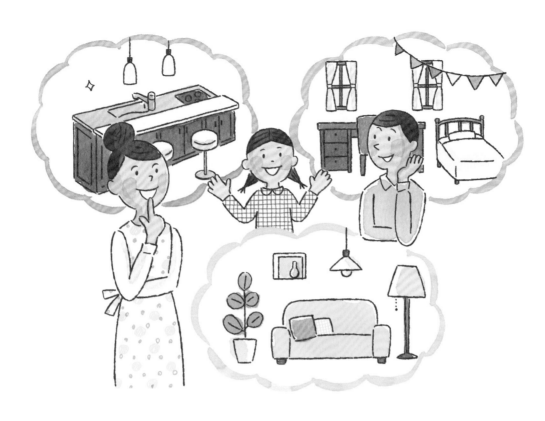

在可以預測的範圍內控制規劃方案中的「可變動性」

打

造住家空間的書籍中，經常會看到「可變動性」這個詞彙。指得是為了配合將來的生活方式，以及家庭成員產生變化時，預留能自由運用的部分。因為住家是要持續使用幾十年的物件，所以可變動性也是重要要素。

但是您知道嗎？具有可變動性的規劃方案，其實也有缺點。例如，原本的建築是單個房間，日後再利用牆壁或家具隔成兩個房間，藉此作出兒童房。這種作法對於未來增加家庭成員時當然是方便的，但是隔間之後也可能會出現窗戶大小不平均，或是因為放置家具而沒有牆壁，導致無法增加插座等缺點。

前述這種程度其實也沒有太大的問題，另一方面，若太過重視可變動性，造成現在生活上的不便，那也沒有意義。預想將來生活的變化，準備一至二個方案，應該就沒問題了。此外，可變動性不單單只是空間的變更，還包括了交換客廳與飯廳、移動廚房吧台或衣櫥等較大型的工程類變動。

打造住家需要開放的心態 無須過於害怕失敗！

「住」

宅是一生一次的購物，所以絕對不想失敗！」會有這樣的心情是理所當然的。但是，因為瀏覽了近期居家裝潢的潮流案例，結果導致太害怕失敗而綁手綁腳，甚至放棄了原本可能取得的、屬於自己舒適空間的狀況其實不少。

如果是經驗豐富的設計師，肯定能為我們設計出超乎想像，舒適且方便生活的提案。對於收到提案的業主，則是希望能夠擁有接納提案的彈性及包容力。若是在此時太害怕而失去勇於嘗試的心，豈不是失去了委託專業人士的意義呢？

相較於只達到「與想像中一樣的家」，能不能達成「比想像更好的家」全憑個人決定。請在相信對方的立場上，將能夠委託的工作交給專業人士負責吧！

清楚了解素材特性 來選用建材

「因」

為是今後要長年居住的家，內外部都希望盡可能使用「質感良好且耐用的建材」。

地板之類的木材部分，即使不用高價材料，光是使用無垢材就能享受隨著時間變化的樂趣。水泥外牆的髒污也會成為裝飾般的「勳章」，灰泥及珪藻土等泥作建材、鐵製把手也是愈使用愈有韻味的素材。相反地，外牆板等樹脂製品及塑膠壁紙、鋁等材質，雖然不會隨著時間變遷出現美麗的痕跡，但是卻具有優秀的機能性，像是塑膠壁紙的單價及施工費用都較為便宜，沾附髒污時使用水來擦拭清潔即可。帶有一點彈性，接合處不明顯，大約十年左右就必須更換，適合使用於小孩房間。

此外，為了因應將來喜好上可能產生的變化，建築物本身的設計及材質，最好盡可能使用基本款式，家具、織品、照明等也採用之後能簡單更換的物品，屆時再依照當下流行的裝潢風格或運用季節性的配色，來選用居家軟裝吧！

活用住宅用地

提升居家舒適度！

- - - - - - - - - - - - - - - - - -

Ground

在住宅用地內條件最差的位置建造住家吧!

得住宅用地後,為了確實掌握土地的特點以便規劃設計方案,先來製作「住宅用地資料卡」吧!

如左頁圖示,在資料卡上畫出土地周圍的建築物、設施等資訊,不妨貼上照片,同時寫下注意到的事項。這些資料將成為建築物要建於何處?各個房間該如何分配?門窗等開口位置要多大、朝向何處等規劃條件的基礎。

為了能完善使用空間有限的住宅用地,建議選擇日照較差、濕氣較重的位置建造建築物。或許大部分的人會認為「不是應該要相反嗎!?」事實上,若是留下條件較差或濕氣重的位置,不好的條件就會一直存在,即使空間再怎麼寬敞,也很難作為庭院使用。相對的,在潮溼之處建造房子,透過積極補強的方式改造條件較差的部分,反而能夠打造出舒適的室內空間及庭院。採光良好的庭院,更是可以設計出令人心情愉快的陽台。

住宅用地同時具有優、劣兩種區塊的狀況。若是選用了「不良配置」的規劃方式,陰暗潮溼的環境會讓建築物一直處於不良的影響之下。「良好配置」則可以透過建築物的建造計畫來改善不良條件。

基地資料卡

準備物品
①土地平面圖
②相機
③紙板

在稍大的紙板中央貼上住宅用地的圖面。因為要在周圍貼上照片，書寫注意事項，所以不妨多預留一些空白處。實際走訪現場，一邊拍下周邊環境的照片，一邊記錄注意到的細節。貼上照片後，還要註明月日、時間及日照方向。

用地周邊

周圍環境照片

試著將住宅用地的所有空間規劃成生活場域

規

劃建築物配置的同時，另一個重點則是留下來的空地設計。盡可能將使用空間延伸至用地邊界，盡量在所有空置區域規劃出動線彈性的空間。不需要堅持預留出南邊的空間，選擇視線可以遠眺之處、能夠保有隱私的空間，或是能借景鄰近綠植的位置都會是更不錯的方案。

相反的則是要避免在建築物周圍留出不上不下的空間。舉例來說，只在南邊規劃了寬敞空間，但其他三邊卻分別只與鄰居家間隔1m，如此一來，周圍的空間只會變成無用的「單純走道」。

獨棟透天房屋的設計好壞，與「如何規劃非建築物空間」有很密切的關係。並非只是「先建造房屋，其餘部分再作成庭院」，必須要有「整個住宅用地都是生活空間」的想法，請以不分建築物內外的想法來規劃設計。若是能將所有空餘之處都取名為「○○花園」，那麼肯定會大功告成！

A. 觀景窗

可以從客廳望見中庭的觀景窗。裝設在沙發區，打造出沉穩寧靜的氛圍。

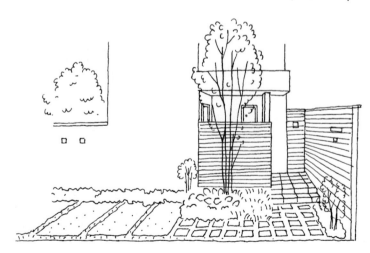

B. 庭園步道

種植一棵葉片圓潤的可愛連香樹吧！枝葉開展，樹型美麗，秋天呈現漂亮的黃色。右側深處的壁面，特地設計了方便檢視度數表的窗洞。停車場的地面，在鋪設水泥板之外的縫隙處，種植了約100公分長的沿階草綠植區，沒有停車的時候就成為庭園。

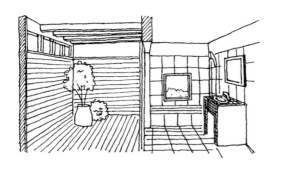

D.衛浴區＋日光室
可以從浴室看到綠色植栽。

C.和室
從重心位於下方的窗戶眺望中庭。

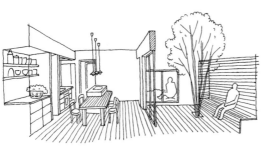

E.中庭
高牆包圍，宛如一處獨立的房間，但是卻更加
寬敞。作為餐廳的延伸空間。中央單株的景觀
樹種可選擇四照花或姬沙羅（日本紫莖）。

F.玄關庭園
在打開玄關大門的正前方，設置滿眼綠意的觀景窗。

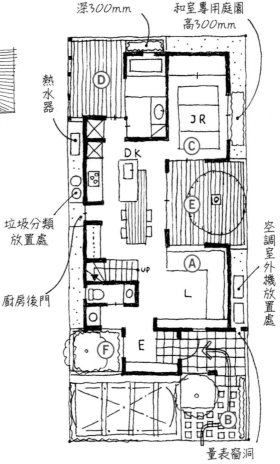

浴池前的綠植 深300mm

為地窗打造的 和室專用庭園 高300mm

熱水器

垃圾分類 放置處

廚房後門

空調室外機 放置處

量表窨洞

DK JR D C E A L F E B UP

O邸的格局方案
巧妙運用建築物周圍的閒置空間，打造舒適生活環境的範例。細長
狹小的住宅用地也能實現擁有庭園步道、中庭、觀景浴池等豐富多
元的室外空間。在僅有30cm的空隙處栽種綠植，並且加裝地窗，即
可享受眺望景色的樂趣。（設計／PLANBOX一級建築士事務所）

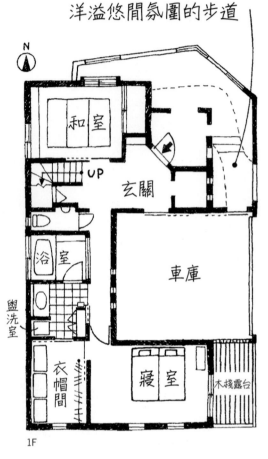

彷彿置身歐洲巷弄小路
洋溢悠閒氛圍的步道

打造充滿故事性的 玄關步道

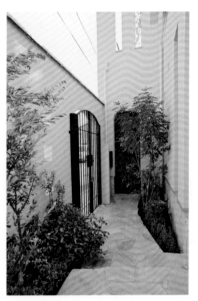

從大門延伸到玄關入口的石灰岩步道。冷硬的金屬鐵及石頭質感，藉由綠植的橄欖樹及四照花，柔化整體氛圍也豐富了色彩，漫步在充滿故事性的小路上，朝建築物前進。（F邸　設計／PLANBOX一級建築士事務所）

N

和室

UP

玄關

浴室

盥洗室

車庫

衣帽間

寢室

木棧露台

1F

從道路通往建築物的步道，可以說是「故事序章」一般的存在。並非只是打造出容易進入的場所而已，理想的狀態是盡可能地迂迴繞行、間或穿插植栽樹木，讓進入宅邸的人盡情享受抵達玄關前的路程。只是穿過車子側邊的狹窄空間進入玄關，豈不是索然無味。至少也要預留出能夠舒服行走的步道空間。

而且，玄關也不侷限於只能有一個。也有案例是分別設計了讓客戶感到舒適的時尚玄關，以及只限家人進出的實用玄關，透過兩個玄關讓生活機能更有效率。如果是這樣的規劃，也可以利用車庫直接連接家人用的私人玄關。

從道路即可看見玄關門廳的燈光之類，這樣的設計從外面就能感覺到有人在家，容易令人安心。但是為了避免「打開玄關門後，將屋內一覽無遺」的狀況，需要十分注意門的朝向。

在停車場側邊製作了石板風的步道，確保了家人及訪客都能舒服行走的通路。玄關前方是特地砌出的圓形露台區，進出家門不但多了一處造景可以欣賞，也是預定作為露天下午茶來使用的空間。（S邸　設計／山岡建築研究所）

一邊享受露台景致
一邊通往玄關的步道

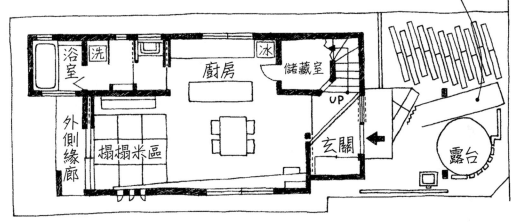

1F

從道路直接進入的客用玄關，與經過車庫的私人用玄關實例。私人玄關旁邊就是廚房，使用上非常方便。單純的客用玄關不會堆放繁雜的生活用品，能盡情享受裝潢布置的樂趣。（O邸　設計／PLANBOX一級建築士事務所）

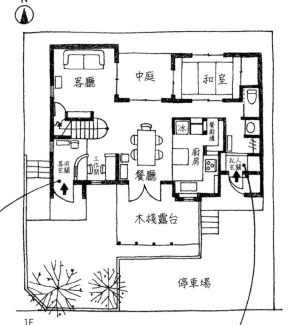

1F

悉心布置的
客用玄關
以舒適的氛圍
迎接訪客

訪客用及私人使用
分別設置了2個出入口

不想讓人看見的物品 全都收納於隱密的後院

空

調的室外機、熱水器、熱泵加熱系統的儲水槽……建築物的外圍,意外地會有許多笨重的大型機器設備。為了避免影響原本美好的外觀設計,事先好好規劃這類設備的擺放場所吧!

如果建築基地的面積夠大,最好的方法是專門設置一個機房般的空間,以圍籬將不想外露的物品全部隱藏起來。若是無法擁有專門場所的狹小基地,那就分散至周圍的可利用空間吧!空調的室外機高度較低,可以放置於半腰窗下方的牆壁旁。熱泵加熱系統的儲水槽若是設置在外牆凹處,既不會阻礙到通路,也能整齊收納。

像這樣不會影響外觀,從室內也看不到的設計,訣竅就是找出位於中庭或木棧露台裡不引人注意的場所。如果室外機只能放置在看得到的地方,不妨運用木柵欄圍起來,並且製作架子擺放盆栽,就能達到隱蔽的效果。另外,瓦斯表、水表之類的設備若是放在不用開門,抄表人員就可以查看之處,對雙方都會很方便。

預先設置垃圾暫存處
讓廚房保持整潔

柵欄內側作為
垃圾的分類暫存處

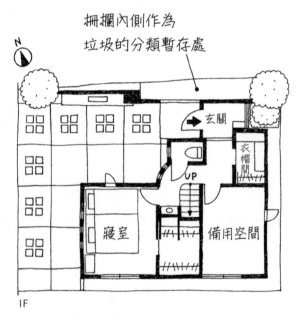

2F

1F

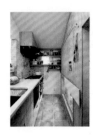

二樓的廚房也設計了放置垃圾的小陽台,透過右手邊的矮窗收放物品。

玄關門左側的拉門後方,設計成垃圾暫時存放處。利用基地的畸零地,規劃日常生活不可或缺的空間。(Y邸　設計／PLAN BOX一級建築士事務所)

大幅提升
日常生活的便利性！

動線的規劃方法

Flow line

以生活方式為基礎
規劃格局動線

謂的「動線規畫」，指的是依照大致上的需求來分配空間（＝場域），並且思考彼此之間如何相互連接。若是抱持著「想要所有空間都與客餐廚連接！」這樣的想法，必定會產生矛盾的情況。這時候就來思考看看哪個動線要優先吧！

決定優先順序的基準，則是自己的生活方式。腦海中浮現家人一整日的生活流程時，如何安排是最順暢的呢？比如說，早上起床後先進入廚房，準備早餐的同時還要到寢室叫醒家人，若廚房與寢室相隔太遠就很不方便吧？即使廚房與寢室無法直接相鄰，只要盡可能規劃

在近處，就能讓每天早上的例行公事變得輕鬆一些。

其他像是晚上習慣在睡前才沐浴，規劃時就要拉近寢室與浴室的距離。如果洗完澡會先到客餐廚區域，就將浴室與客廳分配在相近的位置。像這樣，以家人的生活習慣為基礎，將「短距離會更加方便的動線」作為優先條件。同一樓層的廁所不只有一處時，夜晚用的廁所可以設在寢室附近，日間生活區的廁所則設在距離客餐廳稍遠的位置，讓人能從容地使用空間，像這樣來思考動線，分配位置是最推薦的方式。

家事動線按照
「哪些事會同時進行？」
以此來決定

動線中，與家事有關的路線稱為「家事動線」。例如，烹飪、餐後整理、洗衣、收納、打掃等。如果有年紀小的嬰幼兒童，還需要加上小孩的外出準備及洗澡等例行照顧。若想要盡可能減輕每日必須的家事負擔，建議不妨從「哪些家事想要同時進行？」來思考，進而將這些空間規劃得近一點。

目前接到最多的訴求，是希望能同時進行廚房工作跟洗衣。對應這個需求所提出的規劃方案，是將廚房與盥洗室或洗衣室（家事間）相鄰，在此空間放置洗衣機，並且更進一步與晾晒衣物的陽台連接。話雖如此，仍是要考量居住者的生活方式來調整。「洗衣是在廚房工作全部收拾結束後，晚上再一起處理。」、「由於是雙薪家庭，因此家事是採夫妻共同分擔的方式。」如果是這樣的家庭，或許就不需要前述的動線計畫。總而言之，重點在於以家庭成員的生活方式作為基準，確實地檢視需求再訂定計畫。

回遊動線
有利亦有弊

將多個場域連接成能環繞通行的動線，稱之為「回遊動線」。這種設計可以讓生活及家事動線變得更加順暢，也可以避免家人搶用盥洗室而浪費時間，有著許多的優點。雖說如此，但是在單純地認為「好像很方便！」而決定採用之前，也一併了解缺點是什麼吧！

其一，原本設置隔間牆的位置會成為走道，導致收納空間減少。不僅無法規劃木作收納櫃，家具的擺放場所也會因此受限。尤其是狹小的衛浴及廚房等用水空間，更是必須細心搭配收納計畫。另一點則是照明開關會變得較為複雜，由於一個空間裡有複數的出入口，因此需要仔細考量開關燈的位置，否則入住後會產生不便。

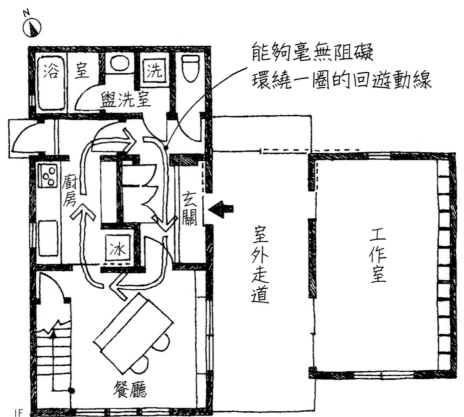

能夠毫無阻礙
環繞一圈的回遊動線

（圖中標示）
N
浴室　洗
盥洗室
廚房
冰
玄關
室外走道
工作室
餐廳
1F

沿著玄關→餐廳→廚房→玄關環繞一圈的回遊動線格局。無論是從玄關到廚房，廚房到盥洗室都能直接通行，非常方便，但設置在廚房內側的收納空間可能會減少。（明野邸　設計／明野設計室一級建築士事務所）

依照訪客親疏關係
規劃來客動線

於動線規劃，還有一個注意要點最好能夠事先了解，也就是客人來訪時的移動路線＝「訪客動線」。

帶領訪客進入客廳的途中，撞見穿著睡衣的家人，途經凌亂的廚房之類。之所以會發生這樣的「意外」，是因為客人來訪動線與家人的生活動線重疊。若想要避免這種情況，不妨規劃一條只屬於家庭成員使用的後門通道，分開成為不同的動線。

不過，「會來家裡的只有親暱的親朋好友，所以也不太在意。」最近有這種想法的家庭也增加了不少。總而言之，客人來訪方面，也有不願意讓保險業務員或園藝師等外人深入居家空間的人。這種情況，可以設計成從玄關不經過客餐廳即可抵達洗手間的格局，如此一來，不僅家中成員感到安心，像是一同上下學回家的小朋友們需要借廁所的場合，也能毫無顧忌的大方外借。

【關】移動路線＝「訪客動線」。

動線的考量，著重在與來客之間的關係而定。若是「準家庭成員」的身分，就算看到比較不完美的一面，也無須太過在意。另一方面，

「看不見的走廊」
也要確實預想規劃

狹小的基地上建造住家時，特別容易看到省下走道，藉此增加房間面積的格局設計。但是像這樣猛然一看並沒有走廊的空間，仍然會在室內產生「自然而然形成的行走通道」。若是不好好規劃這條「看不見的走廊」，原本作為休憩放鬆的場所就會變得雜亂無章，令人心煩。

「看不見的走廊」容易出現於：客餐廳的出入口↑↓沙發、房門口↑↓餐桌、客廳↑↓廚房等，如果是位於用餐之人的身旁、或是沙發及電視之間，像這樣隨時都可能有人來到自己視線之內的空間，會讓人感覺內心難以平靜。也就是說，思考房間配置時的重點，一定要預先考量「這裡與這裡之間，人們會出現這樣的行為」。

Part 4

營造舒適室內空間的
窗戶設置法

Window

A.轉角窗

設置在道路側的轉角窗。不僅讓室內顯得格外寬敞,工作空間也十分明亮。

B. 細長窗

廚房的窗戶設置於鄰居無法直視的角度。兩側相對的窗戶設計,通風效果絕佳。

決定窗戶位置的關鍵
在於取得窗景
與隱私的平衡

傳統觀念上總是認為「窗戶要設在南邊」對吧?特別是不僅可以避免與鄰居家的窗戶面對面,容易從建築物之間穿透的視線也會更顯寬闊。增加建築物的凹凸處,善用空間拉開鄰居與自家窗戶間的距離,運用得當就不需在意彼此的視線。

住宅密集的區域,幾乎都一定會遵守這個準則。基本上只要確實掌握與周遭鄰居的相對位置,就能互相尊重雙方的隱私。因此不妨以此為基準,選擇視野寬廣或能夠借景的方位,決定設置窗戶的場所、大小與種類(雙向橫拉窗、懸窗、百葉窗等)吧!

鄰近隔壁住家的牆面最好不設窗戶,若有需要,推薦安裝於高處的天窗。此外,與其將窗戶規劃在牆面中央,不如設置在轉角處,需要良好採光及通風,卻也必須注重居家安全的場所,就採用細長型窗戶或百葉窗吧!玄關門廳、樓梯口、盥洗室等牆面不易開窗的位置,亦可使用天窗或高側窗來提升室內採光,不過也要事先考慮是否會在意雨聲或覺得清潔麻煩等這些情況。

C.借景

與隔壁鄰居庭院相連的一側,在上方樓層設置觀景窗,享受四季植栽變化的不同美景。

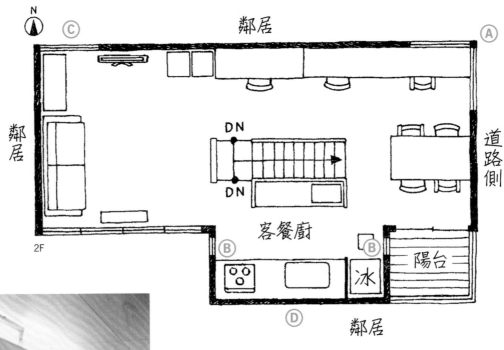

2F

鄰居

鄰居

道路側

陽台

冰

客餐廚

DN
DN

D.高側窗

在外側無法窺視室內之處設置高側窗,讓整個二樓都洋溢明亮光線。

I 邸的格局方案

此為四周被鄰居住宅包圍的旗竿型基地,藉由不同窗戶帶來絕佳效果的設計。透過視野寬敞的轉角窗,或是故意不作窗戶的牆面,規劃出屬於住宅密集區的自在巧思。(設計／明野設計室一級建築士事務所)

預留大片牆面
打造沉穩寧靜的
客廳空間

貼近鄰居住宅的西邊不設窗戶，留下一整面牆壁。放置在寬敞空間中的沙發，營造出舒服平靜的空間。窗戶分別設置在沙發左右兩側的南北邊，引進自然光線及涼風。（I邸　設計／明野設計室一級建築士事務所）

「在哪邊開窗」=「在哪邊預留牆面」

設 置窗戶，就表示會在周圍留下壁面。換句話說，依照在哪裡安裝多大面積的窗戶，可以決定室內牆壁的位置與面積。有一點意外地容易被忽略，牆壁面積其實會大幅左右舒適度。

若是最初就先計畫好家具擺放的位置、畫作等壁飾場所，在入住後，帶來的愜意感將會大不相同。

尤其是餐桌、沙發之類的大型家具，以及放置電視的牆面空間都要事先規劃。希望室內明亮，因而在一個空間內設置多處落地窗的情況，會造成配置上的困難，這點需要注意。另外，若是將落地窗安排在沙發空間的深處，沙發前方就會經常有人走來走去，令人難以平靜，影響坐在沙發上休息的人。正因如此，窗戶的位置不只會受到外面環境的影響，也與室內的生活方式息息相關，思考兩方的平衡再來規畫很重要。

凸窗具有令人意想不到的效果

一

聽到「凸窗」，是否立刻浮現了在平台上裝飾花朵雜貨的半腰式凸窗呢？這類型窗戶的重點，在於窗戶玻璃與窗台之間具有深度，不但能夠成為與鄰居住家之間的緩衝空間，還可以保護隱私。如果下緣的高度比一般腰窗還低，就能代替椅子成為座位，變化出不同的使用方法。

凸窗嵌入玻璃的位置並不用侷限於正面。例如只有上方使用玻璃窗，正面依然是牆面的方式。自上方天窗照射進入的光線會沿著白色牆壁擴散開來，除了讓人留下深刻印象，還能在避免自外面窺視的同時達到採光效果。

實際上也十分推薦以相同的方式，將正面留作牆壁，僅運用凸窗的左右側裝設上下拉窗或百葉窗。這個方法擁有遮蔽視線及採光效果，還能藉由窗與窗之間的對流，引入舒服的風。凸窗的效果依裝設方法有所不同，請試著搭配環境及目的來規劃吧！

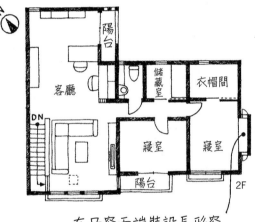

在凸窗兩端裝設長形窗
提升通風效果

打造成凸窗風格的床頭牆面，相對的左右兩側裝設了細長型窗戶。通風良好帶來舒適感之餘，不會太刺眼的光線更是優點。從保護隱私及居家安全的方面來看，也很推薦使用凸窗。（明野邸 設計／明野設計室一級建築士事務所）

作為臥榻使用的凸窗
是家人的休憩場所

在客廳一隅規劃的凸窗，是成人剛好能夠舒適坐下的高度及寬度。明亮的日照灑落，化身為愜意的休憩空間。室內空間也因為凸窗的深度，在整體視覺上更顯寬敞，對於克服狹小空間也很有效。（小笠原邸 設計／トトモニ）

考慮視線方向
來設置窗戶吧！

廊及樓梯等處，行走其中的人們會朝著一個方向移動，因此適合在視線前方設置窗戶。

例如在樓梯的上樓入口處設置窗戶，從二樓下樓時就能享受眺望窗外風景的樂趣。走廊的重點也不是左右兩邊的牆面，而是能夠在前方設置窗戶。行進間若前方藉由戶外景色開闊起來，即使自己所在的地方狹小，也能擁有寬敞明亮的感受。

雖說如此，如果窗外只是圍牆就完全不適用了。盡可能選擇可以看到遠方的位置，或是窗外種植著花草樹木之處，打造出如同觀景窗的形式最是理想。窗戶類型也是考量重點，摒棄中央有立柱的雙向橫拉窗，試著選擇能讓風景美麗呈現的窗型如何呢？順道一提，除了走廊及樓梯以外，在客餐廳等開放空間的轉角處設置窗戶也能得到相同的效果。由於是從視線最遠的對角線看到外面的景色，因此更容易擁有寬敞的空間感。

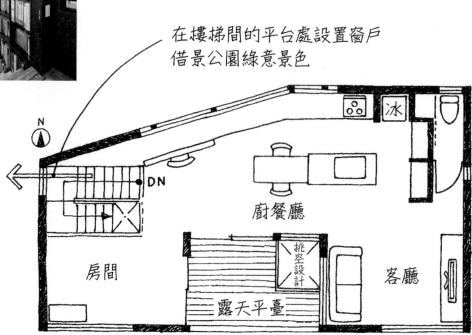

住宅用地的北邊是國有綠地，西邊是公園，於是善用良好的立地條件，規劃設置窗戶的方案。位於樓梯平台的觀景窗借用了公園綠地的景致，也為設於樓梯間的圖書空間帶來充足光線。（O邸　設計／A-SEED建築設計事務所）

在樓梯間的平台處設置窗戶
借景公園綠意景色

N

DN

冰

廚餐廳

挑空設計

房間

露天平臺

客廳

2F

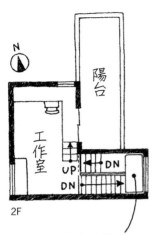
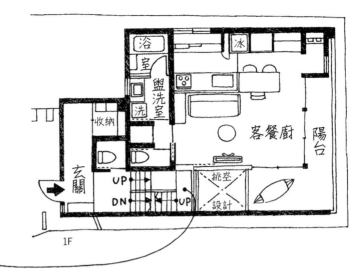

以玻璃窗包圍樓梯間
享受極致景觀
及充足明亮的光線

擁有從上方天花板、牆面、平台都使用玻璃的樓梯間是女主人的心願。從天窗照射的陽光讓一樓也顯得敞亮，行進間的每一步都有不同景觀展現在眼前，使得每天上下樓梯都充滿樂趣。（辻邸 設計／建築師事務所Freedom）

上下樓梯之際
庭院的景色映入眼簾

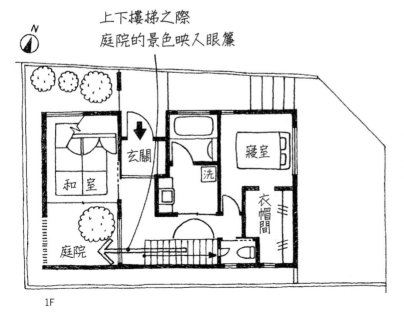

透過落地玻璃窗看到的庭院裡，栽種了一棵紅楓，上下樓梯的同時也能感受四季變化。來訪的客人在進入玄關之後，能夠一邊欣賞庭院景致，一邊前往位於二樓的客廳。（S邸 設計／Sturdy Style一級建築士事務所）

在景觀不佳的場域巧妙調整取景方式吧！

窗

外鬱鬱蔥蔥的林木搭配寬廣的天空，遠方是延伸展開的街景……如此理想的環境雖然人人想要，但都市的住宅區卻很難擁有這樣的景色，無論如何周圍建築物的牆面及陽台都會進入視線吧？

這時候就需要盡可能地隱藏不想看見的景物，專注在想要呈現的景色。

例如鄰居庭院雖然種植了美麗的樹木，但前方卻架設著老舊的圍籬。這種情況下，只要設置僅能看見綠樹的高側窗，或是加高陽台扶手就能遮蔽老舊圍籬，截取想要借景的部分。

想避開的景物在上方，可以利用屋簷來遮蔽；若是在側邊，不妨立起窄牆等，依不同的狀況來思考規劃截取視野的方式。因此，確實查訪住宅用地周邊的環境十分重要。若是已有老屋的基地，務必登上二樓，確認目所能及的視野景觀，將希望看見什麼，不希望看見什麼反映在空間規劃上。

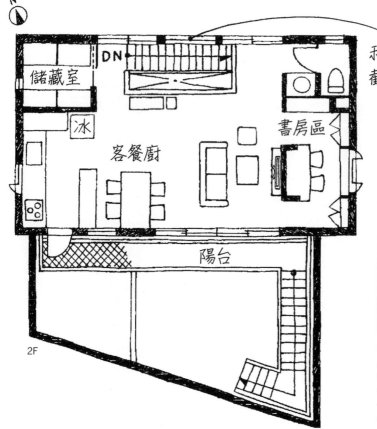

利用高側窗
截取想要的景色

儲藏室

冰

客餐廚

DN

書房區

陽台

2F

樓梯口的窗戶是剛好可以欣賞鄰家庭木的高度。外來的視線被牆壁阻斷，也能保有充分採光，還能看到清新景致，是很成功的範例。春天賞櫻花，秋天則有結實累累的柿子。（G邸　設計／POLUS-TEC　POHAUS　一級建築士事務所）

從和室的地窗可以望見鄰家栽種的竹林。運用沉靜的借景為空間帶來了寧靜平和的氛圍。拓展視野的轉角窗設計亦是一大重點，如同立起的屏風般，可以感受到比實際面積還寬敞的空間。（井上邸　設計／光與風設計社）

得以從地窗欣賞竹林
為和室增添雅趣

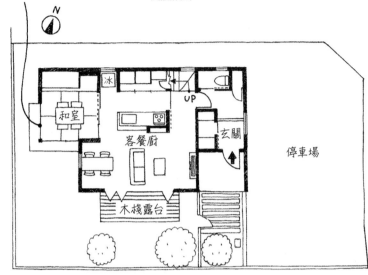

冰
和室
客餐廚
UP
玄關
停車場
木棧露台

1F

在浴缸泡澡時的視線高度裝設窗戶，窗外則是規劃為庭院的方案，生意盎然的庭院風景充分營造出療癒氛圍。有如飯店內部裝潢的設計，也有助於工作及放鬆模式的轉換。（尾崎邸　設計／谷田建築設計事務所）

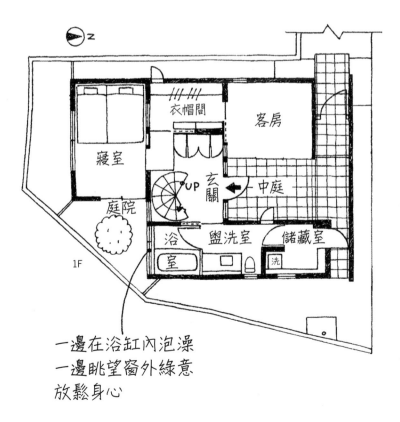

衣帽間
客房
寢室
庭院
玄關 UP 中庭
浴 盥洗室 儲藏室
室 洗

1F

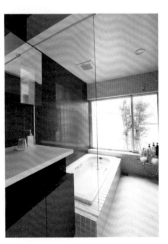

一邊在浴缸內泡澡
一邊眺望窗外綠意
放鬆身心

推薦使用室內窗
連接家中空間

窗

戶並不是只能朝著戶外裝設。若是設置於家中的隔間牆上，原本被隔離的空間就能相互連接，也可以輕鬆察覺家人在其他空間的活動。

例如客餐廚位於二樓時，將挑高的玄關門廳結合室內窗，如此一來，即使身在二樓也能知道家人進出門的狀況。相對的，也很推薦使用挑空設計的室內窗連接一樓的客餐廚與二樓小孩房的格局。選擇能夠開合的窗戶，不但能清楚聽到聲音，也有助於通風良好，開啟空調時也能關閉窗戶節能。因為是家中的室內窗，所以不需使用防盜機能好的鋁製窗扇等，依場所及目的選擇木窗、嵌入玻璃的固定窗，或是貼上紙張營造和室障子拉門的風格，請依照個人的喜好來設計吧！

由於視線可以透過室內窗而看得更遠，即使空間狹小也不會感到擁塞，反而會覺得寬敞。要是更進一步在室內窗的前方設有對外窗，能夠直接看見戶外景色，實際感受到的開闊感會更加強烈。

嚴選具有設計感的室內窗
傳遞光、風與家人間的互動

能夠從玄關稍微窺看
客廳的情況也另有一番樂趣

1F

2F

備用房

DN

餐廚櫃

客餐廚

露天陽台

工作室

冰

客廳

冰

廚餐廳

木棧露台

1F

廚房前方是刷上白漆的隔間牆，搭配古董立燈營造出咖啡廳般的氛圍。客廳與備用房之間的壁面則是裝設了三片相連的懸窗，巧妙打造出能夠傳遞光線、風與家人互動的通道。（太田邸　設計／PLAN BOX一級建築士事務所）

玄關門廳與客廳之間裝設了嵌入玻璃的室內窗，一到家就能透過玻璃，看到在客廳休息的家人。玄關門廳的後方是開放式的廚餐廳，能夠看見彼此所在的空間正是其優點。（入江邸　設計／PLAN BOX一級建築士事務所）

窗戶亦是與街道的連接點

透過屋頂陽台即可在家中掌握外圍道路的狀況

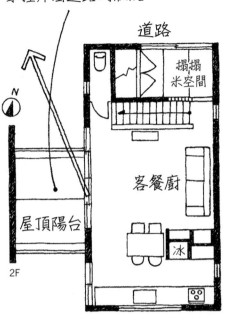
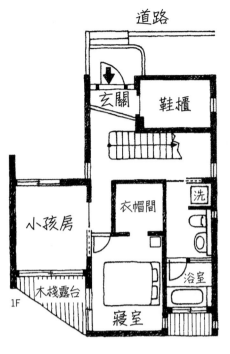

2F　1F

二樓的開放式客餐廚搭配屋頂陽台空間的格局。朝向道路面的方向只裝設了欄桿式扶手，小孩在這裡玩遊戲時，也聽得到朋友在樓下的呼喚。面對鄰居的方向則是整片圍籬，充分保護雙方各自的隱私。（H邸　設計／明野設計室一級建築士事務所）

「晚歸回到家時，從家中透出的燈光會令人感受到有家人真好的幸福。」……經常聽到像這樣來自父親的感想。為了這溫暖人心的片刻時分，擔任這個重要角色的正是「朝向街道裝設的窗戶」。

也有重視居家安全及隱私，完全不在道路側設置窗戶的住家，但是無法感受到居住氣息的住宅，總會感覺帶來些許陰森森的印象。

為了構築與鄰居們更親近的關係，即使面積小也沒關係，建議還是要裝設向著街道的窗戶。

若是可以，最理想的是可以聽到孩子朋友在外面呼喊「○○○，一起出來玩吧！」的對外窗。此外，如果外圍道路上發生什麼騷動時，可以直接在家中透過窗戶稍稍看到外面的情況，也會帶給住戶安心感。

當然，為了不讓外在的視線看見家中的模樣，需要十分注意窗戶設置的方向與大小。位於一樓則是要選擇安裝無法入侵的窗戶（條形窗或懸窗等）。

Column 1

想要打造悠閒舒適的住家
必須作好「隔音」工程！

　　樹葉隨風搖曳的沙沙聲、嘩啦啦的下雨聲、咻咻的風聲。從戶外傳來的聲音中，風聲、雨聲等自然聲響不太會讓人在意。問題在於人工造成的聲音——車子呼嘯而過的聲音，或是鄰居家的日常生活音。

　　如果對於聲音較為敏感，除了使用隔音好的窗扇，也很建議在發出聲響的方向設置儲藏室或衣帽間。意外容易讓人忽略的反而是「自家發出的聲音」。特別是在安靜的住宅區裡，在戶外聽到廁所及浴室等場所的流水聲會比想像中響亮。為了避免這種情況，不妨將衛浴、廚房等空間的窗戶作小，並且避免朝向道路面即可。

　　最後是家中的聲音。最近的住家裝潢比較少採用地毯、榻榻米、窗簾之類的吸音材質，所以室內發出的小小聲響，聽起來也會感覺很大聲。不妨將百葉簾換成窗簾，在壁面加上掛毯作為裝飾，同樣也能營造悠閒舒適的空間喔！

Part

5

享受舒適空間
不可欠缺的格局配置是？

Comfortable life

想要透光明亮宅

從大型窗戶灑落的陽光，以及小型窗戶透進的柔和光線。
住家中充滿了各式光源，同時也匯集了讓居住環境更加舒
適的要點。

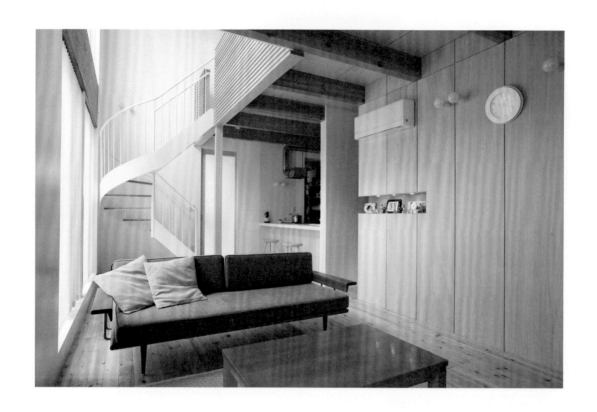

挑空設計搭配高窗
讓光線環繞家中

將兩個樓層上下連接起來、如同一體的挑空設計，不僅能夠提升室內的開放感，更可以透過窗戶的裝設方法大幅提高舒適程度。

從地板到天花板足足有兩層樓高度的挑空設計，除了一般的窗戶之外，不妨再加設高窗，如此一來就能讓各樓層都擁有通透的光線。從高窗進入的光線會藉由整體牆面反射，柔和地包覆住空間，能盡情享受明亮充足的陽光，這是半腰窗或普通尺寸窗戶無法達到的效果。如果打算將客廳或餐廳規劃成挑空形式，請務必考慮使用高窗的方案。

高窗的設計也有許多種類，若是設置延伸至天花板的玻璃窗戶，就會呈現一整面宛如光牆的效

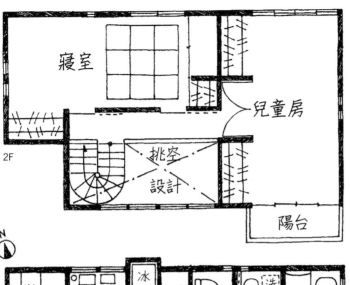

雖然是三方皆被建築物包圍的住宅用地，但是因為將客廳南邊的一半作為挑空設計，並且設置了直到天花板的大型高窗。再以直立型的百葉簾調節光線量及強弱，因為引入了大量自然光，家中整體都呈現明亮感。（赤見邸　設計／unit-H 中村高淑建築設計事務所）

2F

寢室

兒童房

挑空設計

陽台

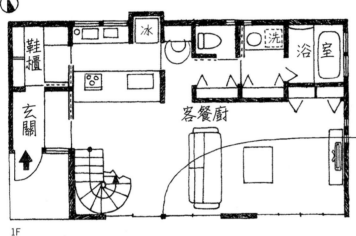

1F

N

鞋櫃

玄關

冰

洗

浴室

客餐廚

客廳設置了大型窗戶讓家中充滿光線

果。將視線移到高窗時，視線前方只會看到廣闊的天空。既不用在意周圍鄰居的目光，也能增加室內的開放感，打造出更令人滿意的空間規劃。

相較於壁面上的窗戶 天窗能夠引進三倍光量

設置於屋頂面的窗戶稱為天窗，也有平頂窗、採光井等形式別稱。設置天窗不只可以讓房間產生開放感，即使待在室內也能眺望藍天和月亮的景色，擁有別具一格的愜意。

此外，根據建築基準法規定，凡是可以看到衛浴或廚房等用水設施的室內空間，皆須設置一定比例採光的有效窗戶，而裝設天窗引進的光線量，約是壁面窗戶的三倍。

與一般壁面窗戶相比，會帶來更高的明度。因為設置天窗之處不太需要在意附近鄰居的視線，所以在住宅密集區或狹小住宅等難以在壁面裝設窗戶的情況下，也能有效地採光。

但是設置在北側以外的方位時，容易造成陽光直射，這點需要注意。太陽的熱度及強烈的光線可能產生熱氣及眩目刺眼的狀況，反而會帶來不適的感覺。規劃時不妨一併討論是否採用具有隔熱性能的LOW-E玻璃，或是遮光的百葉簾及窗簾等對策。

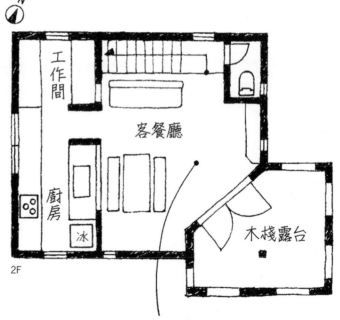

帶來寬敞空間感的斜面屋頂上設置了天窗，營造出更加悠然自得的客廳。從天窗灑落的光線，連房間深處也照耀得明亮。為了避免盛夏時分的直射日光，也設置了窗簾。（岩角邸 設計／佐賀・高橋設計室）

2F

工作間

客餐廳

廚房

冰

木棧露台

利用客廳天窗打造明亮且令人放鬆的起居空間

位於北邊的廚房
藉由天窗採光

設在二樓的廚房面朝北方，因為正上方設置了天窗，仍然可以獲得十分充足的光線。如同聚光燈照射而下的自然光，讓家人能輕鬆圍坐在亮堂自在的餐桌空間。（K邸　設計／宮地亘設計事務所）

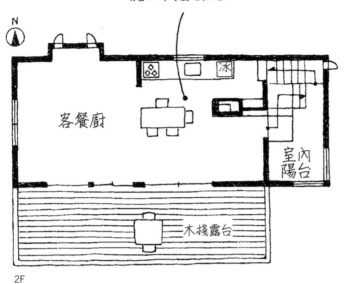

客餐廚

室內陽台

木棧露台

2F

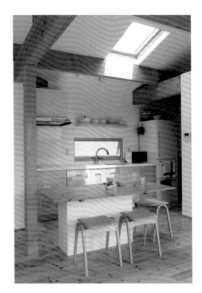

從上方灑落的自然光
打造出清新空間

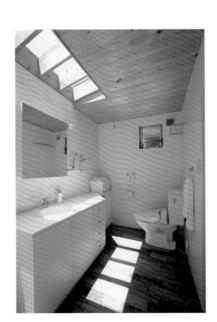

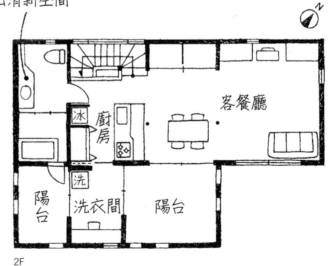

客餐廳

冰

廚房

洗

陽台

洗衣間

陽台

2F

為了保有衛浴空間的隱私，於是將壁面窗戶控制在最小範圍，替代方法則是設置了一整排的天窗。從天窗引進亮度充足的陽光，打造出明亮且洋溢潔淨感的空間。（富澤邸）

延伸至天花板邊緣的窗戶
可將光線引至房間深處

當 窗戶設置的位置愈高，能夠進入室內的光線量也會隨之增加。日間的太陽光是從上方照射進入，因此相較於在牆面下方裝設窗戶，延伸至天花板附近的窗戶能引進更多光線。即使因為立地及方位關係而採光較為不佳，只要提高窗戶的位置就會得到比想像中更充足的自然光，進而打造出明亮的室內空間。

但是以落地窗為例，由於建築物設計各有不同，可能無法找到剛好符合地板到天花板尺寸的標準產品。這時候需要決定採用訂製品或是在安裝標準品上下功夫，如果為了降低成本選擇標準產品，除了盡可能找到貼近天花板高度的尺寸，安裝時不夠的部分建議從地面往上提高，讓窗戶上方盡量延展至天花板附近。即使與地板之間有些許的高低差，10～20cm左右的程度幾乎不會對出入造成太大的問題。抑或是拉大高低落差的距離，將室內側規劃成長椅或收納空間，像這樣逆向使用高低差的方式也很推薦。

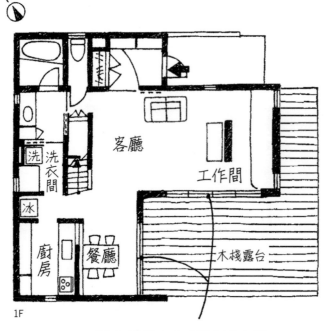

1F

與木棧露台相接的落地窗
高度直達天花板
亦讓室內更顯寬敞

客廳

工作間

洗衣間
洗
冰

廚房

餐廳

木棧露台

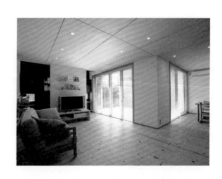

圍繞木棧露台的餐廳及客廳是呈L型配置的格局，直達天花板的大型落地窗從兩面引進充足的光線。從客廳側進入的光線，連電視隔間牆後方的工作空間也能照到。（I邸 設計／明野設計室一級建築士事務所）

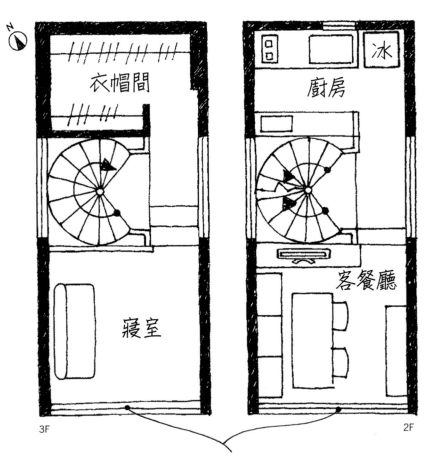

衣帽間

寢室

3F

廚房

冰

客餐廳

2F

幾乎等同整個壁面的開口
可以盡情享受光與景

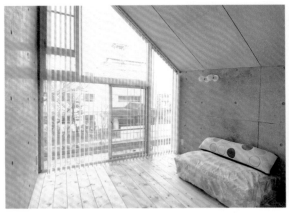

三層樓建築物的南面作出了大型開口。從地板到天花板、兩側牆壁之間的整個立面全都裝設了玻璃窗。三樓（左圖）是配合屋頂形狀特別訂作的窗戶，雖然主要是FIX固定窗，但為了擁有良好通風，部分仍為可開合的窗型。
（山口邸 設計／unit-H 中村高淑建築設計事務所）

緊貼鄰家的牆面就選用高窗或低窗來採光吧！

位

於住宅密集地的住家，很容易發生以下的情況：因為希望室內明亮而不加考慮地裝設了大型窗戶，結果剛好不小心與鄰居家的窗戶對個正著，於是就一直拉上窗簾過著昏暗的生活。不過，即使與鄰居家之間沒有充足的空間，也能透過調整窗戶的位置有效引進光線，並且同時達到保護個人隱私的目的。

其中最具代表性的解決方式，就是裝設從外面視線不易看見，貼近天花板的高窗，或離地板近的低窗。無論高窗或低窗，只要裝設其中一方就能達到通風採光的效果。若是分別在上下安裝這兩種窗戶，也很推薦在中間的壁面設置收納櫃，如此一來就能兼具採光及收納兩種功能。

像這樣在貼近天花板或地板的位置裝設窗戶，當視線不經意地從室內延伸而出，望見戶外景色時，不僅能感到放鬆平靜，也無須擔心會產生封閉感。

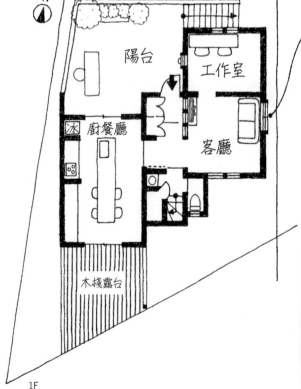

1F

靠近天花板處裝設了窗戶引進局部光源

緊鄰隔壁住宅的東側，在視線不易進入之處設置了小型高窗。藉由大片留白的牆面，擁有充裕的空間安排家具，打造出能度過悠閒時刻的客廳。（入江邸　設計／PLANBOX一級建築士事務所）

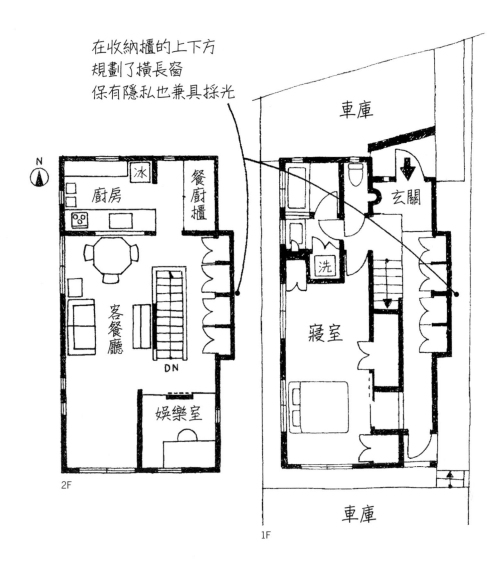

在收納櫃的上下方
規劃了橫長窗
保有隱私也兼具採光

車庫

玄關

冰

廚房

餐廚櫃

洗

客餐廳

寢室

DN

娛樂室

2F

1F

車庫

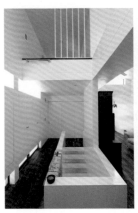 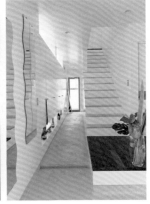

壁面上下設置了橫向長窗，既可阻隔鄰居家的視線也兼具採光的住家。上下窗戶之間則是規劃深度較淺的壁櫃，不妨礙光線進入之外，還能確保收納空間。低窗採用可以自由開合，方便通風的形式。（五十嵐邸　設計／佐賀・高橋設計室）

包圍中庭的ㄇ字型建築
能讓光線透進每個房間

即 使位於細長型基地或住宅密集地的地理位置，也想在洋溢明亮的陽光中生活！如果想要實現願望，何不在建築物中央規劃中庭或庭院空間呢？

舉例來說，兩側皆緊鄰居住家的基地，由於鄰地界線與建築物之間沒有寬裕的距離，因此一定會有不管怎麼樣日照都很差的房間。比較容易想像的就是京都的町屋。

像這樣條件的基地，經常使用藉由在建築物中央規劃中庭的格局規劃技巧，將一・二樓的房間在向著中庭的立面來設置窗戶。即使被鄰居家包圍，從中庭進入的光線依然可以穿透每個房間，通風也很良好。越過中庭能看到對面的房間，進而營造出開放的感覺。

若是想要擺放家具當作室外客廳使用則另當別論，只是為了採光而設置的中庭，並不需要太大的空間，最低限度只要一坪就足夠了。即使是小小的空間，在其中栽種綠植、放置花草盆栽，就能打造出令人放鬆的場域。

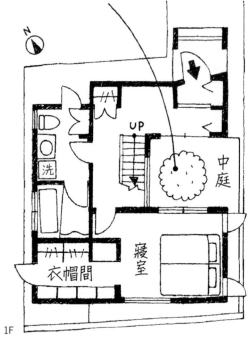

由中庭灑落的陽光直接透進家中
一樓至三樓全體空間

中庭

寢室

衣帽間

洗

UP

N

1F

周圍都被住宅包圍，原本是採光及通風條件都很差的基地，因此在建築物中央設置了中庭，以包圍庭院的格局來規劃分配房間。中庭裡種植的樹種是一到秋天就會落葉的桂樹。搭配原木外牆與風鈴木材地板，打造療癒空間。
（安達邸　設計／The Green Room）

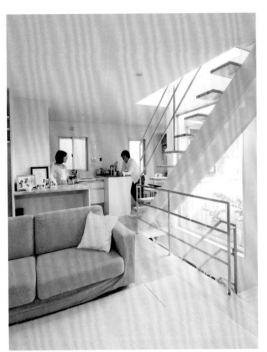

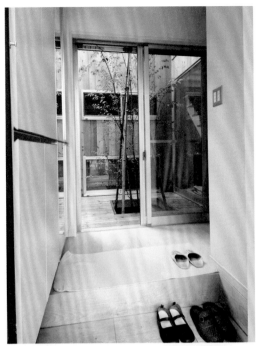

雖然是位於住宅密集地，約25坪的旗竿型基地，但來自中庭的採光讓家中變得明亮。同時活用龍骨梯的優點，將光線導入各樓層。

進入玄關後，中庭的綠意迎面而來。即使是無法擁有寬裕空間的玄關，透過中庭也能獲得足夠的採光及開放感。

3F

2F

選用霧面玻璃或玻璃磚
既可遮蔽外人視線
亦兼具採光功能

戶玻璃不一定要選用透明的，若是想要阻斷外面的視線又不希望影響採光功能，建議使用霧面玻璃來替代。霧面玻璃是將透明玻璃的表面加工，呈現半透明乳白色的玻璃。光線照射到玻璃之後會擴散暈染開，呈現出如同和室紙拉門一樣令人舒適的柔和光。

「雖然想要良好採光，但是更想遮蔽外來視線」、「窗外是不太想看到的景觀」如果是上述情況，使用霧面玻璃除了保有隱密性，同時也能獲得充足的自然光。也很推薦利用霧面玻璃作為室內隔間，因為設置隔間牆而變暗的場所，不僅可以透過霧面玻璃感覺到家人的行動及明亮度，還能免於被一覽無遺的境況。

大樓及店舖經常使用的玻璃磚也能帶來與霧面玻璃相同的效果。更擁有不易破裂及隔熱性佳的優點，問題在於成本較高。因此配合費用預算，選用小窗戶來使用也是不錯的方法呢！

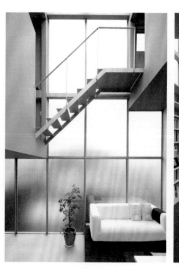
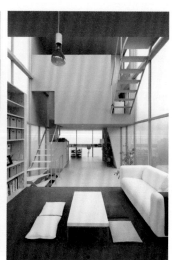

從霧面玻璃牆
透射而入的柔和光線

除了道路面以外的三面牆與部分屋頂，皆使用霧面玻璃的時尚住宅。從大片玻璃牆面透入的柔和光線，彷彿令人置身於木棧露台上，舒適地感受著從林木枝葉間灑落的陽光。擺放沙發的休憩空間特意架高了地板，藉由落差和緩地區隔出場域範圍。（基邸 設計／M.A.D＋SML）

廚房
冰
洗
餐廳
客廳
陽台
2F

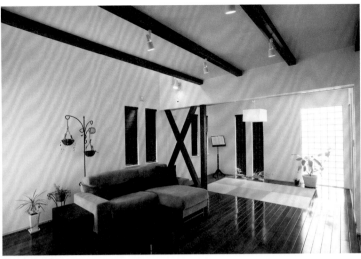

住宅基地的南側正對著一般道路，藉由條形窗及玻璃磚的組合，不僅阻斷了來自窗外的視線，同時也引進充足的自然光。使用玻璃磚製作的光之牆，為原本單調的牆面注入活潑氣息及實用性。（Y邸　設計／アーキテラス一級建築士事務所）

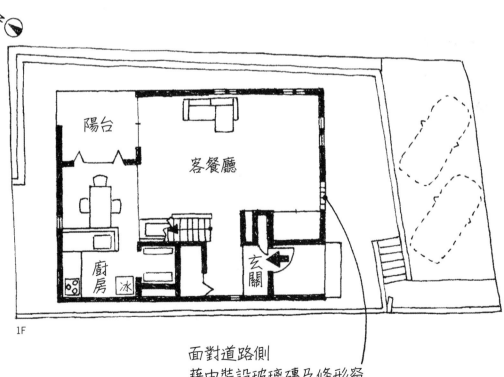

1F

面對道路側
藉由裝設玻璃磚及條形窗
阻擋了來自窗外的視線

不偏限於只使用南邊的採光
有效運用全方位的
自然光吧！

西南北，無論是向著哪個方位的窗戶都有各自的優點。因為早晨、日間、傍晚的光線分別有著完全不同的氛圍。

當然，來自南邊的光源一整天都會十分充足明亮，但是有些住宅基地就是難以取得南邊的窗戶。這時候就積極配合環境條件，規劃出採光效果最佳的窗戶格局吧！

東

設置於東方的窗戶，中午前映入的陽光柔和爽朗，舒適度極佳。相反地，傍晚開始映照陽光的西方窗戶，則是能夠享受夕陽景緻，即使是位於深處的房間也能在冬天擁有溫暖陽光，感受到暖呼呼的舒心感。陽光不會直射進入位於北方的窗戶，反而可以打造出靜謐空間，由於一整天都能擁有穩定的光量，因此，畫家及雕刻家等性質的工作室，窗戶大多設置在房屋的北邊。

像這樣配合環境條件及使用目的，發揮光的特性來設置窗戶才是正確的作法。如果能從各個方位來規劃出特性不同的採光，也能讓居家生活變得更加豐富有趣。

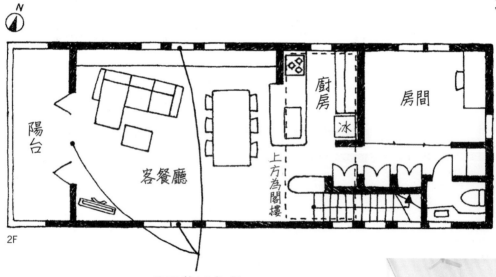

2F

三面皆裝設高窗
享受不同特性的光線

南、北兩側皆緊鄰鄰家住宅，並且又是東西向的細長型基地。將客餐廳規劃在二樓的格局，同時於南・北・西三個方位裝設高窗，享受來自不同方向的陽光。可以遠眺海景的西側更是設置了大型開口。（渡邊邸 設計／A.S Design Associates）

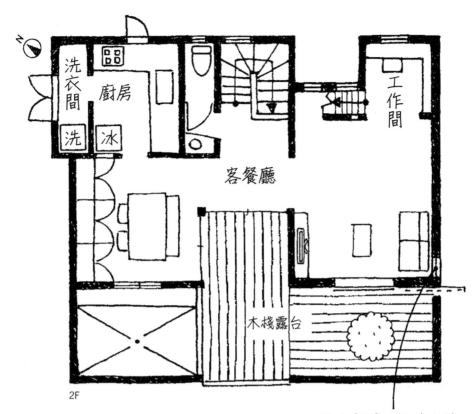

2F

從小窗戶映入的光線
讓牆面上的光影
每分每秒都在變化

在挑高接近天花板的東側牆面上，裝設一個小窗戶的實例。從這裡進入的光線在客廳牆面形成一條光之帶，能觀賞陽光一整天分秒變化的樣子。藉由手作感紋理的塗裝牆面，更能突顯光的表情變化。（S邸設計／PLANBOX一級建築士事務所）

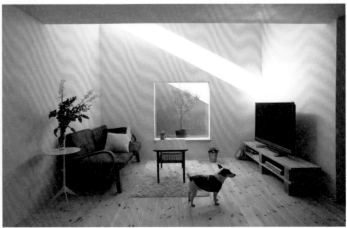

設置小型窗戶
透過微光欣賞美麗的光影變化

在家中的重點場所裝設畫龍點睛的小窗戶，為居家環境增添美麗的光影變化，意外地能夠打造出令人舒適的空間。

舉例來說，在玄關或衛浴之類的狹小空間或走廊盡頭裝設雜誌大小的小型窗戶，不僅可以消除封閉感，從窗戶進入的微光亦能帶來安心平靜的氛圍。此外，從窗外映入眼簾的庭院綠意，以及從室外飄入的花香都可讓生活更加豐富愉悅。還能欣賞宛如裝飾般的微小光線變化，亦是小窗獨有的特色。

如果只是單純想增加房間或區域的明亮度、提升通風條件，安裝照明及換氣設備便可達到效果，但是小窗引進的光線並非人工裝置可以取代，是富有溫度的空間。帶來開放感、充足光線和風的大窗戶的確富有魅力，但正因為是小窗才有的柔和效果，也務必在家中各處安裝看看。

在土間（落塵區）風格的玄關處設置了小小的地窗。從窗外進入的光線照亮了整個玄關，庭院綠意映入眼簾，呈現清爽氛圍。該窗正好位於離開玄關必定會看見的位置，為客人帶來返家前的驚喜。（F邸　設計／ARUK. Design）

阻擋來自外人的視線
同時為玄關帶來光線的地窗

兒童房

玄關

儲藏室

寢室

1F

狹小的玄關屬於不易裝設窗戶的空間，但是若選用細長的條形窗就容易多了。此住宅不設置一整面的收納櫃，而是在側邊預留空間裝設了縱向條形窗，打造出享受天然陽光的玄關。（竹內邸設計／ICA associates）

小巧空間透過條形窗
提升採光效率

N

客餐廚

洗
冰

1F

N

浴室
洗
廚房
冰
儲藏室

外側緣廊

榻榻米區

客餐廳

UP

玄關

露台

1F

從三個細長形窗戶映入的光線
亦是室內設計的裝飾重點

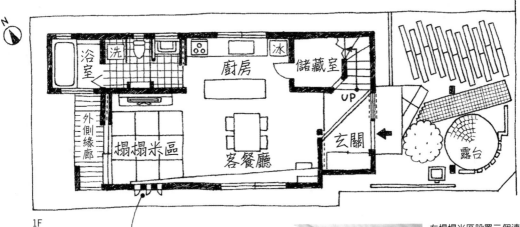

在榻榻米區設置三個連續並排的小窗。縱長條形窗灑落在榻榻米上的光與影，會隨著太陽的移動而變化，光是欣賞就覺得很有趣。縱向條形窗的優點是保有隱私的同時，還能感受到室外的動向。（S邸 設計／山岡建築研究所）

無法依需求裝設窗戶時
還有由上往下方樓層導入光線的方法

在住宅密集的區域，通常會因為在意來自他人的視線，導致無法設置內心想要的大型窗戶。特別是一樓，經常會被鄰居住家擋住，出現室內昏暗的問題。這時候想要有效地採光，不妨運用從上方樓層引入自然光至下方樓層的技巧。舉例來說，將下方樓層一處規劃成挑高天井的設計，上方樓層則裝設天窗，透過窗戶直接採光。在36頁中提到過，從高窗進入的光線量是壁面窗戶的三倍，因此引至下方樓層的光線仍然十分充足明亮。

另外，也很推薦將上方樓層的地板局部使用透光建材，將光線引導至下方樓層。例如使用玻璃或壓克力板、格柵板之類的材質來鋪設地板。利用這個方法能夠設計出讓玄關天花板帶入採光，使得狹小空間也能簡單引進自然光。若是使用ＰＣ板之類的半透明材質，灑落的柔和光線也別有一番風味。

在挑空設計的屋頂裝設天窗
將陽光引至一樓客廳

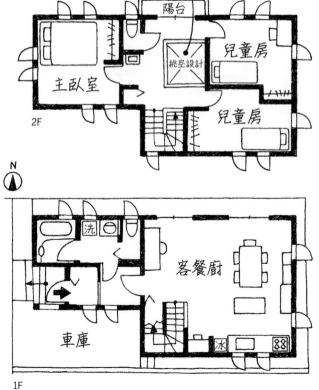

2F

N

1F

除西邊以外，其他三面都被建築物包圍的住宅。為了讓一樓的客廳擁有明亮光線，因此規劃出打通樓層的挑高天井，並且在上方的屋頂天花板裝設天窗。大量照射至一樓的陽光，打造出明亮舒適的客廳。（O邸　設計／P's supply homes）

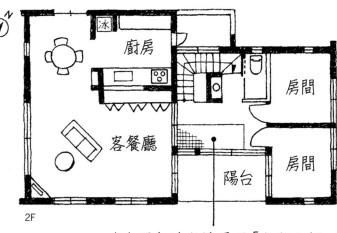

2F

來自陽台的光線透過「光之地板」打造出明亮的玄關

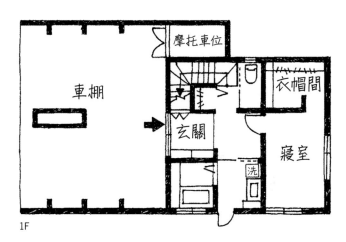

自然光難以到達位於車棚深處的玄關，於是從上方樓層採光的案例。玄關上方的二樓地板，因為鋪設了PC板及FRP玻璃纖維格柵板，讓陽台的光線能柔和地灑入下方樓層的玄關。（佐藤邸　設計／Sturdy Style一級建築士事務所）

1F

重視屋簷的優點——
遮蔽直射陽光&提高舒適度

日

本的屋舍自古以來就有著向外延伸的長長屋簷，除了能遮蔽直射的陽光，還可以帶來適度的光線及自然風。由於當時與戶外的隔間只有紙拉門，為了避免雨水濺濕，因此需要深長的屋簷。

現在的窗扇雖然能防風雨，但是為了能在盛夏時期舒適生活，設有屋簷也是不錯的選擇。但是過短的屋簷沒有效果，長度至少要有90cm左右。如此一來，在都市的住宅密集地很有可能會因為現實條件而無法裝設。因為設置大面積屋簷會使得建築物空間變小，各樓層的樓地板面積也會減少。

因此，在緊鄰鄰家住宅的環境條件下，必須要思考不加屋簷的設計。像是在窗戶正上方裝設小雨遮，或是可調節光量的百葉簾及格柵棚架、遮陽棚，用以取代屋簷。光是透過這些方法就能產生十足的遮陽效果，讓住戶一年四季都能舒服地居住。

連接客廳的木棧露台&原木遮陽棚
讓烈陽變得柔和可親

映入眼簾的是開闊的街道及海景。為了欣賞這片美景，因而在南邊設置可以完全拉開的落地窗。室外的木棧露台搭配遮陽棚，能夠避免盛夏太過強烈的陽光直接進入客廳，打造出舒適的室內環境。（城木邸 設計／森井住宅工房）

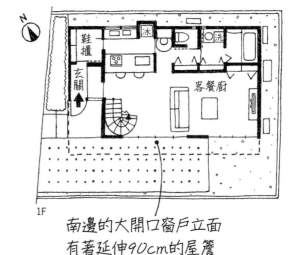

南邊的大開口窗戶立面
有著延伸90cm的屋簷
能夠調節不同季節的日照射入

南側裝設了延伸至屋頂的大型窗戶，再加上長度足有90cm的屋簷。這樣的設計能有效避免夏天正午時分的陽光直射入室，同時還可以在太陽高度較低的冬天，藉由大型窗戶將充足的陽光引進室內。（赤見邸設計／unit-H 中村高淑建築設計事務所）

Column 2

運用光線的演出
打造舒適休憩空間

　　規劃客廳及餐廳等休憩場所時，不妨選用讓身心都能放輕鬆的「光線」吧！

　　舉例來說，別讓房間整體亮度均一，而是搭配聚光燈及筒燈、吊燈等各式燈具，享受不同光線組合的樂趣。如此一來，不僅能營造空間的深度，也能擁有放鬆舒適的氣氛。

　　另外，看著營火、蠟燭、夕陽等橙色光源而感到「安心」、「平靜」的人也不少吧？室內的照明也可以參考這樣的自然光及顏色，以此來大幅提升療癒效果，不妨使用調光器來控制亮度及顏色，或是運用間接照明及壁燈來呈現微光照明。也很推薦在喜歡的空間加上聚光燈。請務必試著以這樣的方式來「設計光線」，規劃出舒適的空間。

想要通風良好的生活空間

能感受清爽徐風的居住空間，舒適度會大不相同。
不僅是客廳，連衛浴空間及廚房也能吹進舒服的風，
以這樣的住宅為目標吧！

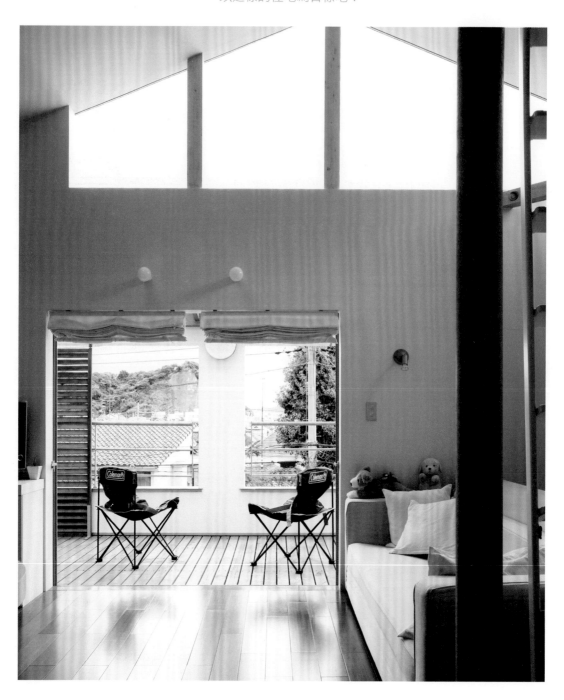

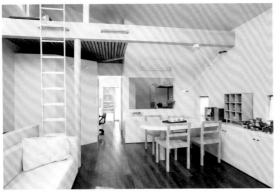

二樓東側的客廳以大型落地窗戶連接了寬敞的木棧露台，相對的西側也設置了木棧露台及落地窗。東西兩側的窗戶齊開之時，舒適的風就會從東側露台往客餐廳→工作空間→西側露台的方向吹入。（S邸　設計／佐賀・高橋設計室）

東、西兩側皆設置露台
打造出讓風流通貫穿
室內空間的格局

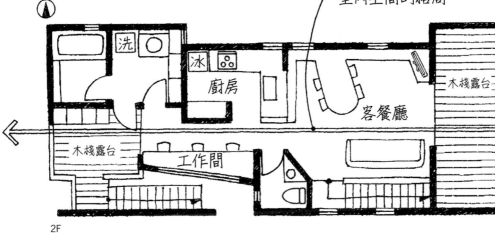

2F

風進入＆出去的窗戶必須要成對設置

無論通風設備系統如何進化，從初夏到夏天、秋天的自然風，舒適度還是勝過機器。為了讓涼爽的風有效地穿透室內，首先必須要了解窗戶設置的原理。其訣竅在於讓風進入與出去的窗戶需要成對設置。

即使在客廳裝設了大面積的開放性窗戶，在只有一個窗戶的空間內，空氣依然難以順暢流動——風需要入口及出口才會流動。為了保護隱私無法在兩處設置大窗時，即使只是開兩個小窗，也能達到足夠的通風效果。此外也可以考慮百葉窗或地窗。

此外還有另一個作法，若是將作為通風入口及出口的窗戶分配在對角線上，就能產生更有效率的對流。與其讓窗與窗正面相對，不如拉長窗戶之間的距離，擴大室內空氣流動的範圍。

將窗戶設置於靠近天花板處 室內空氣會自然地流動

前

一頁提到，想要有效提升室內的通風效果，可以將窗戶配置在對角線上。不僅是平行面上將作為風入口及出口的窗戶位置錯開、避免面對面有助於通風良好，在立面上如此配置也同樣有效。

鑑於熱空氣上升，冷空氣下降流動的特性，在靠近天花板的高處裝設窗戶，聚積於上方的熱氣就會往外散逸，帶動室內空氣產生對流。這樣的通風效果在夏天更是特別明顯，由於高處的窗戶自然排除了熱氣，室內當然顯得舒適無比。在半腰窗或落地窗對面牆壁的近天花板處，裝設幾個橫向條形窗或小窗吧！若是這樣的高窗就不用擔心外人的視線，請使用看看吧！

如果是在挑空設計的近天花板處裝設窗戶，像這種難以觸及的位置，使用電動開關的窗戶會比較方便，除此之外還有使用球鏈操作來開合，使用帶勾長桿調整的類型，或是其他低成本的手動式窗戶。

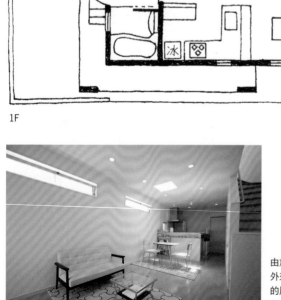

1F

横長形的高窗
成為室內空氣的流動出口

由於南側緊鄰住家，於是裝設了無須在意外來視線的橫長型高窗。從壁面窗戶進入的風從高窗出去，讓無隔間的開放式客餐廚整體通風良好。（竹內邸　設計／ICA associates）

客餐廚

洗

冰

N

位於挑空設計上方的窗戶
能夠將上升聚積的熱氣
散逸排出

2F

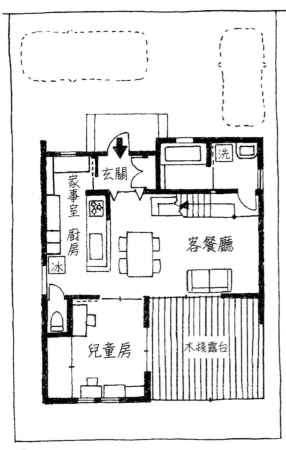

1F

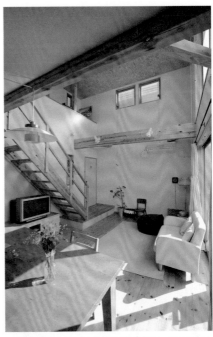

客廳挑空設計的上方設置了兩個百葉窗。從木棧露台
落地窗進入的風，可以順暢地從這個窗戶出去，同時
帶走夏天聚積於天花板附近的熱氣，讓室內更加涼
爽。使用手動的球鏈調整百葉的開合。（片岡邸　設
計／MONO設計工房一級建築士事務所）

在各個房門下功夫
製作出屬於風的通道

為了讓室內的空氣產生循環，理想的狀態是在各個房間都設置兩個以上的窗戶，作出讓風進入與出去的通道，但是囿於房間大小的限制，也會有只能開一扇窗的情況。這時候不妨花點心思，讓房門成為風的通道吧！其中，推拉門就很符合這種情況的需求。因為推拉門可以隨意改變開口大小，能夠自由調整風量。

由於門扇與推拉門不同，需要完全打開的狀態才能通風，也不容易調整開合的大小，但是只要多一點巧思，仍然可以打造出風的通道。例如在門扇上裝設換氣葉片，或是在門扇與地面之間製作開口，如此即使在關門的狀態下也能通風，亦能保有隱私且兼具換氣功能。

另外，在房門上方安裝可開關的懸窗，在隔間牆上設置室內窗都是好方法。例如將一樓客廳規劃成挑空設計時，位於二樓的房間可以在挑空側的牆面裝設室內窗。除了通風以外，還有助於上下樓層間的溝通。

將常見於日式建築，能夠流通屋內各房間空氣的欄間（兼具採光與通風的花窗）應用於門扇的例子。兒童房的房門上方安裝了可以開關的上懸窗，即使關著門，只要打開窗板就能讓室內及走廊之間的空氣流動。（S邸　設計／山岡建築研究所）

在開天形式的房門上方設置上懸窗
打造兒童房與走廊的通風路徑

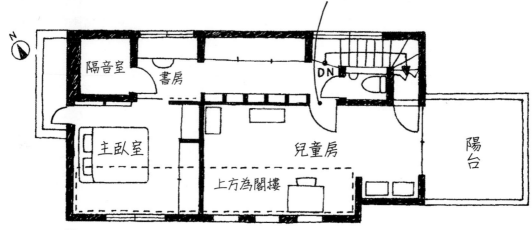

隔音室　書房　DN

主臥室　兒童房　陽台

上方為閣樓

2F

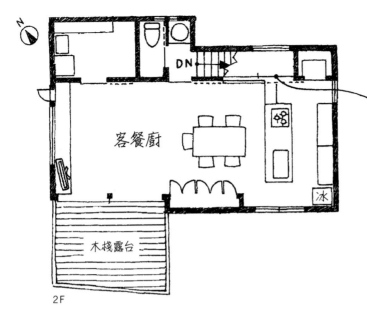

2F

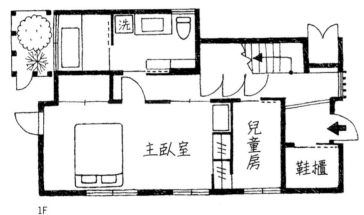

1F

樓梯與室內之間的立面上安裝了雙向橫拉窗方便調整通風

位於二樓的客餐廚與樓梯之間的牆壁上，裝設著大型室內窗。窗戶上半部使用了雙向橫拉窗，打開窗戶就能透過樓梯讓上下樓層的空氣流動，促進住家通風。同時，樓梯外牆立面上的小窗也有助於通風效果。（O邸　設計／田中ナオミ一級建築士事務所）

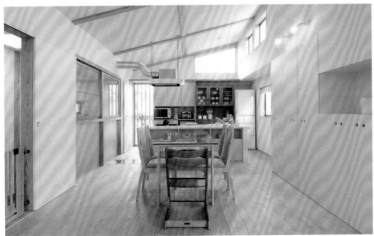

通透的龍骨梯
成為上下樓層流動成風的通道

說

到獨棟住宅中必定會有的挑空設計，莫過於「樓梯間」，請務必活用此空間來作為風的通道。即使是一般的箱形樓梯，風也會由下而上吹入，但通風效果最佳的則是龍骨梯。

正如字面上「龍骨」的意象，龍骨梯沒有踢板，僅以踏板及支架組成如脊骨的鏤空樓梯。因為沒有踢板，風能輕易吹入踏板與踏板之間，使樓梯間的空氣能自由流動。除了將上下樓層連成直線的直向樓梯，還有上下樓梯途中改變方向的L型樓梯、設計成漩渦狀的迴旋樓梯等，依樓梯形狀不同，也會產生各種風的流動。

如果想更進一步加強風的流動，達到更加舒適宜居的效果，不妨試著在樓梯上方安裝能夠開關的高窗或天窗。當空氣隨著上升氣能由下往上流動，就能順勢從窗戶排出，大大提高通風效果。

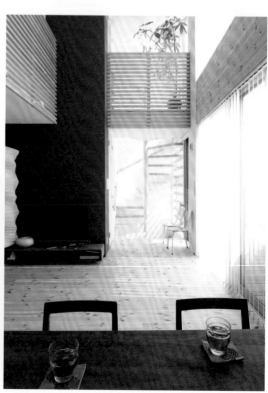

由一片一片的層板組合而成，打造出構造輕巧的迴旋式龍骨梯。上方樓層的腰壁也是留有空隙的格柵，盡量避免使用阻擋通風的牆壁。

三層樓的住宅建築採用了龍骨梯連接。因為一到三樓的樓梯都在相同位置，可讓家中的風順暢地流動。松木材的迴旋樓梯質感溫和，即使家有幼童也能安心。（F邸　設計／unit-H 中村高淑建築設計事務所）

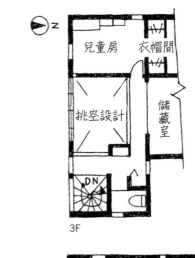

兒童房　衣帽間

挑空設計　儲藏室

DN

3F

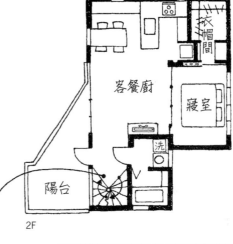

衣帽間

客餐廚　寢室

洗

陽台

2F

迴旋樓梯成為風的通道
讓家中空氣順暢地流動

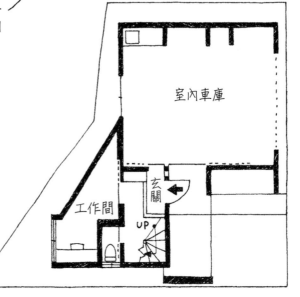

室內車庫

玄關

工作間

UP

1F

在廚房或盥洗室開個小窗
有助通風效果

廚

房無法避免濕氣及異味殘留的問題……此時正是通風小窗戶派上用場的場合。使用抽油煙機或抽風機的確能強制排出烹飪時產生的油煙及水氣，但是在關掉機器的期間，也希望能保持乾淨清新的室內空氣吧？若有這樣的想法，不妨安裝能夠引進自然風的通風窗。

將小窗安裝在流理台的水槽前、廚房後門、加熱爐具旁等處，這些作業時只要稍微伸手就搆得到的位置，能夠輕鬆開關窗戶。

規劃安裝時需要注意，避免陽光直射食品收納空間。強烈的光線會加速食品腐壞，即使是小窗也要避免設置於會存放食品的附近。

容易產生濕氣的盥洗室及更衣室等，肯定是希望一定要有通風口的場所。即使是收納櫃上方或洗手台鏡子側邊也能裝設小小的窗戶，請務必考慮適合的方案。更進一步的最佳狀態，則是連同相連的浴室空間一併規劃，產生連動的良好通風動線。

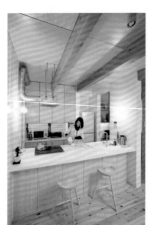

深處牆面安裝了百葉窗
打造通風良好的開放式廚房

N

鞋櫃

玄關

冰

洗

浴室

客餐廚

1F

在對面式廚房的檯面後方，是一字型的作業空間。上、下櫃之間的牆面設計了百葉窗式的窗戶。因為是與客餐廳相連的開放式格局，使得對流風能直接穿過整個室內空間。（赤見邸　設計／unit-H 中村高淑建築設計事務所）

此盥洗室分別有著鏡子上方的高窗，以及右手邊的條形窗兩個窗戶。通風及採光都十分良好，能輕鬆愜意地度過忙碌的早晨時光。大尺寸的鏡子讓狹小盥洗室看起來更加寬敞。（仲田邸　設計／ふくろう建築工房）

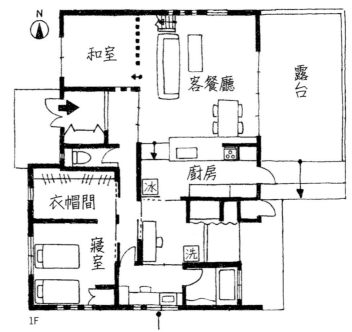

1F

安裝在鏡子周圍的窗戶
明顯排解了盥洗室的濕氣問題

藉由上下二個小窗
提升通風效率

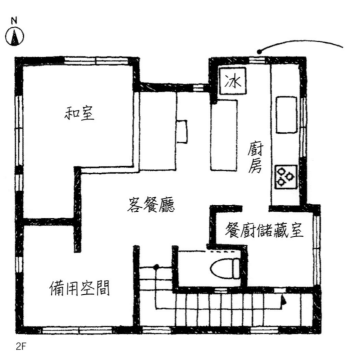

2F

在廚房牆面的高處及低處裝設二個小窗，充分思考後上下排列的窗戶，有效率地促進了通風效果，同時也擁有了良好的採光，打造出一整年都舒適的廚房空間。（K邸　設計／佐賀・高橋設計室）

想要擁有開放空間感

挑高客廳有著絕佳的開放感！除此之外，
藉由各個房間的格局規劃、視線的穿透等技巧，
就能打造出悠閒自在的居住空間。

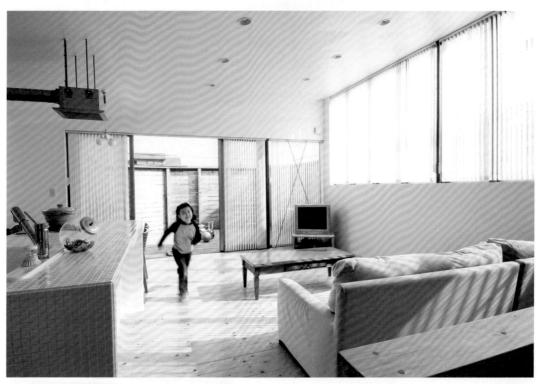

因為設置了與客廳相連的露台，以廚房為中心的回遊動線
得以延伸至室外，讓空間顯得比實際上寬敞許多。同時另
以樓梯為中心，規劃出第二個屬於孩童空間的回遊動線。

回遊式空間規劃令人感覺寬敞

为 了讓空間顯得寬闊，可以運用讓生活動線成為循環路徑（回遊）的技巧。舉例來說，像是玄關～客餐廳～廚房～盥洗室～洗衣間～玄關這樣的路線，無論想要通往家中哪個地方，都不需要後退就能順暢地持續向前移動，封閉感一旦消失，也會讓受限的空間感覺更加開闊。

可以同時通往兩個方向的環狀動線，減少了不必要的多餘移動，讓家務及生活都變得更加簡單輕鬆。當然，不受阻擋能繞圈行走的住家格局，對小孩來說就像是天堂，整個家都是遊樂場。

若回遊式動線不只在家中室內，而是延伸到陽台或露台等戶外空間，即可更進一步打造出

能繞行一圈的中島式廚房與露台相連
打造出悠閒寬敞的動線

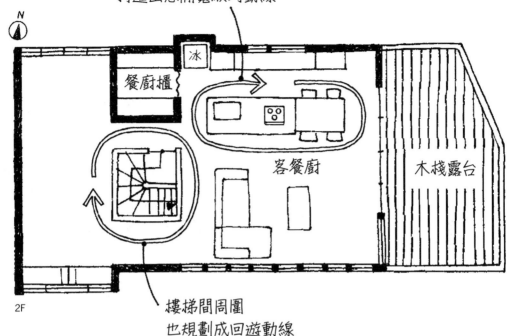

N

冰

餐廚櫃

客餐廚

木棧露台

2F

樓梯間周圍
也規劃成回遊動線

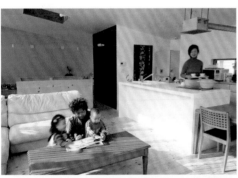

上／開放的回遊式格局，從廚房即可一
覽整個室內空間。一邊進行廚房家務的
同時，也能看顧在客餐廳玩耍的小孩，
令人感到安心。下／以亮黃跳色牆作為
設計重點的孩童空間。與客餐廚相連的
開放區域，小孩也能自由自在地玩耍。
（高橋邸　設計／unit-H 中村高淑建
築設計事務所）

由內到外的寬闊場域，提升整體
的開放程度。家中整體的動線不
容易規劃成回遊格局時，選擇廚
房～衛浴空間、浴室～庭院、寢
室～衣帽間之類的局部回遊式動
線，也能有相同效果。

想要寬敞的生活空間
就選擇減少隔間的格局

要打造開闊悠閒的居家空間，首推開放式格局。開放式格局是指盡量減少房間與房間的隔間，打造出具有延續性的空間，讓小空間呈現出寬敞的視覺印象。

這樣的格局，放眼望去可一覽家中各個角落，能實際體會到寬闊感，若是能將視線延伸至室外，效果會更好。這樣的開放空間，最適合規劃在家人們時常聚集的客餐廚公共場域。透過在同一個空間中的客廳、餐廳、廚房，家裡的每個人卻能依照各自的喜好休憩，屬於互動溝通緊密的住家格局。

但是，當客餐廚在同一空間也會產生問題，像料理時的味道及聲音會擴散至其他空間。「會在意周邊狀況而無法放鬆」、「客人來訪時會覺得困擾」如果是有這些考量的住家，可能就不適合開放式格局。是否能在這樣的空間裡感到舒適開心，不妨事先與家人溝通討論。

木棧露台

客餐廚

冰

N

2F

備用空間

不作隔間
在小巧空間中打造出
寬敞的格局

客廳‧餐廳‧廚房，毫無隔間並列的三個空間，讓室內擁有開放且安適放鬆的氛圍。有著些許斜度的天花板，放大了寬敞的視覺效果。東側的房間以推拉門相連，打開拉門是足有20張榻榻米的大空間。（小平邸　設計／unit-H 中村高淑建築設計事務所）

善用推拉門
自由地「開」與「關」

一般提到室內的活動隔間，最常見的就是門，然而自古以來日本住家使用的拉門，也有強大的優點。

可以分隔房間與房間、房間與走廊的外拉門及內拉門，關閉時是獨立的房間，拉開時又是一整片的寬闊空間，是非常有彈性的門扇。打開的幅度也能自由調整，如果希望微微的風及光進入時，開個小縫隙即可，全部拉開則可讓整個家中無阻通風，打造出寬敞空間。

在寬闊的客廳一角鋪設榻榻米，不妨使用拉門作為隔間。平常當作寬敞的休息空間使用，客人來訪住宿時，關起拉門立即變身成客房。在兒童房中央設置拉門，兄弟姊妹一起玩耍時打開，念書時關上就有各自的獨立房間，能自由地區隔空間。時而是牆壁、時而是門扇，變化自如的拉門，在現代住宅中也是可以靈活運用的建築元素。

開啟・關閉拉門
自由地區隔生活空間

客餐廳

廚房

冰

玄關

1F

左圖是關閉拉門，分隔客廳與落塵區＆樓梯間的狀態。
右圖是從客廳深處往外看的樣子。透過拉門，照進柔和的光線。（武藤邸　設計／プラスティカンパニー）

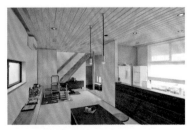

開放式格局的客廳具備了落塵區、廚房、榻榻米區等功能。各個區域皆可利用拉門作為隔間分開。

即使是相同的樓地板面積 挑空設計的 縱向空間會感到更寬敞

家

人時常聚集的客餐廳，當然希望盡可能保有寬敞空間，但是也有不能如願的情況。這時推薦將上方規劃為挑空設計，到天花板的高度足有二層樓，即使是相同的樓地板面積，也能擁有寬敞二倍的空間。在挑空的上方裝設天窗或高窗，讓陽光照進下方樓層，可以營造出更加寬闊的感覺。此外，上方樓層面向挑空部分或樓梯間的壁面，使用約一公尺高的腰壁，藉以連接上下樓層空間，亦能增進家人之間的互動。

設置挑空部分時，加上同一空間的天花板高度變化會更有效果。例如開放式的客餐廳，客廳規劃挑空設計，餐廳天花板高度則與一般規格差不多。如此一來能凸顯挑空部分的高度，感覺空間的開放感，高度如常的部分也能適當地令人放鬆。以對比的方式來分配空間，達到整體的令人放鬆的協調吧！

透過大面積的挑空設計與純白牆壁‧天花板
讓空間看起來更加寬闊

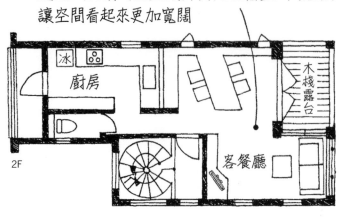

3F — 兒童房／木棧露台

2F — 廚房／冰／客餐廳／木棧露台

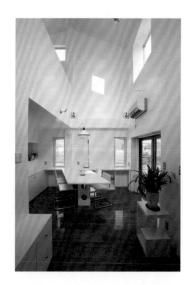

擁有13張榻榻米大小的客餐廳，以餐廳為中心的區域規劃成大面積的挑空設計，開放的室內充滿活力。從多個高窗映入的陽光照耀在白色牆壁及天花板上，更顯明亮寬敞。（加納邸 設計／佐賀‧高橋設計室）

錯層設計也能有效提高寬敞感

以錯開數層階梯高度的樓地板形成的錯層空間格局（夾層），不僅可以藉由上下落差拉開房間與房間的距離，也能透過交錯的樓梯看到其他區域，整體感覺會比平常二、三樓層的居家空間更為寬敞。

錯層設計是將數個樓層分別以半層樓的高度錯開並且相連，或是將樓層中的部分樓地板作出高低差的區域。無論哪種方式都能透過同時看到上下層空間的視覺效果，產生比實際更寬敞的感覺。即使各個空間都不大，卻有著容易傳遞家人訊息的優點，對於狹小的居家空間可說是優點特別多的格局。

但是，由於空間之間多為不完全封閉的相連模式，需要特別注意屋頂、外牆、地板是否確實施作隔熱材質，同時也要考慮高冷暖氣效率的配置方式。因為樓梯會變多，不適合於腿腳狀況不佳的高齡者。建議思考將來的生活方式及同居家人的年齡等，進行周全的討論。

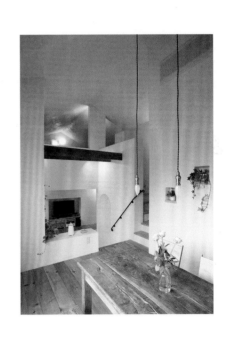

二層樓＋閣樓的建築物，以客廳～餐廳、餐廳～閣樓的錯層設計來分區。由於空間之間都能彼此看見，不僅讓室內顯得寬敞，也保有適當的獨立性。（山口邸　設計／PLAN BOX一級建築士事務所）

使用錯層設計連接各房間讓視野更通透

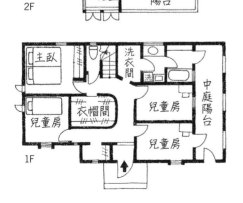

LOFT

閣樓

2F

客廳　廚房　冰　餐廳　陽台　日光室　陽台

1F

主臥　洗衣間　洗　兒童房　衣帽間　兒童房　中庭陽台　兒童房

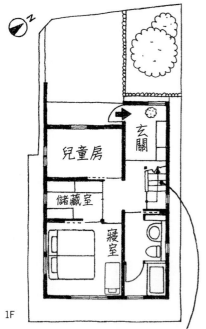

兒童房
玄關
儲藏室
寢室

1F

使用龍骨梯減少壓迫感
打造明亮開放的玄關空間

左側不設隔間牆
看起來簡潔俐落的箱形樓梯

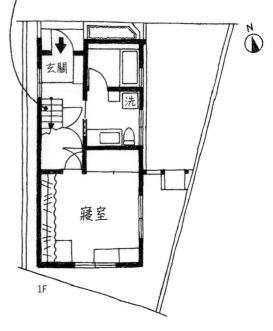

玄關
洗
寢室

1F

打開玄關大門就能看見樓梯下半部的格局，採用龍骨梯能讓視線自然而然地往樓上延伸。細長的斜向鐵桿有引導視線往上的效果，打造出充滿悠閒氛圍的玄關。（F邸　設計／ARC DESIGN）

在進入玄關的正前方設置樓梯。為了形成挑空設計，樓梯左側不使用牆壁作隔間，讓玄關處更加寬敞。從挑空處能稍微看到二樓，在上樓的同時也令人感到期待。（深見邸　設計／ATELIER 71）

積極運用樓梯特性
享受寬敞的開放空間

經

常會聽到「雖然很憧憬有挑空設計的住宅，但實在沒有多餘的坪數。」這樣的心聲。如果難以設置大面積的挑空格局，不妨試著將焦點轉移至除了平房以外，每個透天住宅都會裝設的樓梯！樓梯是一定會規劃成挑空設計的場所，所以要善用這個特徵。舉例來說，若是在空間較小的玄關門廳設置樓梯，視線就會自然而然地被引導至上方樓層，進而產生開放寬闊的感覺，再於上方樓層兩側及天花板裝設窗戶，從樓上到樓下的門廳皆能保持明亮。

另外，在客餐廳的中間設置樓梯，即可規劃為無須牆壁包圍的開放格局，挑空設計的效果

070

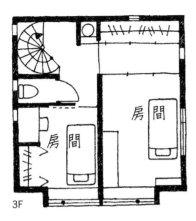

3F

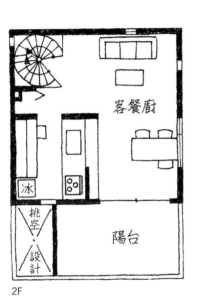

客餐廚

冰

挑空‧設計

陽台

2F

每層樓約18張榻榻米大小的輕巧三層樓住宅。一樓到三樓皆是以不另砌隔間牆的龍骨式迴旋樓梯連接，無論身處哪個樓層都擁有縱向的開闊空間。輕盈的迴旋樓梯也成為居家裝潢的重點設計。（土方邸）

光線穿透輕盈的迴旋樓梯
營造出舒適宜人的空間

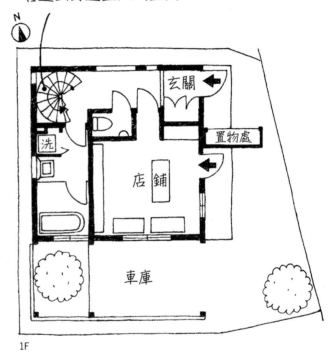

N

玄關

置物處

洗

店鋪

車庫

1F

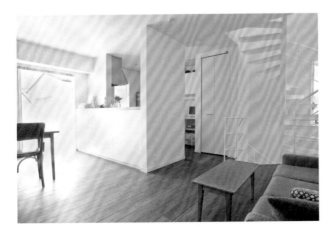

與樓梯特有的視線向上延伸作用相輔相成，更加放大向上展開的留白空間及寬敞度。小孩回家時穿過客廳樓梯進到房間的動線，也能增進親子互動。垂直方向的移動會讓人產生興奮期待的心情，透過規劃樓梯空間來營造寬敞感與生活樂趣吧！

藉由可穿透視線的隔間技巧取得開闊的生活樂趣

到空間與空間的隔間，最普遍的形式就是豎立牆壁。但是當空間狹小時，使用牆壁作為隔間，會帶來封閉感。這時就需要靈巧運用隔間，改善空間不足的問題。

其中效果最佳的方式，就是藉由不阻礙視線，讓空間具有通透感的方法。像是以細長柱子等距排列，或是將牆壁規劃成只到視線高度的腰壁，也可以在牆壁裝設條形窗或小窗。如此一來，空間能夠明確的劃分出區塊，但隔間的存在卻不明顯，可以穿透至深處的視線，也能帶來比實際空間更寬敞的感受。其他也可以使用玻璃、壓克力、PC板等透明或半透明的素材作為隔間。這種作法可以應用在房間＆走廊、房間＆樓梯之間，或是衛浴空間內的隔間，效果都不錯。每一層樓面積都不大的狹小住宅，不妨試著利用這些方法。

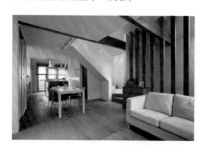

客廳、餐廳、廚房排成一列的開放式住宅。樓梯及客廳之間若是使用牆壁，會更加凸顯細長空間的格局，加重狹窄的壓迫感。因此改以等間距立起的柱子，讓視線可以穿透，營造出輕盈且有設計感的隔間。（S邸）

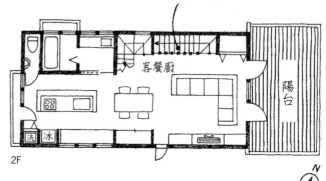

居室與樓梯的隔間
採用細長立柱排列的形式
讓視線通透開展

客餐廚　陽台

2F

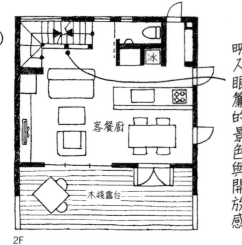

客餐廚　冰

木棧露台

2F

藉由設計成透明的隔間牆
充分享受越過樓梯
映入眼簾的景色與開放感

客廳與樓梯的隔間牆採用透明的壓克力板，待在客廳時，視線可以透過樓梯旁的窗戶往外延伸。由於窗戶開在北邊，即使是夏天的陽光也不會刺眼，能夠欣賞沐浴在南側陽光下，蔥鬱林木上的明亮綠意。（佐藤邸）

Column 3

透過自由發想，
打造創意樓梯空間！

在一般的獨棟透天房屋，上下樓梯是每天必不可少的日常動線。因此，如果能打造出有趣的樓梯空間，生活會變得更有樂趣。

舉例來說，宛如漂浮在空中般，大量使用玻璃素材的樓梯間；如同畫廊風格的迴旋樓梯，以及設置書櫃像是圖書館的樓梯、注重照明及扶手設計的時尚造型樓梯等等。利用樓梯中間的平面，規劃成家人們共用的電腦作業區或洗衣間，也是有趣的點子。

若是想在客廳內規劃樓梯，像是迴旋梯或龍骨梯之類，只要在樓梯本身的設計上花費心思，就能製作出觀賞性高、充滿視覺樂趣的樓梯。透過樓梯，由樓上灑落的光線也能成為室內裝潢的重點元素。因此，若只是把樓梯當成上下樓的工具就太可惜了！發揮樓梯的特性，透過自由的創意發想來規劃，一定能打造出比想像中更有趣的空間。

想要置身戶外的舒暢氛圍

即使身處住宅密集區，
若是能在晴朗藍天之下用餐，
在木棧露台上玩水、享受日光浴
肯定十分舒暢愜意！
本篇將介紹如同室內延伸而出，
可以盡情享受的戶外空間。

打造有趣的室外空間拓展生活的廣度

試著以「能夠盡情享受的室外空間」，來思考基地的應留空地利用方法吧！光是如此就能讓生活更加豐富多彩。最近這樣的想法也開始蔚為流行，將室外空間納入規劃方案的人雖

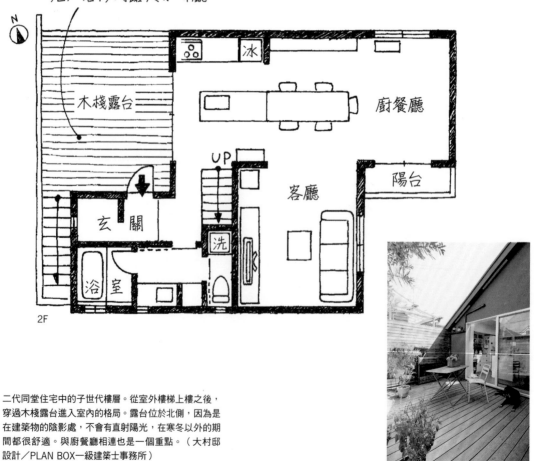

玄關前的木棧露台與廚餐廳相連
宛如奢侈的露天咖啡廳

N

木棧露台

冰

廚餐廳

UP

陽台

客廳

洗

玄關

浴室

2F

二代同堂住宅中的子世代樓層。從室外樓梯上樓之後，
穿過木棧露台進入室內的格局。露台位於北側，因為是
在建築物的陰影處，不會有直射陽光，在寒冬以外的期
間都很舒適。與廚餐廳相連也是一個重點。（大村邸
設計／PLAN BOX一級建築士事務所）

然變多了，卻也出現「花費預算打造卻不常使用」這樣令人覺得可惜的聲音。因此，接下來將介紹能在日常生活中自然運用室外空間的方案。

首先，減少使用土壤的淫區，增加能夠輕鬆運用的乾區。所謂的乾區，是指鋪設磁磚的露台或原木的木棧露台之類。原木材質即使在夏天也不會太熱，打赤腳也能自在地走出去，打掃也是跟室內一起使用吸塵器就可以，維護起來輕鬆許多。

木棧露台或陽台就設置在採光好的南邊……這樣想的你先暫停一下！陽光直射的南邊及西邊若是沒有設置屋簷或遮陽棚，會因為太熱令人感到不舒服。反而是位於東邊及北邊的室外空間，大多是建築物的陰影處，春～夏～秋都能舒適地度過。

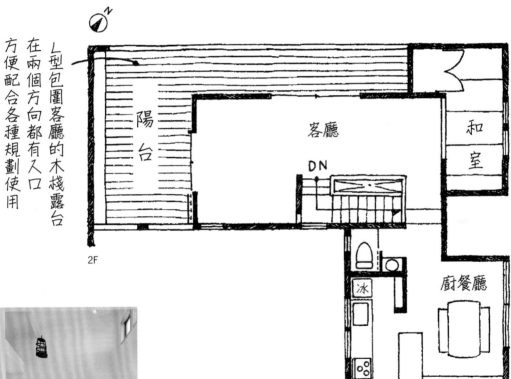

L型包圍客廳的木棧露台在兩個方向都有入口方便配合各種規劃使用

陽台　客廳　和室　DN　冰　廚餐廳　2F

從客廳看到的是，如同加上畫框般的正方形木棧露台景致。無須走出室外，即使待在室內也可以看到室外空間。照片右側也有大型窗扇，可以連接客廳及露台形成回遊路線。（M邸　設計／DINING PLUS建築設計事務所）

室外場域該與哪個空間相連？

規

劃室外空間的另一個重點是，選擇會自然而然進出的空間，因此十分推薦與廚房或餐廳相連的格局。

在露台或木棧露台相連時，畢竟還是會希望搭配茶飲及點心吧？如果與廚房或餐廳相連，就能縮短運送距離，輕鬆地帶到室外享用，招待客人也一定能讓對方感到開心。

另一個建議方案，則是兒童房或衛浴‧盥洗室。一旦設計了與兒童房相連的木棧露台或陽台，自然就會增加小孩走向室外遊戲的機會。若是露台連接浴室的格局，則可以增加玩水的活動。在充氣游泳池享受戲水樂趣後，直接進入浴室清洗！可以像這樣規劃出有趣好玩的空間配置。

第78頁介紹了「在屋內打造出有如戶外空間的格局」，該空間則是與露台相連的實例。只要在住宅的室內、外使用相同質感的素材，即可營造出整體感，進一步拉近室外空間與屋內的距離。

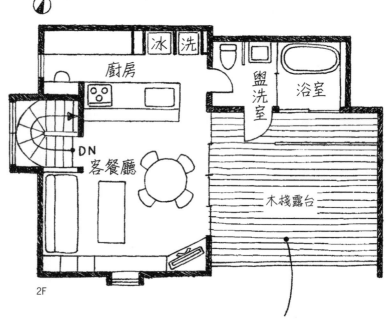

一個木棧露台卻在兩個方向連接了客餐廳＆衛浴設備使得雙方皆能享有開放空間

客餐廳與衛浴設備連接成L型，包圍的空間則規劃成木棧露台。兩個區塊都能享受戶外帶來的開放感，更可以輕鬆進出露台，享受園藝樂趣。立起的圍籬亦能確實保護隱私。（荒木邸　設計／設計工房／Arch-Planning Atelier）

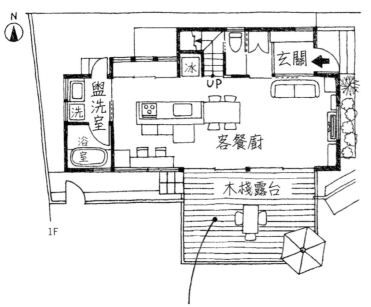

透過大片落地窗與餐廳相連的原木露台。特地選擇了與室內相同的地板顏色，提升整體的一致性。可以在露台上享用早餐或舉辦烤肉活動，當作「另一個餐廳」來運用！（T邸　設計／LOVE DESIGN HOMES）

從餐廳延伸而出的木棧露台
是個可眺望海景的頂級休憩空間

透過露台
可以從寢室看到兒童房
絕妙的空間配置

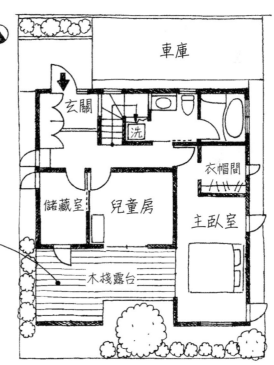

雙親寢室與兒童房之間以原木露台相連的住家格局。位於一樓的房間也能透過露台擁有良好的通風及採光，對小孩來說也是很棒的室外遊戲空間。父母可以從寢室透過露台看到兒童房內的狀況，令人感到安心。（橋本邸　設計／The Green Room）

在屋內打造出有如戶外空間的格局

「雖」然十分嚮往室外空間，但是沒有良好的外在條件」、「建築基地太狹窄，沒有辦法！」遇到這種情況，不妨試試在家中打造「室外風的空間」吧！

舉例來說，像是日光室——原本是冬天栽種植物的溫室，大多使用磁磚及石材來鋪設，因此在屋內也能擁有身處戶外的開闊氛圍。實際上不用來栽種植物當然也OK，無論是作為興趣使用的工作室，或是像藝廊一樣裝飾喜歡的收藏品，都能帶來更豐富的生活。

如果沒有能規劃為日光室的獨立空間，在房間一隅使用戶外風格的建材來營造氣氛也是很好的方式。樓地板使用石材或磁磚，牆壁光是鋪設木板就能打造出有如日光室般的粗獷氛圍。在屋內獨有的柔軟素材中，透過放入石頭等硬質材料，讓居家裝潢呈現更有張力的衝突感。

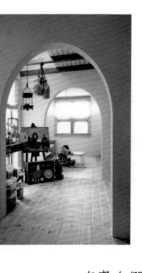

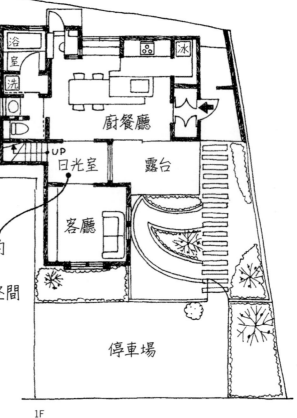

在家人們經常通過的
動線中心
設置日光室風格的空間

浴室
洗
冰
廚餐廳
UP
日光室
露台
客廳
停車場

N

將連結客廳與餐廳的走道區域，鋪上石材作為樓地板。打造出不只是走道，而是有如室外空間的寬敞愜意場域。可以裝飾畫作，成為畫廊般的展示場所。從窗戶可欣賞綠意滿溢的庭院。（Y邸　設計／PLAN BOX一級建築士事務所）

1F

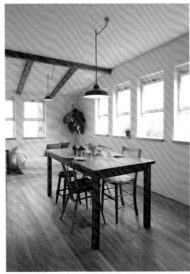

放置沙發的區域，採用磁磚地板。上方的天花板則是貼上木板後油漆，再架上古木風格的裝飾樑。只在此處使用粗獷感的材質，讓餐廳一隅營造出宛如日光室的氛圍。（太田邸　設計／PLAN BOX一級建築士事務所）

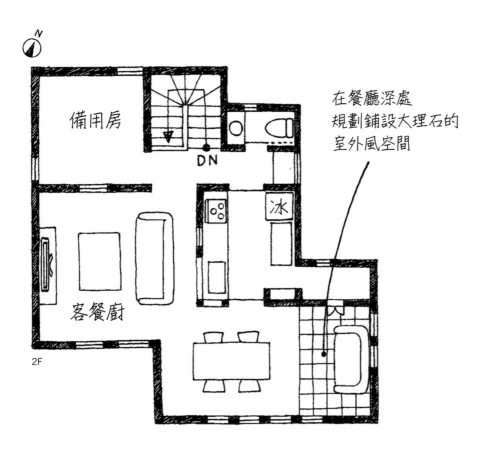

在餐廳深處
規劃鋪設大理石的
室外風空間

備用房

DN

冰

客餐廚

2F

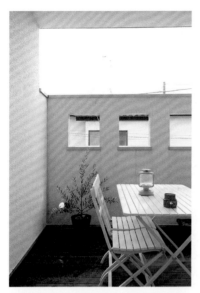

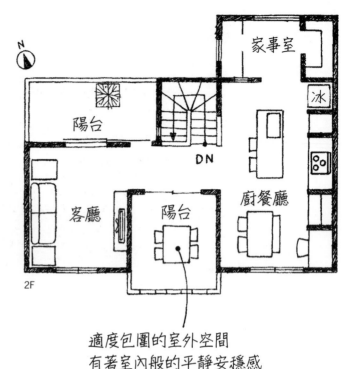

在客廳與餐廳之間的內凹處，規劃了室內露台風格的陽台。因為備有屋頂，無論天氣如何都能在室外休息。遮蔽用的牆壁設計得稍高，營造出比室內更沉靜的氣氛。（T邸　設計／PLAN BOX一級建築士事務所）

2F

家事室

冰

陽台

DN

客廳

陽台

廚餐廳

適度包圍的室外空間
有著室內般的平靜安穩感

在室外打造
有如室內空間的技巧

本 篇改從「宛如置身家中的戶外空間」來介紹與前頁相反的作法。為了在室外也能像室內一樣放鬆休息，其重點在於隱私，特別是在住宅密集地，需要設置足以遮蔽周圍視線的牆壁。理想狀態是盡可能使用高度不具壓迫感的牆面，藉以阻斷外來的視線。恰到好處包圍之下的空間，會給予天井（中庭）般的深刻印象，帶來心緒沉靜的氛圍。

如果不是很需要遮蔽的牆壁，不妨試著採用在上方架設遮陽棚的作法。相較於平面的露台或陽台，加上一點屋簷會更有身處室內的感覺，也更容易當作室內的延伸空間來使用。

在花費金額相同的情況下，比起設置一個大的室外空間，更建議規畫兩處位置。不但有助於室內通風，也可以依照季節來運用，增加使用的頻率。一個是自然風格的木棧露台，一個是鋪設磁磚的陽台，像這樣改變裝潢方式也很有趣。

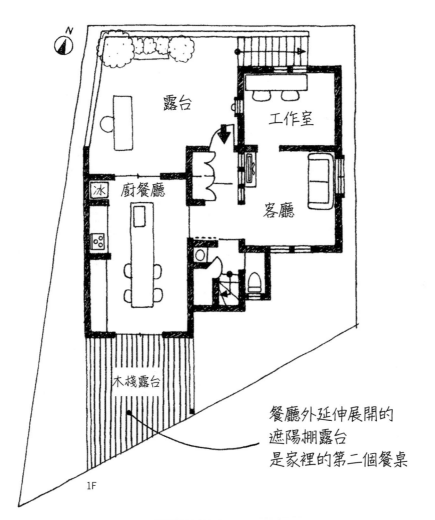

露台

工作室

冰

廚餐廳

客廳

木棧露台

1F

餐廳外延伸展開的
遮陽棚露台
是家裡的第二個餐桌

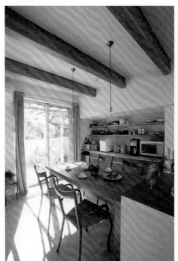

位於廚餐廳南邊的木棧露台,上方
架設著遮陽棚,打造出輕鬆的休憩
氛圍。天氣晴朗時,擺上桌椅便可
享受午餐或下午茶點。（PLAN
BOX一級建築士事務所）

打造出以觀景為樂的室外空間吧！

雖然面積小巧，但日式坪庭與浴室觀景庭園都是很棒的室外空間。即使沒有實際走出室外，也能在屋內欣賞風景，而且只需要一點點空間便能建造，十分推薦給住宅基地狹小的人。

所謂的日式坪庭，是在圍籬及窗戶之間的小空間放入植栽裝飾。雖然從和室、玄關、浴室、走廊設置觀景窗眺望的格局都有，不過特別推薦與和室、浴室連接的設計，由較低的視線平行向外看，格外能夠欣賞綠意之美。考量到走廊是家人必定行經的動線，選擇平時就會經過的地方也是重點。

日式坪庭除了作為主角的植栽，背景也會決定整體的感覺。若周圍的圍牆或建築物外牆有顯眼髒污，會浪費了難得的美景，因此平時就要保持整潔乾淨。

浴室觀景庭園除了直接在地面上種植花草，也可以是在木棧露台上擺放盆栽的形式。光是使用圍籬就讓能空間擁有開放感，但若是使用圍籬包圍成可進出的空間，更有如身處於露天溫泉般的戶外感。

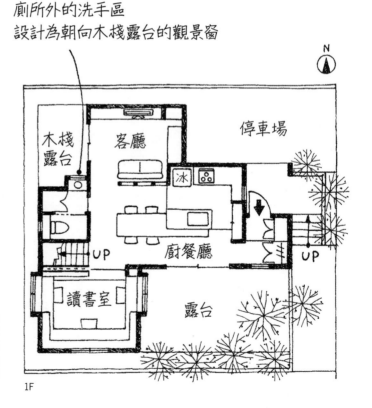

廁所外的洗手區
設計為朝向木棧露台的觀景窗

特地設置於廁所外的洗手空間。只是在平台上放置洗手盆的簡單構造，眼前的窗戶可以看到露台。無論是走出室外或是從室內向外眺望都能享受風景，讓木棧露台達到一石二鳥的效果。（S邸　設計／PLAN BOX一級建築士事務所）

木棧露台　客廳　停車場　冰　UP　廚餐廳　UP　讀書室　露台

1F

沿著浴缸裝設的窗戶，外側是擺放著盆栽的屋頂陽台。配合視線高度，剛好是滿眼綠意的位置。斜面天花板的天窗引入明亮陽光，夜晚還能欣賞星空。（S邸設計／PLAN BOX一級建築士事務所）

一邊在浴缸中泡澡
一邊欣賞著庭院的綠意
享受極致的沐浴時光

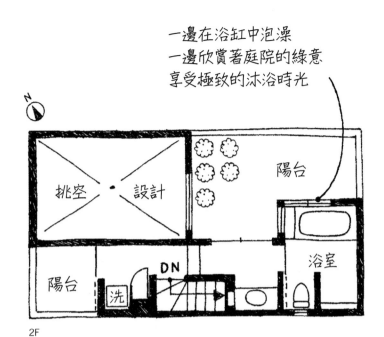

2F

在借景鄰家綠意的位置
裝設餐廳的窗戶

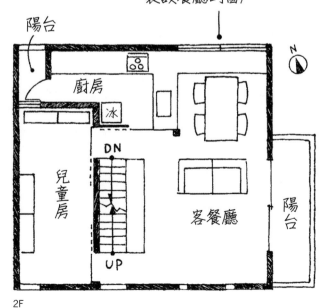

2F

在借景鄰宅庭院樹木的位置安裝窗戶，規劃為餐廳的格局。透過猶如風景畫作的觀景窗，一邊欣賞綠意，一邊享受著料理。再加上恰到好處的開放視野，營造出寬敞的空間感。（秋山邸 設計／FISH＋ARCHITECTS一級建築士事務所）

Column 4

聰明運用空調
打造一整年都舒適的住家

———————————

夏天的酷熱，冬天的寒冷，每年極端氣候的狀況愈來愈嚴重。為了克服這個問題打造舒適生活，效率良好的空調系統已是不可或缺的設備。接下來將在本文中介紹經常用於提案的系統。

首先，推薦裝設一台在不改變室內溫度及濕度的情況下，能同步進、排氣的「全熱交換器」。這種透過排氣管來進行家中整體換氣的系統，可以隨意搭配喜歡的熱源及冷源。排氣管系統的價格，30坪的空間大約40萬日幣左右。安裝此設備後，家中的空氣會以每2個小時全面換氣的頻率更新，由於不影響室內的溫度及濕度，反而能提高冷暖氣的效率。

空調每層樓各一台，不只是室內，若走道也能享有空調，就能消除家中的溫差，讓環境更舒適。為了提高空調的效率，隔熱建材的等級也很重要。例如以水發泡的PU硬泡棉，此外也推薦使用雙層牆來打造通氣壁的方法。

Part
6

想要什麼樣的
生活方式？
以此來思考格局規劃

- - - - - - - - - - - - - - - - - - - -

Style of living

想要打造
開心接待客人的
熱鬧住家

希望擁有呼朋引伴一同歡樂的開心時光！
想要打造這樣的居家環境，
如何兼顧家人及客人不拘束地放鬆
是最重要的一點。
喝茶聊天、一起作菜，
先思考如何與客人一起共度時光，
再來準備需要的空間吧！

廚 房裡擺放著長達4公尺左右的中島備餐檯，色彩繽紛的椅子並排在桌旁，營造出有如時尚咖啡廳的氛圍——這正是上田先生的家。這個設計源自於夫妻倆人將來想在自家開設咖啡廳的夢想，因此以開業為目標規劃出來的居家格局。實際上，一到假日，朋友們也會自然地聚集在此，圍繞在可說是家中主角的寬敞廚房，熱熱鬧鬧地開心用餐，這樣的假日休閒時光已經快要成為例行活動了。

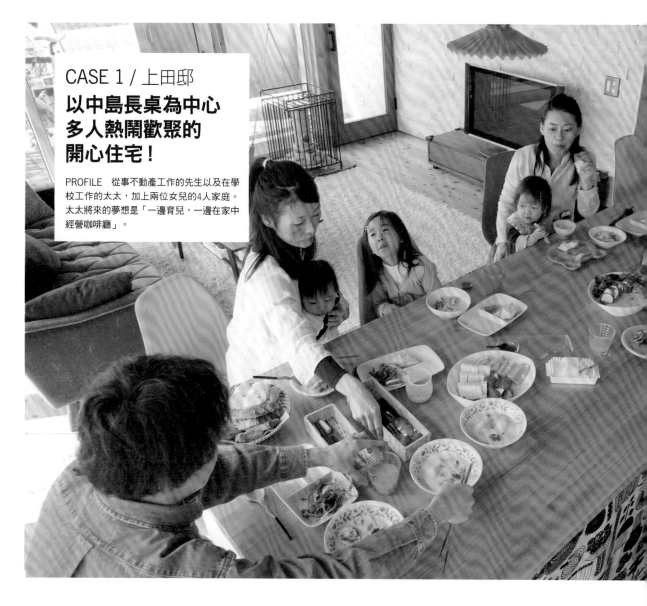

以中島長桌為中心
多人熱鬧歡聚的
開心住宅！

PROFILE 從事不動產工作的先生以及在學校工作的太太，加上兩位女兒的4人家庭。太太將來的夢想是「一邊育兒，一邊在家中經營咖啡廳」。

身兼餐桌功能的中島長桌，兩側皆是開放空間，因為是無論身處客餐廳的哪處都能進入廚房的回遊式動線格局，很適合多人在廚房作業。朋友們能輕鬆自在的進出，幫忙料理或善後的收拾整理。

設置了廚房的一樓，除了備有私人玄關，也規劃了可以直接從木棧露台進出的「咖啡廳專用門」，以及「客用廁所＆洗手台」，來訪的朋友也給予了「空間不會令人感到拘束，能好好放鬆」的好評。因為預想到未來要開業的需求，於是先規劃好公共領域及私人空間確實分開的格局。進入家用玄關後，眼前就是通往二樓的迴旋樓梯，無須經過客餐廚就能上樓。二樓是規劃了主臥室、兒童房、浴室、衛浴空間的格局，樓梯出入口則是與家用客廳相連。保留了只屬於家人的悠閒空間，不會因為經常有訪客前來而感到負擔，希望家中能熱鬧歡聚的屋主，請務必參考這個方案。

為了方便客人使用，客餐廳一側設置著客人專用的廁所及洗手台。洗手台上方也有鏡子，方便確認妝容。

玄關分為私人家用（圖左）與從露台進出的客用（圖中），家人與客人不需要在意彼此都能自由出入。區隔兩個玄關的白色大理石牆，也成為外觀的特色（圖右）。

聚集人群的客餐廚一側
規劃了訪客專用的洗手間

特地設置了家用與客用的兩個出入口

回遊式的寬敞廚房
動線順暢
方便眾人幫忙

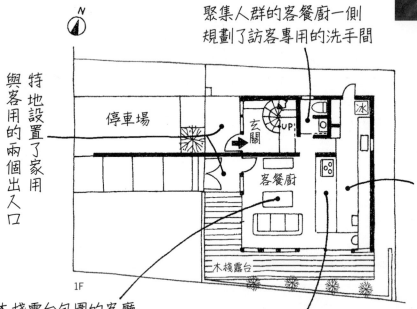

停車場

玄關

客餐廚

木棧露台

冰

1F

以木棧露台包圍的客廳
帶小孩來玩的朋友們都稱讚
是令人放鬆的空間

兼具中島備餐檯功能
自然而然聚集人們的
大餐桌

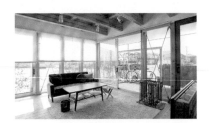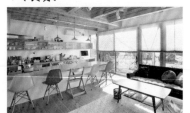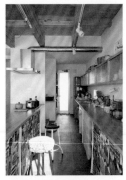

客廳外圍規劃了L型的木棧露台，以玻璃門、窗的組合作為隔間，明亮的光線讓客廳與露台融為一體。從春天到秋天都可以在露台上擺放桌椅，享受咖啡廳時光。

長型中島吧台及壁掛式收納櫃的組合，就像是咖啡廳一樣！將吧台當餐桌使用，省下空間讓客廳更加寬敞。

靠牆設置的廚櫃檯面長6m以上，能容納數人一同進行料理。廚房區域的地板比客餐廳低了15cm，恰好與坐在餐廳的客人視線高度相同。

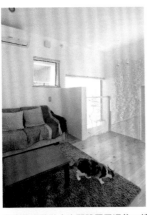
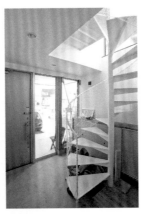

家人使用的私人玄關設置了通往二樓的迴旋梯，從上方帶來良好採光及通風。樓梯上去即是位於二樓的家庭客廳。樓梯間是不設隔間牆的形式，節省空間之外，還獲得了家人相聚的空間。

可以自在擺放生活雜貨的
家人專用衛浴空間

家用洗手間設置在二樓，特地與客用分開，讓雙方都可以自在地使用。透過中庭天井帶來的良好通風，得以選用原木打造出自然風的盥洗空間。側重功能性的浴室則是選用整體衛浴。

第二客廳
即使有客人來訪
家人們也能悠閒休息的

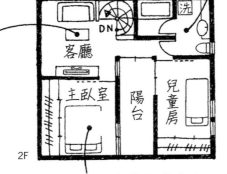

客廳　DN　洗
主臥室　陽台　兒童房
2F

房間及衛浴空間都集中在二樓
打造出屬於家人的隱私空間

規劃為私人空間的二樓，為了達到阻擋視線同時兼具採光的效果，特地在建築物內部設置中庭天井（陽台）。無論是照片中的主臥室還是兒童房，二樓的所有空間都很明亮。

DATA

家庭成員	夫婦＋小孩2人
基地面積	165.30㎡（50.00坪）
建築面積	59.62㎡（18.04坪）
總樓面面積	97.71㎡（29.56坪）
	1F 46.37㎡＋2F 51.34㎡
構造・工法	木造2層樓建築（軸組工法）
工期	2011年6月～10月
本體工程費	約1800萬日幣
每坪單價	約60萬日幣
設計	（株）Life Lab
施工	（株）SORA DESIGN

配合生活方式來思考規劃 迎接客人的場所及動線

要打造出可以招待朋友歡聚的住家，首要重點在於考量來訪客人的動線。如果是經過廚餐廳才通往客廳的動線，客人會先看到充滿生活感的起居空間。如果不想讓客人看到，希望將廚餐廳規劃成隱私空間，不妨以樓梯間來區隔客廳與餐廳，或設計成使用牆壁隔間的獨立式廚房，試以這樣的巧思來規劃吧！相反地，如果希望與客人一起享受料理與用餐的樂趣，不受廚餐廳整理清潔的困擾，面對臨時來訪的客人也能從容以對，這類型的屋主就很適合通過廚餐廳也無妨的動線。

另外，與鄰居往來熱絡，會互相分享蔬菜或自製小菜等，經常有客人來訪的住家，玄關處可規劃得寬敞些。擺放椅子或是在進入玄關的鄰近處設置榻榻米區，打造出不必經過家中內部就能設置榻榻米區，打造出不必經過家中內部就能喝茶聊天、輕鬆使用的空間。像這樣配合自己的個性及生活方式，規劃適合待客的動線吧！

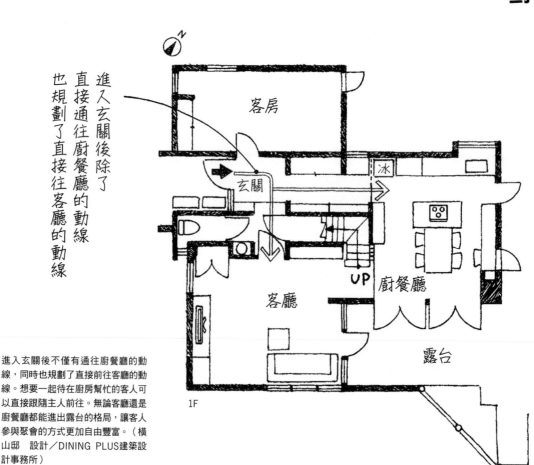

進入玄關後除了直接通往廚餐廳的動線
也規劃了直接往客廳的動線

客房

冰

玄關

UP

廚餐廳

客廳

露台

1F

進入玄關後不僅有通往廚餐廳的動線，同時也規劃了直接前往客廳的動線。想要一起待在廚房幫忙的客人可以直接跟隨主人前往。無論客廳還是廚餐廳都能進出露台的格局，讓客人參與聚會的方式更加自由豐富。（橫山邸　設計／DINING PLUS建築設計事務所）

省下玄關門廳
開門後直接進入
待客的廚房

不設置玄關門廳，脫鞋進入屋內後，迎面就是中島式廚房。可以開心地製作、品嘗料理，適合想與親朋好友共享聚餐時光＆空間的人，這就是所謂的「迎賓廚房」格局。（Y邸　設計／PLAN BOX一級建築士事務所）

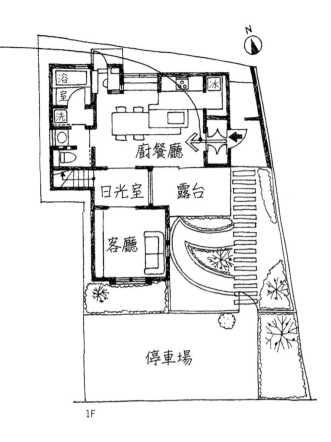

1F

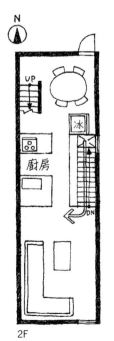

2F

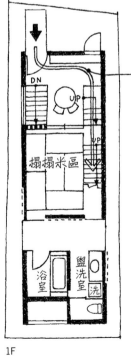

1F

進入玄關後的落塵區
以及榻榻米區
都能簡單地招待客人

從寬敞的玄關落塵區往上走幾階後，備有榻榻米空間，可以與客人輕鬆地喝茶聊天。登上二樓之後是客廳與廚餐廳，三樓是寢室。往上方樓層移動的同時，也由公共領域漸漸轉化到私人空間，成為富變化性的待客格局。（O邸　設計／FISH＋ARCHITECTS一級建築士事務所）

以客餐廚為中心製作的開放式廚房
成為接待客人的重點場所

接

待客人有各式各樣的方式。簡單的喝杯茶、一同用餐或把酒言歡，更進一步則是用餐之後留宿，一起歡聚至隔日。為了能與客人一起度過開心的時光，最理想的方法是先思考要以什麼方式接待客人，再來規劃適合的格局。

若是經常與訪客一同烹飪料理，以客餐廳為中心的開放式廚房，可以讓客人更容易參與，不僅動線順暢，也能一邊作菜一邊聊天。家有幼童的家庭，更是不能錯過手把手教導小孩學習幫忙的優點。

但是，像這樣與客廳及餐廳相連的廚房格局，設計時必須格外注意聲音跟味道的影響──下廚時的味道或許會殘留在客廳，用水的聲音也會干擾客廳的對話等。選擇性能優良且有設計感的高品質抽油煙機，或流水聲安靜的流理台都能派上用場，只要花費一些心思來挑選設備，就能讓接持客人的空間更加舒適。

客人最先進入的空間是「迎賓廚房」的格局

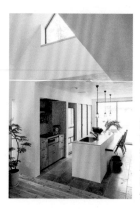

訪客從玄關進入，登上樓梯後，首先映入眼前的即是開放式廚房，此為來客能立刻感受待客之道的「迎賓廚房」格局。眾人圍繞著廚房一起料理、談天，歡樂氣氛也隨之擴散開來。（S邸　設計／PLAN BOX一級建築士事務所）

N

客餐廚

DN　　UP　　工作區

陽台

冰

1F

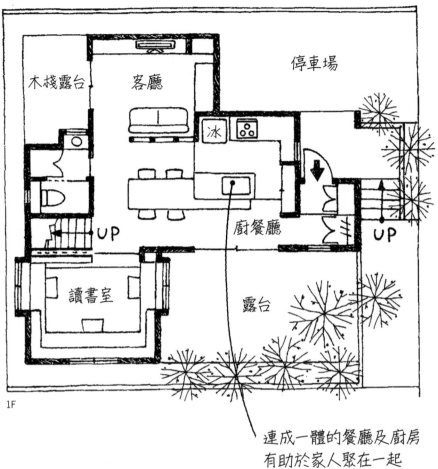

N

木棧露台　　客廳　　　　停車場

冰

廚餐廳

UP　　　　　　　　　　　　　　UP

讀書室　　　　露台

1F

連成一體的餐廳及廚房
有助於家人聚在一起

餐桌與廚房中島連成一體的開放式廚房。無論是家人
還是訪客，都能圍繞著中島餐桌相聚。明亮的廚房會
讓小孩自然而然地想進入，順勢讓孩子也一起幫忙
吧！（S邸　設計／PLAN BOX一級建築士事務所）

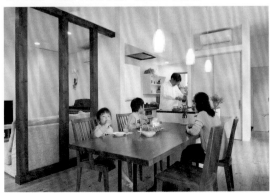

聚會人數眾多時
消除狹隘感的
空間設計是必要的

經

常迎接很多客人的住家，聚會空間的天花板高度是很重要的感官要素。足夠的高度，會讓人擁有比實際上更寬敞的感覺，能減少人多時帶來的壓迫感。若是更進一步讓視線從窗戶或天窗往外延伸，無論是家人還是客人都能更加悠閒地放鬆。

另一個建議則是採用席地而坐形式的客餐廳。因為座位不是固定的，即使人數增加也能夠輕鬆調度，帶著幼童前來的客人也能自在休憩。在客廳設置榻榻米區，選擇觸感良好的地板材質，都能大幅提高舒適度。

席地而坐形式的客餐廳，具有天花板看起來比較高的優點，適合小空間但訪客人數多的家庭。但是，這樣的格局會導致坐在地板的人們與站立作菜的人們，視線高度不同，交談不方便。如果會在意這點，設計時不妨稍微架高地板，或是將料理區域的地板稍微往下降，藉此縮小視線的高低差，打造能一邊料理一邊開心對話的空間。

客廳

餐廳

廚房

書房

陽台

N

DN

冰

2F

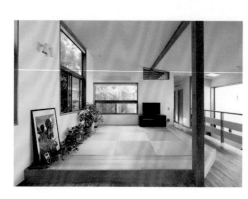

可以自在休憩也能小睡一會兒的榻榻米客廳。省去門扇，將餐廳、走廊、廚房打造成一整個相連的開放空間，營造出無比的開闊感。配合席地而坐形式的餐廳，與客人共享自在無拘的時光。（小川邸 設計／田中ナオミ一級建築士事務所）

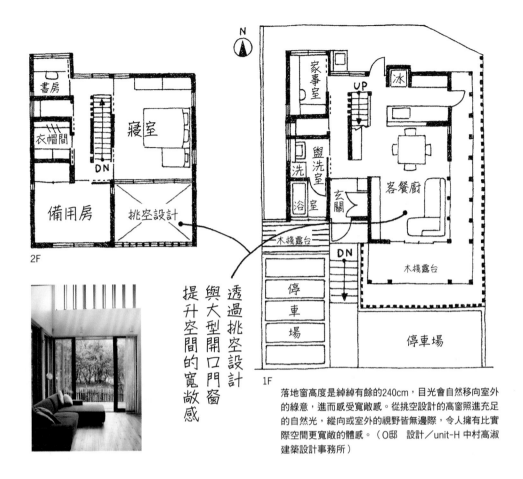

2F
書房
衣帽間
寢室
DN
備用房
挑空設計

1F
家事室
UP
冰
盥洗室
洗
浴室
玄關
客餐廚
木棧露台
DN
木棧露台
停車場
停車場

透過挑空設計
與大型開口門窗
提升空間的寬敞感

落地窗高度是綽綽有餘的240cm，目光會自然移向室外的綠意，進而感受寬敞感。從挑空設計的高窗照進充足的自然光，縱向或室外的視野皆無邊際，令人擁有比實際空間更寬敞的體感。（O邸　設計／unit-H 中村高淑建築設計事務所）

餐桌設計成下沉式暖桌風格
不僅打造出悠閒氛圍
也帶來天花板更挑高的效果

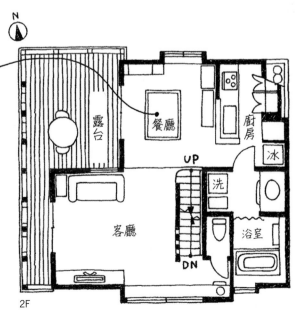

露台
餐廳
廚房
冰
UP
洗
客廳
浴室
DN
2F

貼上墨西哥磁磚的矮桌，腳邊是下沉式暖桌的挖空設計。透過席地而坐的暖桌設計降低人們的視線，消除了向著北側下斜屋頂帶來的壓迫感。（Y邸　設計／PLANBOX一級建築士事務所）

有了門片式大型收納櫃
臨時有客人來訪也無須驚慌

果沒有多餘的空間就無法規劃客房或接待室，特別是居住環境比較嚴峻的都市更是困難。結果只能在家人平日休息的客廳或餐廳接待客人，但這些場所通常都有許多日常雜物。於是，許多人在客人來訪時便會非常緊張地整理收拾。

只要有了裝設門片的大型收納櫃，就能迅速處理這樣的情況。可以暫時將物品一股作氣緊急放入應急，接下來只要關上櫃門，空間瞬間整齊俐落。

一整片放滿物品的開放式收納層櫃，容易給人壓迫感，然而門片形式的收納櫃，關上後宛如一片牆面，呈現出簡潔清爽的空間。

儲藏室也是能夠靈活運用的收納空間。設置儲藏室雖然會縮減部分空間面積，由於能夠集中物品，同時方便管理，所有不使用的物品全都保持在收納狀態，反而會令人覺得比較寬敞。

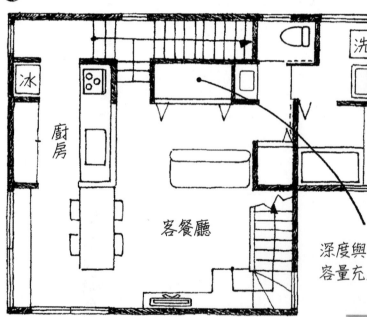

深度與日式壁櫥相同
容量充足的大型收納空間

2F

設置於客餐廳，日式壁櫥大小的摺疊門收納櫃實例。櫃中裝設了深度較淺的收納層架，整理雜誌、CD、日用雜貨等物都簡單許多。由於深度足夠，可以輕鬆放入吸塵器及玩具籃，關上門後就像牆壁一樣不顯眼。（淺井邸　設計／STURDY STYLE一級建築士事務所）

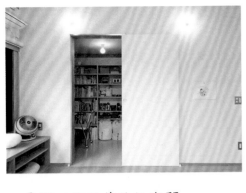

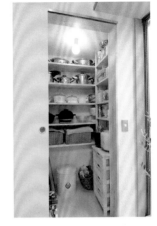

電腦工作區兼收納空間
依場所分別設置必要收納空間的格局

設置了窄而高的
餐廚儲藏室

關上門板立刻乾淨清爽

2F

客餐廚

木棧露台

DN

冰

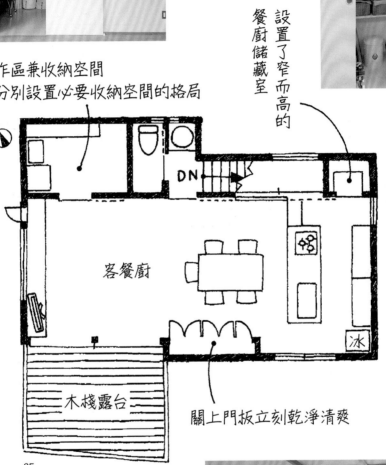

開放式公領域的客廳、餐廳、廚房，各個空間皆分別設置了門片式大型收納櫃。餐廚儲藏室、電腦工作區兼收納空間都是採用開關時不占地方的拉門。
（O邸　設計／田中ナオミ一級建築士事務所）

將客房規劃成和室
日常使用方式更加多元

置客人留宿用的客房時，若規劃為擺放床鋪的形式，會變成只有客人來訪才使用的房間。基於這點，建議使用鋪設榻榻米的和室設計，以壁櫥收納棉被，留下的空間可以作為平常閱讀或進行休閒興趣使用，休假日也可以在此躺臥放鬆，成為用途多元的房間。但需要注意的是，為了與其他空間保持裝潢風格的一致性，必須花點心思處理。例如選用無邊榻榻米（琉球疊）、窗戶掛上木製百葉簾、壁櫥拉門不貼和紙，而是改用壁紙或油漆、裝飾鮮花及畫作的地方加上單點聚光燈等。像這樣在細節處加上現代感的素材，營造出時尚新穎的和風質感，即使平時打開房門也毫不突兀，還有利於通風，也能防止榻榻米受到溼氣的損害。

決定客房位置時也要事先思考，留宿的客人是否會有所顧慮而不自在。可以採取與屋主寢室設在不同樓層的方式，或是在相同樓層，但中間隔著其他空間，形成分散在兩側邊的格局，讓客人能放鬆地度過休息時間。

N

和室

坪庭

玄關

洗

主臥室

衣帽間

1F

在玄關一側規劃和室
作為留宿用的客房
並且採用時尚的裝潢

面向日式坪庭，設置於玄關一側的和室客房，主臥室則規劃在隔著玄關的反方向，打造出在視覺及格局上都充分考量，讓客人能自在度過的舒適格局。時尚簡約的室內裝潢，即使一直開著門也毫無違和感。（S邸　設計／Sturdy Style一級建築士事務所）

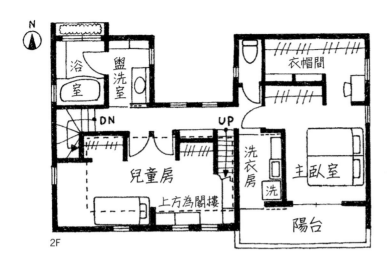

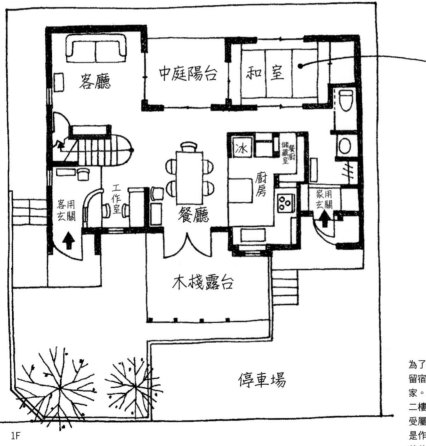

平日作為從事興趣的休閒室
也是父母親來訪的客房

為了讓男主人的父母親輕鬆留宿，在一樓規劃和室的住家。主臥室與兒童房設置在二樓，彼此都有獨立空間享受屬於自己的時間。平常則是作為太太彈古琴、穿和服的休閒室使用。（O邸 設計／PLAN BOX一級建築士事務所）

規劃寬敞的玄關落塵區 打造輕鬆迎客的空間

「塵區」是位於住家內側及外側的過渡區域。是遮風避雨的室內，也是能穿著鞋子行走的空間，除了日本住宅以外，不太常見。將玄關的穿鞋區稍微擴大一點，規劃出連接內、外的落塵區，就能輕鬆接待外來的訪客，當作第二客廳充分運用。訪客可以直接穿著鞋，走進玄關近處坐著聊天喝茶，無須感到拘束，迎接客人的屋主也不用帶領對方深入室內，感覺很輕鬆。特別是與鄰居往來較疏遠的現代都市，善用落塵區就能舒服地保持不遠不近的鄰居關係。

此外，收取宅急便大件包裹時，也能毫無困擾的當作暫存處；銀行或保險公司業務員來訪時，站在滿是鞋子的狹小玄關談話，彼此都會覺得尷尬，若是有個緩衝的落塵區，身為屋主招待起來也比較沒有壓力。裝設一個小窗戶、擺上椅子及桌子也不錯。

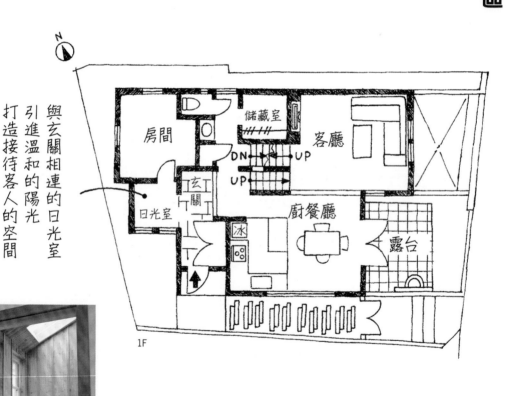

與玄關相連的日光室
引進溫和的陽光
打造接待客人的空間

玄關一側規劃了穿著鞋子也能直接進入的西式風格落塵區──日光室，打造出訪客或屋主都能輕鬆喝茶聊天的場所。牆面與天花板鋪設著自然素材、來自天窗及上下推窗的陽光舒適明亮，有如置身室外的暢快空間。（高橋邸 設計／PLAN BOX一級建築士事務所）

房間

儲藏室

客廳

玄關

日光室

廚餐廳

露台

冰

DN UP

UP

1F

N

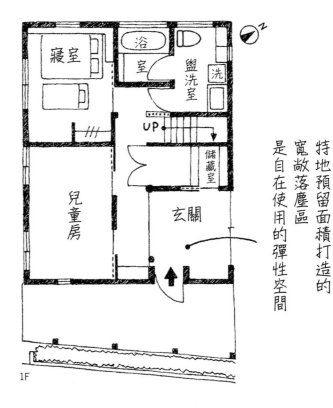

呈現大方氣派的寬敞落塵區，既是小孩扮家家酒的舞台，也是男主人保養滑雪板的場所，具有多功能運用方式的靈活空間。嵌入木片的樓地板設計十分有趣，刷上墨色之後也不怕髒污。（I邸　設計／田中ナオミ一級建築士事務所）

特地預留面積打造的寬敞落塵區是自在使用的彈性空間

1F

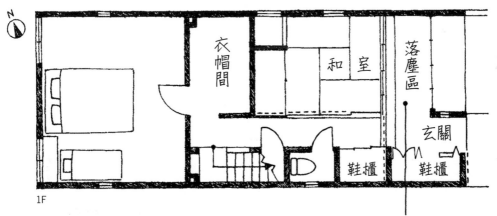

1F

以傳統緣廊為概念打造而成的室內落塵區有助於人與人之間更多的交流互動

和室前方設置了狹長的落塵區及原木長椅。宛如在玄關中設置了緣廊一般，打造出輕鬆進入的休憩空間。打開落地門窗，將室外與落塵區、和室融為一體。（中川邸　設計／下田設計東京事務所）

在玄關門的正前方裝設窗戶 引入時刻變化的開放感

限於基地面積，為了讓日常起居空間盡可能地寬敞，不得不把玄關控制在最小範圍。但玄關又代表了一個家的門面，是左右住家第一印象的重要場所。因此，十分推薦在打開玄關門的正前方，製造出「無邊際」視野的格局。

盡可能在正對門口的位置裝設大面積窗戶採光，栽種景觀樹等綠植，藉由第一時間映入眼簾的先機，營造出比實際面積更寬敞的空間感。一開門就令人驚喜的新鮮感，對於來訪的客人也是很棒的待客之道。

設置不妨礙視線的龍骨梯，開拓出往上延伸的縱向高度，進一步在上方的樓梯口裝設窗戶，就能將光線引至玄關，獲得更加開放及明亮的空間。

即使是這樣擁有開放感的玄關，若是放置了許多日常生活物品，就會失去放大空間的效果，必須注意。設置可收納高爾夫球袋、嬰兒車等大型物品的壁櫃或鞋衣收納區，常保整齊吧！

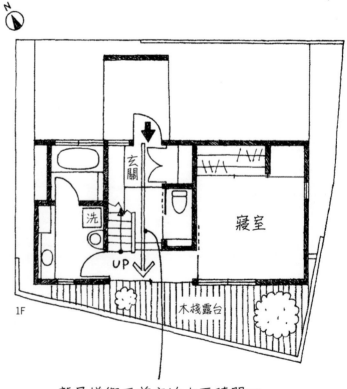

打開玄關門，眼前就是一整片直達天花板的雙向橫拉窗，以及能直通室外的木棧露台。不影響視線的龍骨梯能引進樓上的採光。是一個讓訪客備感驚喜的玄關。（秋山邸 設計／FIS H＋ARCHITECTS一級建築士事務所）

龍骨梯與正前方的大面積開口形成洋溢開放感的寬敞空間

1F

N

玄關　洗　寢室　UP　木棧露台

102

玄關門正前方的牆面裝設了大面積的固定窗。窗外種植著觀景用的連香樹，開門後，有如風景畫的景色迎面而來。（S邸　設計／PLAN BOX一級建築士事務所）

有如加上畫框的繪畫般
可以欣賞窗外的景色

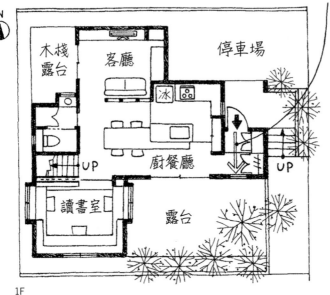

1F

在玄關大門的正前方設置樓梯的格局。清楚呈現了樓梯側面的獨特設計，視線自然隨著往樓梯上方移動，營造出立體的挑高空間，同時也放大了寬敞感的規模。（武藤邸　設計／P's supply）

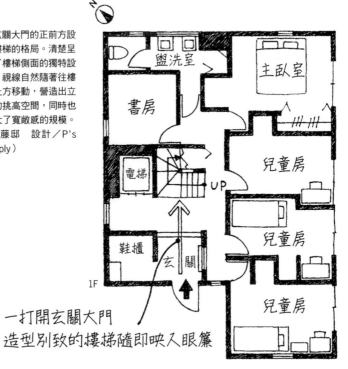

1F

一打開玄關大門
造型別致的樓梯隨即映入眼簾

設置客用廁所要考量動線便利性與自在使用的氣氛

考如何打造讓客人賓至如歸的住家格局時，洗手間的規劃也是一大重點。

有鑑於可能會出現訪客想要詢問「廁所在哪裡？」，屋主一家卻正在忙碌而難以開口的狀況。為了避免這樣的窘境，首先要讓客人能夠毫不困惑的找到洗手間，因此請規劃在容易到達的位置吧！

如果是同時並排著許多房門的走廊上，只有洗手間門的顏色或材質與眾不同，也是一個好方法。只要先告訴訪客「洗手間是○○色的門唷！」，客人就能毫不猶豫的前往。更重要的一點則是廁所與客廳的距離，如果太接近，可能會因為在意他人的視線及聲音，使用上變得不是很舒適的情況。至少要選在客廳的人們看不見進出的位置。

或者也可以與家用廁所分開，另外設置客用洗手間，並且安裝鏡子及洗面盆如何呢？也能當作補妝用的化妝室，不經意地傳達出想款待客人的心情。

考慮到客人使用的需求，於是在二樓設置的簡單廁所。藉由廚房的大型收納櫃作為隔間，令人無須在意客餐廳的視線。（O邸　設計／A-SEED建築設計事務所）

隱藏在廚房收納櫃背面的洗手間入口

N

DN

冰

廚餐廳

房間

挑空設計

客廳

木棧露台

2F

在客廳內的樓梯間後方規劃了洗手間。由於特地立起樓梯間的牆面，製造出客廳與廁所間的緩衝空間，讓家人與訪客都能自在使用。（Y邸　設計／PLAN BOX一級建築士事務所）

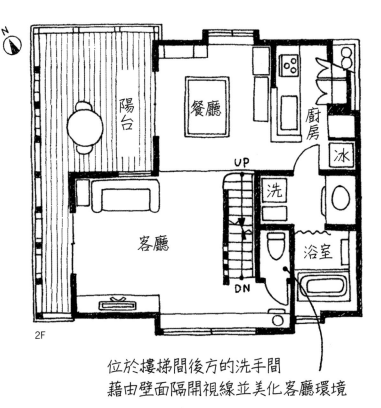

2F

位於樓梯間後方的洗手間
藉由壁面隔開視線並美化客廳環境

從客餐廳無法直接進入
需要經過兩扇門的
洗手間格局

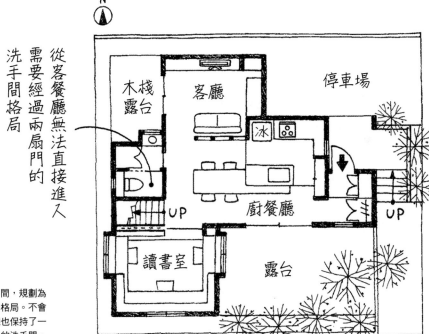

1F

設置於廚餐廳一側的洗手間，規劃為先通過盥洗室才能進入的格局。不會看到進出的樣子，與客廳也保持一定的距離，是能自在使用的洗手間。

設置於走廊等開放空間的洗手台是很重要的待客設備

時有客人來訪，並且提出「想借用一下盥洗室」的要求時，只好慌慌張張地整理盥洗更衣室⋯⋯您是否有過這樣的經驗呢？

盥洗更衣室是住戶的私人空間，放有換洗的內衣褲及衣物等，充滿著日常生活的痕跡，若是就這樣帶領客人前往，想必會很難為情吧？

為了避免如此窘況，在走廊及玄關門廳等公共區域規畫簡易的盥洗空間如何呢？加上鏡子能作為整理儀容的化妝間，客人也能自在使用。

有小孩的家庭在孩子吃點心前也不用特地跑到盥洗室，可以輕鬆地洗手，對家人來說也是很方便的用水空間。

家用的主要衛浴空間設在二樓，一樓則是另外預備了訪客專用的化妝室。位於玄關與客餐廚之間的洗手間，住戶們平日使用也很方便。
（K邸　設計／NATURE DECOR）

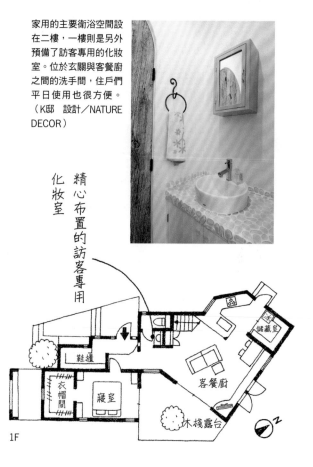

精心布置的訪客專用化妝室

2F

N

為了方便客人隨時使用設在廚餐廳的入口

為了便於招待訪客，在廚餐廳的入口旁設置了小洗手台。洗手間則位於深處，打造出能夠輕鬆使用的空間。（M邸　設計／DINING PLUS建築設計事務所）

陽台　客廳　和室　廚餐廳　冰

1F

衣帽間　寢室　鞋櫃　儲藏室　客餐廚　木棧露台　N

運用開放的室外空間
營造引人入勝的氛圍

希

望打造出容易聚集人氣的住家，不只要注意屋內的格局設計，更要從室外空間開始規劃。這時的重點，要注意住家周圍的環境條件。像是大多開車前往的市郊地區，就需要準備訪客用的停車場；如果是以腳踏車為主要移動工具的都會區，且較多親子聚會的話，預留幾台腳踏車的停車空間會比較方便。

從大門無法看到玄關的格局，容易給訪客帶來壓迫感，以及難以進入的印象。透過步道帶來能看到玄關的設計，不但能讓初次來訪的客人感到安心，也兼具安全性。

隔著大門稍微往內看時，能夠傳達出讓訪客知道是否有人在家的訊息，會是比較理想的狀態，如此一來，拜訪的人也容易出聲招呼，或是輕鬆地進入。話雖如此，若是從外面就能清楚看見室內起居空間，家人就無法放鬆休息。設計恰到好處的遮蔽條件，或是藉由窗戶透出的燈光來傳達有人在家的氣息，試著取得中間的平衡來規劃吧！

稍微蜿蜒通往玄關的步道
兩旁的綠植也成為
恰到好處的遮蔽

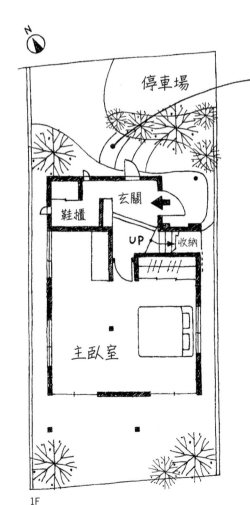

道路與建築基地有著85cm的高低落差，於是設計了蜿蜒向上的緩坡步道與邊坡庭園造景。外來視線被疏密錯落的植栽遮擋，打造成向著街道開放的室外設計。（O邸 設計／totomoni）

停車場

鞋櫃　玄關

UP　收納

主臥室

1F

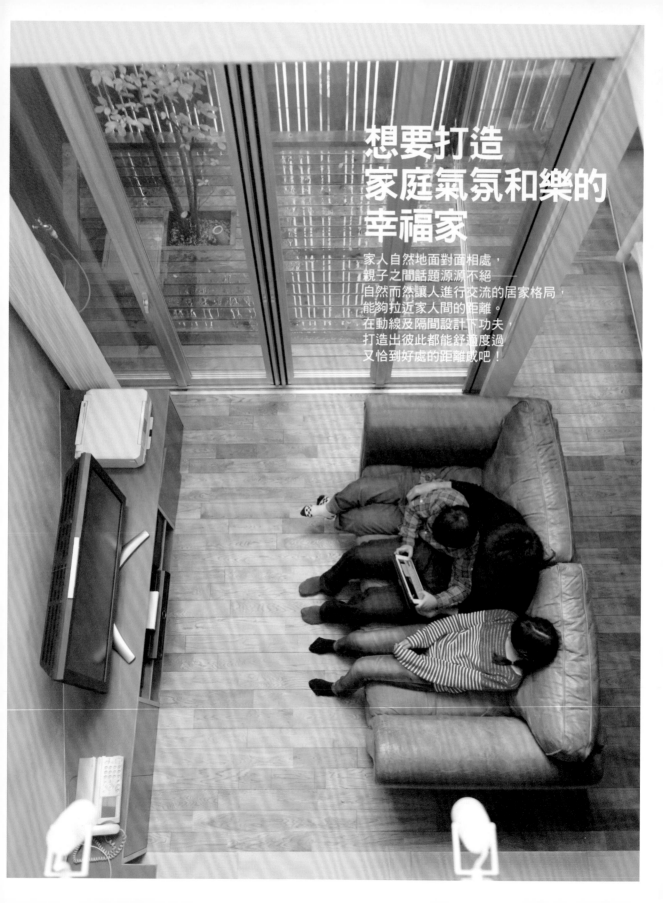

想要打造
家庭氣氛和樂的
幸福家

家人自然地面對面相處，
親子之間話題源源不絕——
自然而然讓人進行交流的居家格局，
能夠拉近家人間的距離。
在動線及隔間設計下功夫，
打造出彼此都能舒適度過
又恰到好處的距離感吧！

CASE 2 / N邸

各自依照理想方式
享受日常生活
亦能感受家人的氣息

PROFILE　先生、太太、小孩I女I男的4人家庭。牆壁的油漆是全家一起參加塗料（Porter's Paints）工作坊，學習刷塗油漆方式後的成果。

N

N氏夫妻為住家選擇的建地是交通方便，採光優良的方式，在各自喜歡的空間度過開心時光。

此外，每個空間都有一面刷上鮮豔油漆的跳色牆，眩目的色彩十分吸引目光。使用大塚小姐推薦的水性塗料，於是一家人一起挑戰自行為牆壁上漆。這個家庭曾經旅居英國約三年，希望能帶入英國住家色彩繽紛的元素，所以嘗試自己上漆。最後，完成了既有個性又帶有溫度的成品，亦是家人之間無法取代的共同回憶。

規劃為臥室的二樓，不但省略了兒童房的門扇，主臥室位於挑空側的牆面也裝設了室內窗，在家中各處運用了能感受家人存在的設計。

21坪左右基地。雖然是地坪有限的小基地，但是對新家的期望是「即使臥房狹小，也想要打造出寬敞的客餐廚，讓一家人擁有自由休憩的空間。」為了實現這個願望，將建築設計委託給擅長規劃美麗又帶有機能性的空間，在小型住家設計圈評價很好的建築師——大塚泰子小姐。為了打造出讓一家人親密和樂的舒適起居空間，完成的住宅可說是集結了各式各樣的創意巧思。

首先令人驚訝的是，打開玄關門後，玄關廳與室內完全沒有隔間，一整個直通到底的開放式客餐廚格局，展現出無與倫比的寬敞感。客廳是擁有2‧5層樓高的挑空設計，再藉由窗外的木棧露台延伸視野，採光更是非常明亮。雖說是打通的單間格局，卻依然劃分出豐富的空間變化，像是可以在沙發上休息的客廳、在梁柱上懸掛吊床的榻榻米區、有如咖啡廳般的中島廚房，家人隨時都可以依自己想要的

在多彩配色、悠閒氣氛的空間中，無論是與家人一起度過，還是各自獨處放鬆，不管是什麼樣的方式，都能時刻感覺與家人之間連結的住家，忍不住讓人湧上「在家裡很開心，反而都不太想外出呢」的心情。

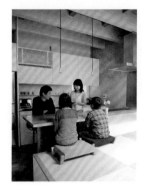

不占空間的輕巧中島桌，無論是廚房側或榻榻米側都能坐人，因此也作為餐桌充分活用。待在廚房裡也能一眼清楚看見在客餐廳裡休息的家人。

榻榻米區＆中島廚房
在單間空間裡
配置變化多元的區域

完全沒有牆壁及門扇的開放式客餐廚
可以在恰好的距離感下擁有各自的空間

打開大門的瞬間
立刻置身客廳
能輕鬆知道
家人的出入狀況

盥洗室

冰　洗

廚房

餐廳

客廳

玄關

停車場

露台

1F

開放式的玄關門廳，旁邊的樓梯亦不使用牆壁隔間，可以清楚知道家人進出狀況，同時也完成了開闊的玄關。省空間的迴旋樓梯採用龍骨梯，引導陽光從二樓照射而下。

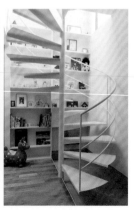

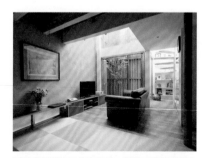

雖然是單間格局的客餐廚，透過天花板設置高低差，以及改變地板材質的方法來增加變化，劃分空間。依照區域改變氛圍，家人可以在各自喜歡的地方，按照喜好來放鬆。

兒童房不安裝房門，從走廊看過去的正面安裝了固定式的收納櫃。姐弟兩人的空間也不使用門片來分隔，而是以收納櫃作為隔間，讓彼此能感覺對方的存在。壁面使用可以粉筆寫字或畫畫的塗料，孩子們也一起享受了上漆的樂趣。

兩個孩子的兒童房以收納櫃為隔間
出入口不用門扇
更能感受家人往來行動

挑空面的牆上安裝了室內窗
可以與客廳的家人互通聲息

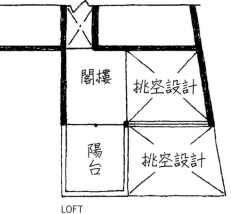

閣樓
陽台
挑空設計
挑空設計

LOFT

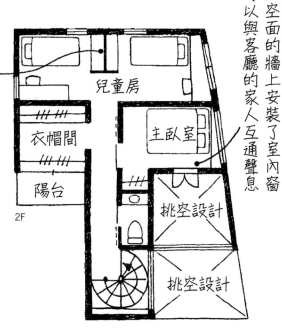

兒童房
衣帽間
陽台
主臥室
挑空設計
挑空設計

2F

DATA

家庭成員	夫妻＋小孩2人
基地面積	70.16㎡（21.22坪）
建築面積	38.71㎡（11.71坪）
總樓地面積	68.67㎡（20.77坪）
	1F 36.95㎡＋2F 31.72㎡
構造・工法	木造2層樓建築（軸組工法）
工期	2012年10月～2013年4月
本體工程費	約2490萬日幣
每坪單價	約120萬日幣
設計	（有）ノアノア空間工房（大塚泰子）
構造設計	（株）Re-Live
施工	（株）榮伸建設

設置於主臥室的室內窗，能與樓下直接對話亦是房間設計的重點，即使關上房門也能保持良好通風。挑空設計的壁面是屋主先生花了兩天時間塗刷完成，刷子的紋路反而成為令人玩味的設計呢！

將住宅中最美好的位置規劃為家人的共同空間吧！

庭成員們最常聚集的場所是哪裡呢？喜歡品嘗美食的家庭，大部分都是聚在餐廳裡。喜歡聆賞音樂的家庭，待在客廳沙發上的時間可能會比較長吧？思考家中格局時，不妨想像一下與家人的閒暇時分都是用什麼方式度過，將住宅中環境最好的位置，規劃成家人們停留時間最長的公共空間吧！

所謂最好的位置，不外乎是有著良好採光日照、視線寬闊開放、景色美好等，令人感到舒服的空間。從窗戶照進來暖呼呼的陽光，即使在冬天也能感覺溫暖的空間，自然而然地會吸引人們聚集，進而開始互相交流溝通。通風良好，能吹進舒服自然風的空間，想必夏天也能舒適度過。

若是周遭建築林立，無法擁有開闊視野或美麗景致的基地，可以採用客廳與木棧露台相連的設計，拓展起居室的空間感；或藉由挑空設計提升開放感，尤其是高度超過3m的天花板，會令人產生超過實際挑高的錯覺，達到放大空間的效果。

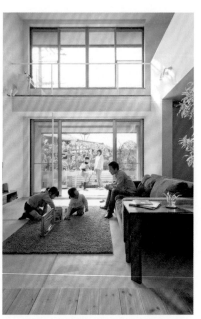

從挑空設計的二樓高窗，引進充足光線與風的客廳。室外利用屋簷遮蔽夏日的強烈光照，室內使用水泥材質的落塵區風格地板。不僅夏天非常涼爽舒適，因為蓄熱性高，冬天也能溫暖地度過。
（東光邸　設計／BUILD WORKs）

從挑空高窗映入的陽光灑落至水泥地板區
形成令人舒心放鬆的客廳

2F

兒童房‧主臥室

儲藏室

上方為閣樓

DN

挑空設計

書房

1F

洗

盥洗室

浴室

冰

廚餐廳

UP

讀書區

玄關

客廳

UP

露台

N

以開放式的客廳樓梯
增進家人之間的交流

兒 童房與客餐廚不同樓層的格局，常常會出現「沒發現小孩已經回家」、「不知不覺中帶著朋友一起進入個人房」這樣的困擾……針對這樣的狀況，建議以設置於客廳內的樓梯來解決問題。

從外面回到家中時，通過客廳前往個人臥房移動的格局，可以自然而然的碰見在家中活動的彼此。見到回家的小孩時，順口詢問「今天有沒有什麼趣事啊？」可以輕鬆發現家人每天的變化。

從玄關到客廳，再到兒童房的動線也是設計重點之一。若是通過廚房前方的格局，準備晚餐的同時也能面對面迎接回家的孩子，說聲「你回來啦」。帶同學回來玩時，看見他們經過客廳嬉鬧的樣子也令人安心。

開放式設計的客廳樓梯，具有成為空間重點裝飾的視覺效果，考慮居家布置的整體協調性，仔細選用顏色及材質吧！

從玄關經過客餐廳通往二樓的動線規劃。能夠與站在廚房的家人自然開口聊天的格局。（山田邸 設計／Sturdy Style 一級建築士事務所）

通往樓上個人臥房的
樓梯設置於
挑空設計的餐廳

1F

輕巧優雅的樓梯成為挑空設計的視覺焦點。通過廚房前方往二樓移動的動線，有助於家人間的交流暢通。（赤見邸 設計／unit-H 中村高淑建築設計事務所）

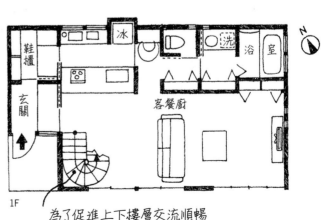

1F

為了促進上下樓層交流順暢
設置輕巧的迴旋樓梯

開放式的客餐廚格局
能自然感受家人彼此的存在

家

人溝通的基礎，是感覺到彼此的「存在」。即使在同一個空間各作各的，如果知道對方大概在作什麼，就比較容易有開口的機會，打開話匣子聊天。

例如，在廚房作菜或餐後收拾整理時，若是能直接看到客廳的電視，就可以找話題與坐在客廳的家人聊天。重要的是在同一個空間一起度過，而且透過分享相同的媒體，自然而然就能產生交流。

最近十分受歡迎的開放式廚房、或是將客廳‧餐廳‧廚房串連成一個空間的客餐廚單間設計，都是很適合促進家人交流的格局。即使各自作著家事、閱讀、喝茶，也能一起享有共同的時光。所有家庭成員不必進行同一件事，也能在共同的空間放鬆，找到各自覺得舒心的場所。這樣的格局就是最理想的公共空間了。

與落塵區相連的開闊空間
是家庭的活動中心
享受自由且悠閒地生活

兼具玄關功能的落塵區與直線延伸的客廳、餐廳、廚房相連，成為開放式空間。當玄關拉門全部打開時，落塵區與室外露台連成一片，能在室內外自由活動。（本田邸設計／アトリエSORA）

1F

冰

浴室

盥洗室

洗

客餐廚

落塵區

UP

寢室

收納

露台

N

114

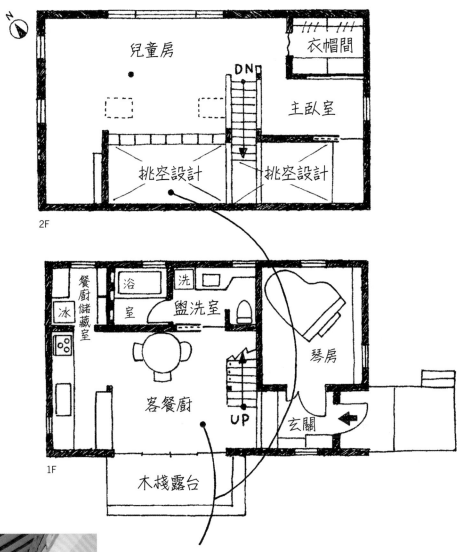

2F

- N
- 兒童房
- 衣帽間
- DN
- 主臥室
- 挑空設計
- 挑空設計

1F

- 餐廚儲藏室
- 冰
- 浴室
- 洗
- 盥洗室
- 琴房
- 客餐廚
- UP
- 玄關
- 木棧露台

一、二樓使用大面積的挑空設計連結
讓住家成為開放式的單間格局

無隔間的相連客餐廚，形成寬敞的單間格
局。二樓的兒童房與寢室也利用挑空設計作
為連結，無論在家中任何地方都聽得見彼此
的聲音，感覺家人的氣息。（佐野邸　設計
／明野設計室一級建築士事務所）

以挑空設計連接客餐廳與兒童房

傳遞聲音不費力

在客餐廳的爸爸媽媽如果能知道兒童房的動靜，親子雙方都能感到安心吧？理想的格局，是將兒童房與客餐廳規劃在相同樓層，如此自然可以看見小孩進出房間時的樣子或房內的活動狀況。如果因為面積的關係難以打造這樣的格局，將兒童房規劃在客餐廳的正上方，那就試著以挑空設計來連接上下樓層吧！如此一來，待在樓下的家人依然可以透過挑空設計，感受小孩在房間裡的動靜。

在兒童房的挑空設計面裝設室內窗，或是將小孩房打造成閣樓般的開放空間，都能拉近上下樓層的連動。在廚房作家務的媽媽朝著兒童房呼喚「吃飯嘍！」，聲音若能夠馬上傳達，就是很成功的格局規劃。開放空間的兒童房，預備小孩長大後有獨立房間需求的規劃，也很重要。先設置出隔間牆的空間，將來整修時會比較順利。

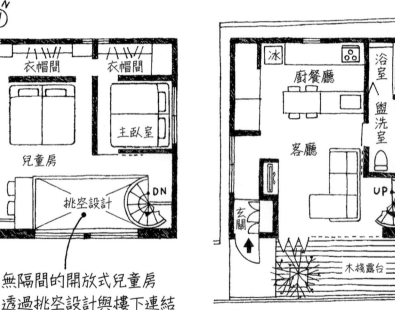

2F

無隔間的開放式兒童房
透過挑空設計與樓下連結

衣帽間　衣帽間
主臥室
兒童房
挑空設計　DN

冰
廚餐廳
浴室
盥洗室
洗
客廳
玄關
UP
木棧露台

1F

面向一樓客餐廚挑空設計的二樓兒童房。因為是沒有隔間牆壁的開放空間，能保持溝通順暢。部分外牆使用玻璃磚，兼具採光及保護隱私的功能。（I邸　設計／ノアノア空間工房）

一樓的廚餐廳正上方為兒童房。透過面向挑空側裝設的小窗戶，傳達上下樓的對話。通往二樓的樓梯位於客廳內，即使在廚房處理家務，也能時刻留意小孩的狀況。（富田邸　統籌設計／CHARDONNAY福岡）

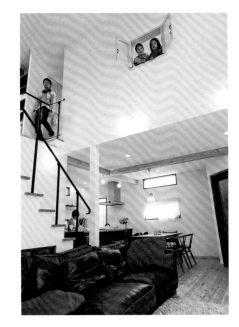

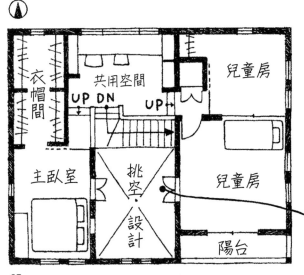

2F

從設置於挑空側的
小窗戶探頭出去
就能與樓下交談

1F

身在家中亦能掌握玄關出入
與室外狀況令人格外安心

人

與人之間交流的場所不只限於家中。無論是道路、庭院，還是玄關，凡是可以看見家人身影之處，都是能夠產生互動的重要媒介。

例如孩子從窗戶向外揮手，對著要上班的爸爸說「路上小心！」，在廚房的媽媽看見小孩回家，以「歡迎回家！」來招呼的居家格局。比起使用對講機來迎接家人，這樣的格局更能在不經意地之間，令人感受到關懷的溫度對吧？

若是以這樣的住家為目標，可以從客餐廚看到道路及玄關的格局就是設計重點。位於二樓的客餐廚，建議在玄關側設置陽台。不僅家人外出及回家時容易聽到動靜，假日休閒在室外保養車子或整理庭院時，待在室內外的雙方都能感受到對方的存在，即使身在室外進行休閒活動也不會感覺被孤立，更能享受其中的樂趣。

客廳前方的原木露台，兼具通往玄關的步道功能的格局。身在客廳也能看到回家的家人或訪客身影，從落地窗出入露台的動線也很順暢。（O邸）

待在客廳時亦能察覺通過露台進入玄關的訪客

1F

廚房

冰

客餐廳

琴房

露台

N

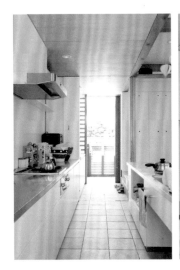
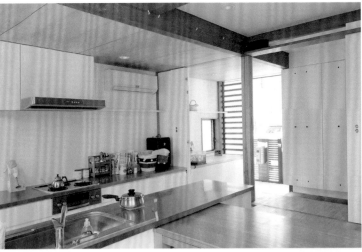

玄關脫鞋處的磁磚，直接延伸鋪設至廚房的獨特設計。打開玄關的拉門，廚房與室外步道呈直線可一覽無遺，家人出入當然一清二楚，此外，還能一眼看到前來拜訪的鄰居訪客。（樫木邸　設計／瀨野和廣＋設計工作室）

站在連接玄關的落塵區廚房中 可一覽直線延伸至室外的步道區

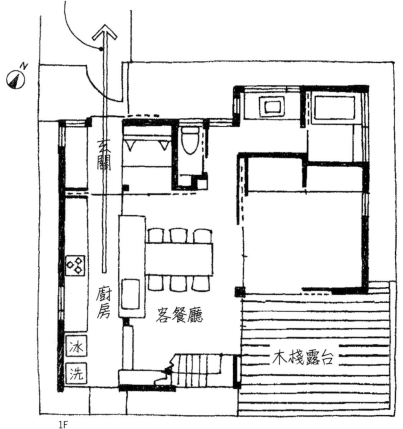

1F

想要打造小孩&
大人都開心的
快樂家

小孩開心的笑聲響徹家中，
令人專注興趣忘記時間的有趣空間——
即使待在家中
依然擁有豐富充實的時光，
為此規劃了許多有趣又獨特的巧思，
這樣的住宅也魅力十足。

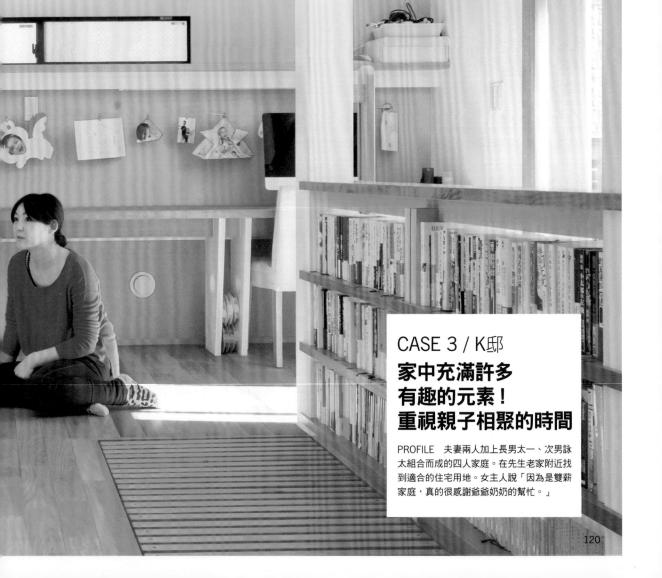

K 氏一家的小孩是6歲及3
歲的男孩子。讓活力充沛的
兩兄弟運用整個住家空間，自由自
在遊玩成長——是屋主夫婦希望透
過建造住宅來達成的願望。

採用的方法是不規劃兒童房，
以多功能開放式空間為中心的格
局。因此，K先生新家裡具有隔間
的個人房只有主臥室，整棟住宅只
有一房一廳一廚一衛，簡單到令人
驚訝的格局規劃。

位於二樓的多功能房，引入
南方的陽光營造出舒適放鬆的空

CASE 3 / K邸
家中充滿許多
有趣的元素！
重視親子相聚的時間

PROFILE 夫妻兩人加上長男太一、次男詠
太組合而成的四人家庭。在先生老家附近找
到適合的住宅用地。女主人說「因為是雙薪
家庭，真的很感謝爺爺奶奶的幫忙。」

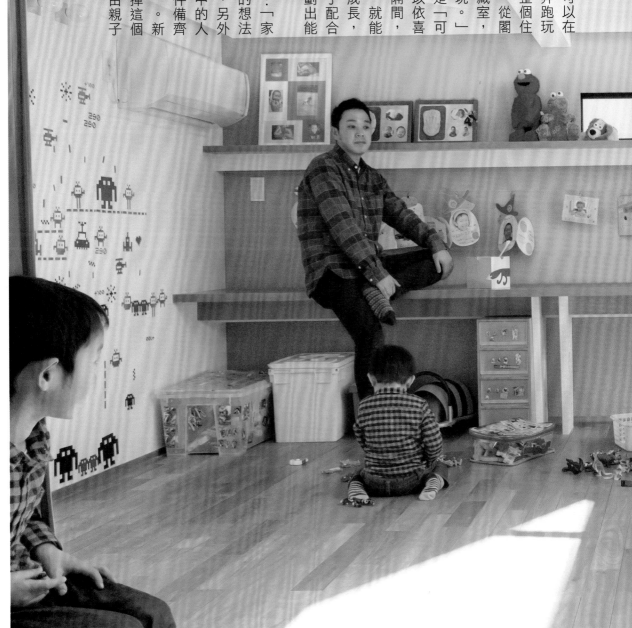

間。因為沒有隔間，小孩們可以在地板擺滿玩具，自由的來回奔跑玩鬧。「並不限於這裡，其實整個住家都是小孩的遊戲場（笑）。從閣樓到樓梯間、樓梯下方、儲藏室，甚至連廁所都可以邊使用邊玩。」

這種格局的另一個魅力是「可變動性」。多功能房隨時可以依喜好與需求使用牆壁及門扇來隔間，在挑高的屋梁上方鋪設地板，就能增設為閣樓。「隨著家人的成長，生活方式也會跟著改變，為了配合這樣的變化，盡可能事先規劃出能活用變換的空間。」

最後，K先生對我們說：「家並非完全是指建築物」，他的想法是，家的組成一半是建築物，另外一半是家人與生活。建築物中的人事物及建築物本身，兩者條件備齊後，才能打造出所謂的「家」。新家的大空間格局就是充分發揮這個想法。K先生表示期待今後由親子一起完成「剩下的50%」。

想不到廁所中居然也有塗鴉！牆壁上刷了黑板漆之後，連廁所也變成遊樂場。這裡的空間也讓客人讚不絕口，「在客人回家後才發現牆上留下了訊息，滿有趣的。」

無論是一樓的客餐廳還是二樓的多功能室都規劃了展示空間，每天都能欣賞孩子們的照片、作品，或幼稚園老師的手作卡片。「身邊裝飾著小孩的畫，讓人感到很平靜。」

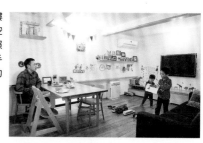

以孩子們的作品裝飾
令人開心的展示空間

樓梯下方對小孩來說
是很酷的遊戲場所！

牆壁刷塗了黑板漆
充滿玩心的廁所

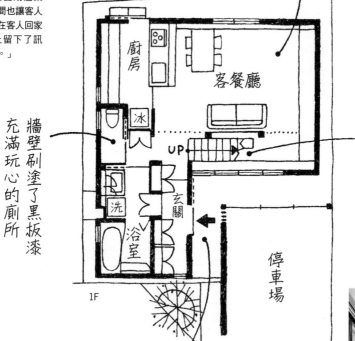

廚房

客餐廳

冰

UP

玄關

洗

浴室

停車場

1F

打開格柵門就是「走道落塵區」
平緩地連接街道與住家

連接街道及玄關的「走道落塵區」。「打開格柵門走進這裡，就已經有著進入家中的安心感。」與使用圍籬及圍牆包圍遮擋的氛圍不同，呈現出向著街道開放的印象是其設計重點。

一樓樓梯下方的空間是小孩們的祕密基地。恰到好處的「隱密感」是受歡迎的原因。在窗戶邊安裝固定式的吧台桌，可以在此畫畫或勞作。臨時有訪客前來時，也可以活用作為玩具的「臨時存放處」。

入住一年左右，因為玩具增加
而增設了收納用的閣樓。使用
儲藏室內側的樓梯上下，因為
像攀爬器材一樣，所以很受小
孩喜愛！

將來可以自由隔間使用的寬敞多
功能室，左前方深處則是主臥
室。太太說「各式繪本都統一收
納在書櫃裡，於是睡前選一本自
己喜歡的書進房間，自然而然就
養成念繪本的習慣。」

親子共享的圖書空間
透過書本增加互動豐富性

大人使用的電腦
特別設置於
小孩的活動空間

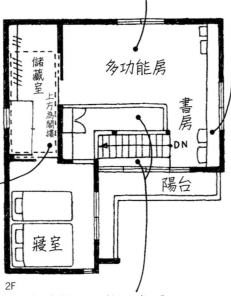

多功能房

儲藏室

上方為閣樓

書房

DN

陽台

寢室

2F

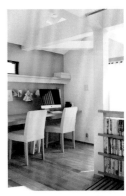

增設閣樓作為收納空間
通行的樓梯也是
充滿魅力的遊樂設施

樓梯間四周裝設書櫃
還設置迷你通道
變化出多樣的玩法

多功能室的書桌一角放著電
腦。將大人使用的物品設置
在小孩的遊戲場所，可以增
加家人共處的時間，同時也
預定孩子長大後一起共同使
用。鮮豔的牆面色彩也呈現
活潑的氣氛。

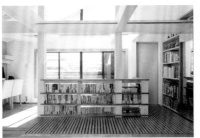

兼具樓梯柵欄功能的書櫃，因為「希望擴展興趣的廣度」，所以收納方
式不分大人或小孩的書籍。樓梯間設有迷你通道，從這裡往下跳也是一
種遊戲。

DATA

家庭成員	夫婦＋子2人
基地面積	90.00㎡（27.23坪）
建築面積	52.14㎡（15.77坪）
總樓面面積	89.90㎡（27.19坪）
	1F 44.95㎡＋2F 44.95㎡
構造・工法	木造2層樓建築（軸組工法）
工期	2010年12月～2011年7月
設計	瀨野和廣＋設計アトリエ
	（瀨野和廣、玉村雄三）
施工	內田產業

兒童房不妨規劃成可彈性運用的空間

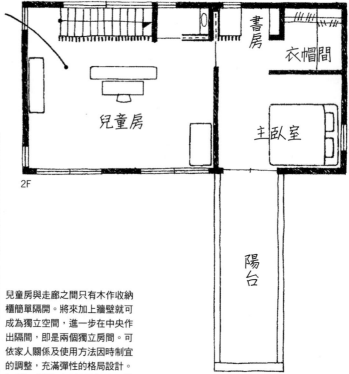

孩的人數增加、逐漸長大、獨立在外居住等，所謂的兒童房其實是變化很多的空間。不作太多的格局規劃，打造出能自由使用的空間吧！例如規劃成單間格局的兒童房就很推薦，之後像是沿著梁、柱建造牆壁，或使用收納家具劃分區域，可以藉由各種不同的方法隔間。重點在於事前必須思考清楚，隔間後的條件是否符合希望。如果隔出的房間大小完全不同，或是有的有窗戶、有的沒窗戶，造成很難公平使用就不太好了。分隔後的照明開關也要事先規劃好，方便各自使用。

孩子還小，尚且處於與父母睡在一間寢室的家庭，不妨將主臥室與兒童房規劃成一個單間，長大後再製作隔間如何呢？其他方式還有，先規劃兩個房間，幼兒時期，將空間大的房間作為主臥室使用，孩子長大時則改為兒童房使用。若是足以隔間的大房間，小孩增加時也能隨機應變。

包括走廊的
開放式兒童房空間
可自由決定使用方式

兒童房與走廊之間只有木作收納櫃簡單隔開。將來加上牆壁就可成為獨立空間，進一步在中央作出隔間，即是兩個獨立房間。可依家人關係及使用方法因時制宜的調整，充滿彈性的格局設計。（T邸 設計／明野設計室一級建築士事務所）

書房

衣帽間

兒童房

主臥室

陽台

2F

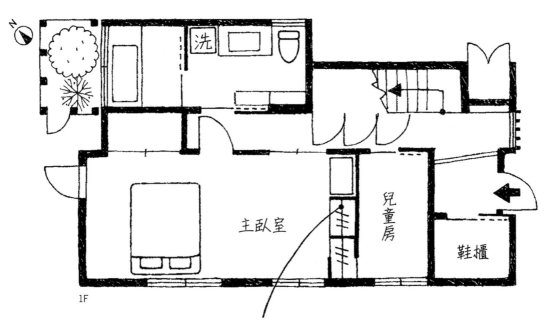

1F

作為兩個房間隔間的活動式收納櫃
配合生活方式自由地變換空間

主臥室　兒童房　鞋櫃　洗

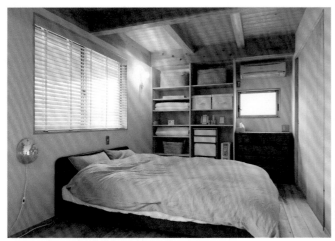

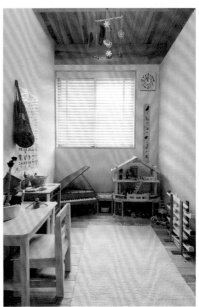

寬敞的單間以收納櫃區隔空間，將寢室與兒童房分開的格局。只要配合小孩的成長移動櫃子，就能自由地規劃。孩子還小的時候，主臥室可以配置較大的空間來使用。（Ｏ邸　設計／田中ナオミ一級建築士事務所）

預留能夠成為遊戲場所的木棧露台或陽台吧！

對於家有幼小孩童的家庭，若住家基地內能夠擁有室外的遊戲空間，即使不走出外面道路也能安全遊玩。如果建造庭院有難度，不妨試著設置較為寬敞的陽台或露台吧！不僅能讓小孩盡情玩耍，大人也可以在一旁安心守候。

像是客廳與木棧露台連接，能自由進出的格局就十分推薦。只要客廳與露台的高度一致，就能提升連接感，延伸成為一個空間，讓使用變得更加容易。客人來訪時，露台也能馬上變化成派對空間！設計大面積的開口，選擇能完全開放的門扇，更進一步拉近室內與室外的距離。

在玄關周邊規劃寬大的陽台，打造與玄關相連的遊戲空間也不錯。擁有足夠空間的玄關落塵區，需要暫放物品時也很方便。注重落塵區使用的材質，營造能輕鬆進出的氣氛吧！

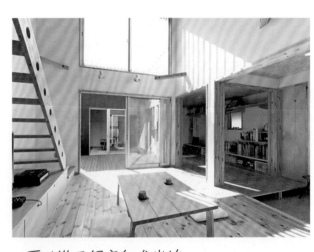

可以從三個方向進出的
木棧露台作為中心
整層樓彷彿都是遊戲場

房間包圍木棧露台中庭的ㄇ字型格局。無垢松木材的室內空間，與2x4角材的木棧露台同高度相連的設計。可以直接從兒童房進出，延伸出更寬敞的遊戲空間。（I邸　設計／MONO設計工房一級建築士事務所）

1F

（平面圖標示）
廚房
冰
客餐廳
玄關
兒童房
木棧露台
書房
儲藏室
上方為閣樓

在廚房也能一眼看盡
以圍牆包圍的陽台
能安心的遊玩

二樓的陽台裝設了盪鞦韆，成為小孩們最喜歡
的遊戲場所。周圍以較高的牆面包圍，不用在
意鄰居的視線，能夠自在玩樂。（Y邸　設計
／PLAN BOX一級建築士事務所）

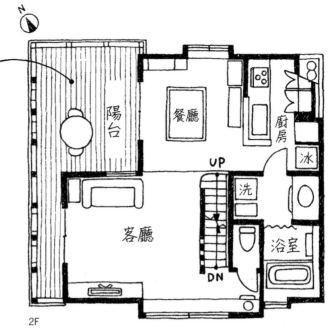

N

陽台

餐廳

廚房

冰

UP

洗

客廳

浴室

DN

2F

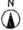
N

冰

客餐廚

UP

洗

落塵區
玄關

浴室

UP

露台

木棧露台

1F

兼具玄關功能的寬敞落塵
區與露台相連，亦是孩子
們的遊戲場。可以全部打
開的四片拉門，完全敞開
時室內外無縫連接，能體
會寬敞無比的開放感。因
為是住宅密集地，也作了
周全的隱私保護。
（永田邸　設計／アトリ
エSORA）

從落塵區到露台
連接成片的
寬敞遊戲空間

配合玩樂方式
規劃方便使用衛浴的空間

家

有喜好戶外活動的小孩時，只要在衛浴空間多費一點功夫，就能讓日常打掃及洗衣的工作變得更加輕鬆。

如果總是玩得一身髒兮兮，那麼在玄關附近設置洗手台如何呢？例如訂製較為寬大的鞋櫃，在其中裝設洗手台，如此就能養成回家後馬上洗手的習慣。其他像是規劃能直接從室外進入的衛浴空間，回家後就能直接從室外進入的洗衣物。不用擔心會弄髒玄關周圍，這樣或許也能減輕每天的壓力。

規劃寬敞的木棧露台及露台作為遊戲空間的格局，建議一併設置簡單的用水空間。除了洗手，還能為植栽澆水、清洗稍微弄髒的地方，夏天使用充氣游泳池時也很方便。在室內規劃沖洗空間時，請務必選擇回家一定會經過的動線之處。盡可能縮短玄關到盥洗室的距離，讓回家後洗手、換衣服、入浴都能更順暢地進行。

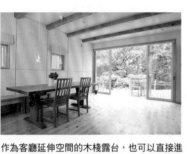

作為客廳延伸空間的木棧露台，也可以直接進出浴室的格局。在住家南邊的廣闊雜木林盡興玩耍後，可以從這裡直接進入浴室清洗手腳或沐浴的動線。（清水邸　設計／明野設計室一級建築士事務所）

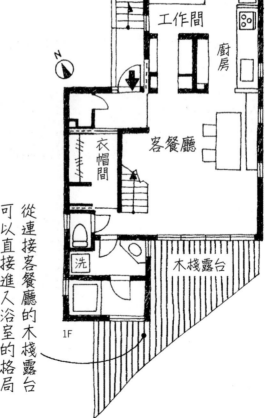

冰

工作間

廚房

衣帽間

客餐廳

洗

木棧露台

N

1F

從連接客餐廳的木棧露台可以直接進入浴室的格局

作為遊戲空間使用的二樓陽台。鋪設原木的露台形式，直接臥躺在上面也沒關係。夏天可以在這裡設置泳池玩水，也適合用天文望遠鏡觀察星星。後方的門直通浴室，即使弄髒了也能馬上清洗。（S邸設計／PLAN BOX一級建築士事務所）

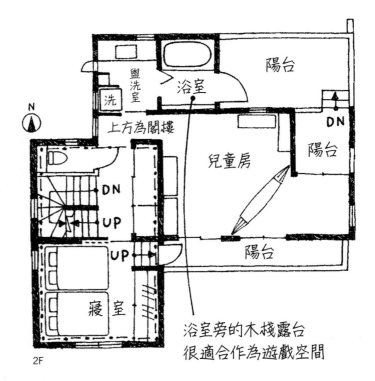

2F

浴室旁的木棧露台
很適合作為遊戲空間

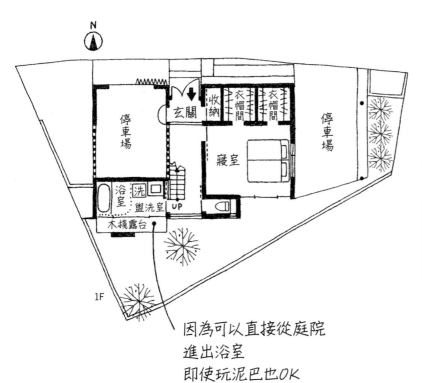

1F

因為可以直接從庭院
進出浴室
即使玩泥巴也OK

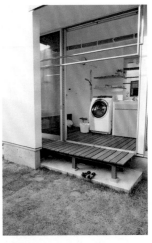

面向庭院的大面積開口衛浴空間，小小的木棧露台讓進出變得更順暢。即使在庭院玩得一身是泥，只要從小木棧露台進入衛浴空間，就可以直接入浴＆清洗衣物。（小澤邸　設計／unit-H 中村高淑建築設計事務所）

兒童房與客廳同一樓層
父母看著更安心

樓

面積允許的情況之下，理想狀態是將兒童房與客餐廚規劃在同一樓層。可以時時注意到兒童房的動靜，想必父母親及小孩都能安心吧！若是難以設置個人房，在客餐廚一角劃分出一個遊戲空間，即使手邊進行著家務事也能看顧小孩，心中也較為安定。

「想要打造獨立的兒童房，但無法與客餐廚在同一樓層，只能分設於一樓與二樓。」這時候不妨花點心思，讓待在房間內的小孩狀況能不經意地傳達到客餐廚。像是在兒童房裝設小型室內窗，就能知道人是否待在房間裡，是在睡覺還是醒著。孩子還小的時候採用開放式空間，與走廊之間不設隔間牆，等到需要個人房靜心念書時再進行改裝也是一個方法。像這樣能隨時察覺小孩的動靜，自然地聽到彼此的聲音，將這些細節記在心中，試著規劃出理想的兒童房吧！

就在廚房前方
一目瞭然的開放式兒童房

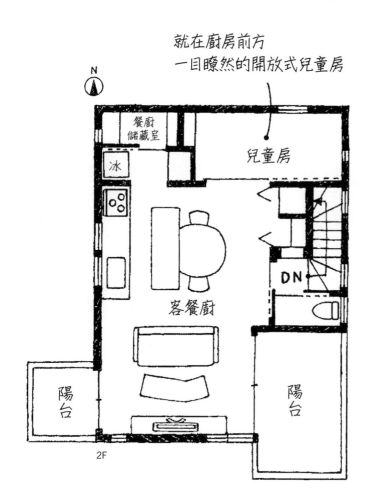

N

餐廚
儲藏室

冰

兒童房

客餐廚

DN

陽台

陽台

2F

與廚餐廳相連的空間，活用作為兒童房的實例。可以安心地在廚房進行料理，同時看顧小孩遊戲。打開拉門，更能暢通無阻的傳達聲音，輕鬆對話。（K邸　設計／建築設計事務所フリーダム）

站在廚房裡，即使隔著中庭也能正面看見兒童房的格局。透過幾乎開放的格局，親子皆能安心地各做各的。兒童房門前規劃了家人共用的工作區。（尾崎邸　設計／谷田建築設計事務所）

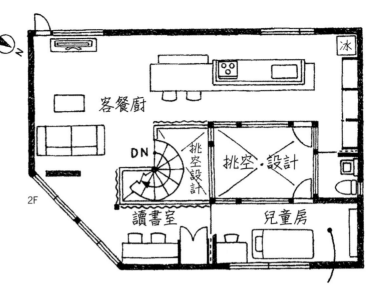

2F
客餐廚
DN
挑空設計
挑空·設計
讀書室
兒童房
冰

隔著中庭與廚房面對面
若隱若現的恰當距離感

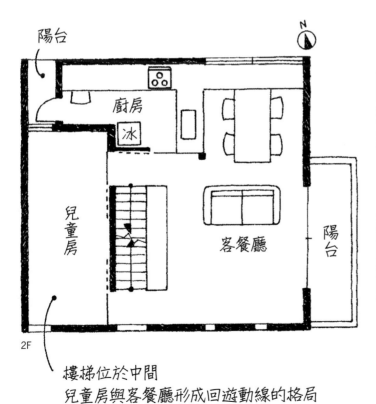

陽台
廚房
冰
兒童房
客餐廳
陽台
2F

樓梯位於中間
兒童房與客餐廳形成回遊動線的格局

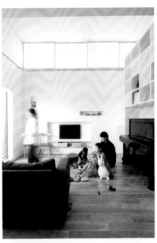

考量通風及採光條件後，將客餐廚與兒童房規劃在二樓，小巧又完整的格局。不僅是兒童房，連同客餐廳整個樓層都成了孩子的遊樂場。（秋山邸　設計／FISH＋ARCHITECTS一級建築士事務所）

將走廊或起居室一角
打造成家人共用的工作區

在家中設置一處共用的工作空間，家人就會自然而然的聚集在那裡，進而產生豐富多元的交流。

其中最有人氣的，正是家人一起使用的電腦工作區。在客餐廳一角設置連壁式長桌，或是規劃寬敞的走廊設為閱讀區，可以試著思考出各式各樣的點子。

建議活用走廊牆面、樓梯間壁面打造書櫃，即使深度較淺，但延伸至接近天花板的高度，仍然能確保足夠的收納量。稍微加寬走廊，同時規劃小型的書桌區，打造一隅「交流空間」吧！與客廳的開放感不同，屬於小巧舒適的空間。而統一收納家人各自藏書的圖書室，小孩可以看父母親的愛書，閱讀兄弟姐妹看過的書，產生共同的讀書體驗。以一本書為契機開啟對話也很有趣。

餐廳壁面設置了大容量的書牆成為家人自然聚集的圖書館

幾乎占據整個餐廳牆面的訂製書櫃。高度從地板到接近天花板，寬度足有6.5m。來自中庭的明亮光線與綠意令人安適，小孩們也是「放學回家後就一直待在這裡」。（萩原邸 設計／萩原健治建築研究所）

N

冰
廚房
餐廳
客廳
挑空設計
屋頂陽台
DN
工作室
2F

特意加大一、二樓之間的樓梯間平台，並且設置書桌。規劃重點在於位置，客餐廚與兒童房連接的動線途中，是家人們都會經過之處。（松本邸　設計／FISH ＋ARCHITECTS 一級建築士事務所）

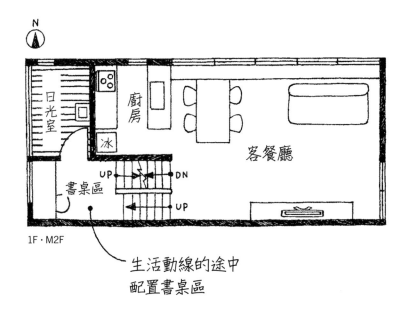

1F・M2F

生活動線的途中
配置書桌區

上樓之後，眼前就是作為家人一起使用的電腦工作區。先生、小孩都能在這裡使用電腦，正前方就是窗戶，成功打造出毫無封閉感的放鬆空間。（M邸　設計／ATELIER YI：HAUS）

明亮且開放的
樓梯間旁
是家人共同使用的
工作空間

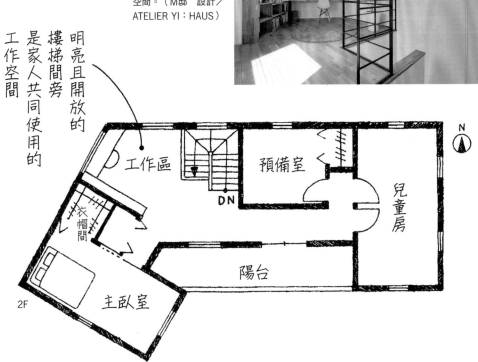

2F

活用挑高打造閣樓
成為小孩最愛的遊樂場

想

讓日常生活擁有更寬裕的空間，但是樓面積又無法增加，這時何不運用立體的空間，試著加裝閣樓呢？挑高天花板與閣樓的組合能讓視線縱向延伸展開，令人體會到多層次的立體感。特別是對於小孩子來說，從高處往下看的樂趣格外與眾不同！在客餐廳之類的公領域上方設置閣樓，既能與下方的空間相連，又如同祕密基地一樣擁有獨立房間的魅力。

閣樓容易聚積熱空氣，因此建議安裝吊扇、抽風機、通風窗戶來散熱。更別忘了屋頂要確實作好隔熱，如果要裝設天窗，避開日照強烈的南側及西側會較佳。

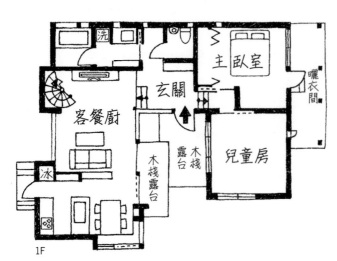

N

閣樓

挑空·設計

LOFT

設於客廳的閣樓
特意控制高度
提升與客餐廳一體的感覺

洗

主臥室

玄關

客餐廚

曬衣間

木棧露台

木棧露台

兒童房

冰

1F

在客餐廳似乎伸手可及的高度設置了閣樓，讓上下樓層像是一個空間的格局。在兼具柵欄功能的牆壁位置上製作了隔間櫃，擺放一家人的書籍。將來預計作為孩子的讀書空間。（M邸　設計／Bricks。一級建築士事務所）

可以從兩間兒童房分別上樓，面積是7塊榻榻米大小的閣樓。因為鋪設了榻榻米，所以能夠自在臥躺，朋友前來過夜時也非常方便。（Y邸 設計／FUKUDA LONG LIFE DESIGN）

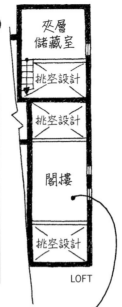

N

夾層
儲藏室

挑空設計

挑空設計

閣樓

挑空設計

LOFT

從兒童房登上的閣樓
是鋪著榻榻米的
自由空間

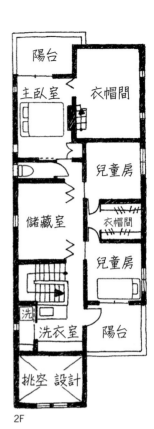

陽台

主臥室　衣帽間

兒童房

衣帽間

儲藏室　兒童房

洗

洗衣室　陽台

挑空 設計

2F

N

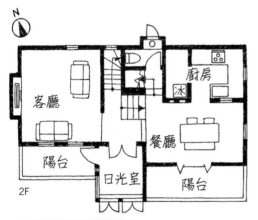

廚房

客廳　冰

餐廳

陽台

日光室　陽台

2F

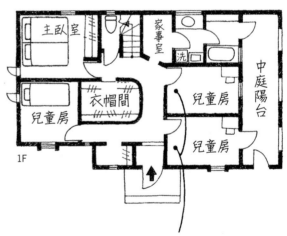

主臥室　家事室

洗

兒童房　衣帽間　兒童房　中庭陽台

1F　兒童房

在小巧的兒童房設計閣樓
來取代床鋪

約4.5塊榻榻米大小的兒童房，以閣樓來替代床鋪的格局，朋友來玩時也是大受歡迎的設計。閣樓還設置了通風用的小窗戶。（山口邸 設計／PLAN BOX一級建築士事務所）

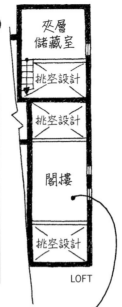

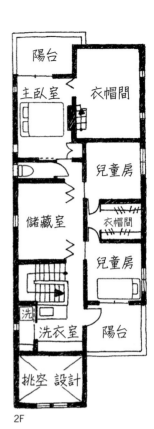

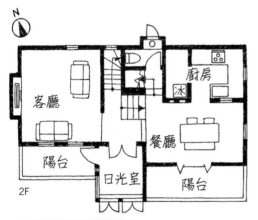

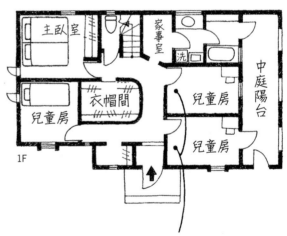

喜愛手作之人的珍貴空間
——獨立的興趣休閒室

大

多數男主人憧憬的書房，實際上很多都處於不常用的閒置情況。特別是沒有目的「總覺得應該要有自己的空間」，若是如此，單單在客廳一角打造專屬區域，或許也能享受獨處的輕鬆感。

另一方面，有著手作興趣的人，若是擁有獨立的休閒空間，可以享受到更豐富的樂趣。特別是製作有許多細部零件的模型或是布作小物之類，材料及工具容易四散一片，整理也起來想必也很辛苦。如果規劃出專屬房間，製作到一半的作品先暫時放著也沒關係。不會被小孩干擾，能盡情享受沉浸於興趣的休閒時光。

手工藝方面的興趣，材料與工具都容易增加累積，規劃休閒室時最好事先備足充分的收納空間。需要使用電器工具的話，也要一併考量插座的位置。而釣魚或露營之類的戶外活動，在玄關附近設置大型收納會方便很多。預先規劃室外水龍頭來清洗使用後的工具，使用上會更加輕鬆。

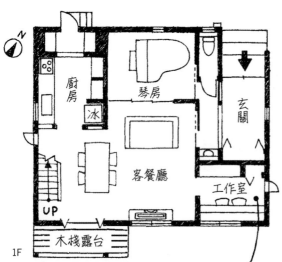

1F

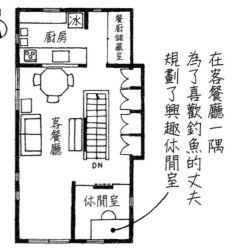

N

2F

在客餐廳一隅
為了喜歡釣魚的丈夫
規劃了興趣休閒室

種類繁多的工具都能大量收納的DIY工作室

愛好DIY夫婦的工作室。一整面牆都設置了訂製木櫃，滿滿收納了容易散亂的材料與工具。由於兼具小孩讀書室的功能，因此裝設了超長尺寸的連壁式書桌。（O邸　設計／COM-HAUS）

將屋主丈夫要求的興趣休閒室，規劃在客餐廳一角的格局。坐在十分舒適而特別中意的蛋型椅上，一邊享受保養釣竿的幸福時光。（五十嵐邸　設計／佐賀·高橋設計室）

Column 5

打造出有所堅持的
住家形態吧！

「為了愛車所以需要設置車庫」、「想要有展示收藏品的地方」、「想在書房專注於興趣中」等，像這樣來自屋主先生的要求總是五花八門。正因為待在家中的時間並不多，所以更希望在家的時候能盡情享受嗜好帶來的樂趣！

聽到這樣有所堅持的要求，總是能點燃我的設計魂，覺得非得幫屋主實現願望不可（笑）。例如，對於想要隨時欣賞愛車的人，就使用透明玻璃打造室內車庫。喜歡親手保養車子的人，規劃具有收納工具櫃的車庫，像這樣盡可能符合屋主的需求來規劃格局。

每個人的夢想及需求不同，實現這些期望，對委託人來說才是真正感到舒心的住家。不要因為空間小、沒有預算，從一開始就放棄，首先一定要將想法告訴設計師，才是踏出通往理想家的第一步。

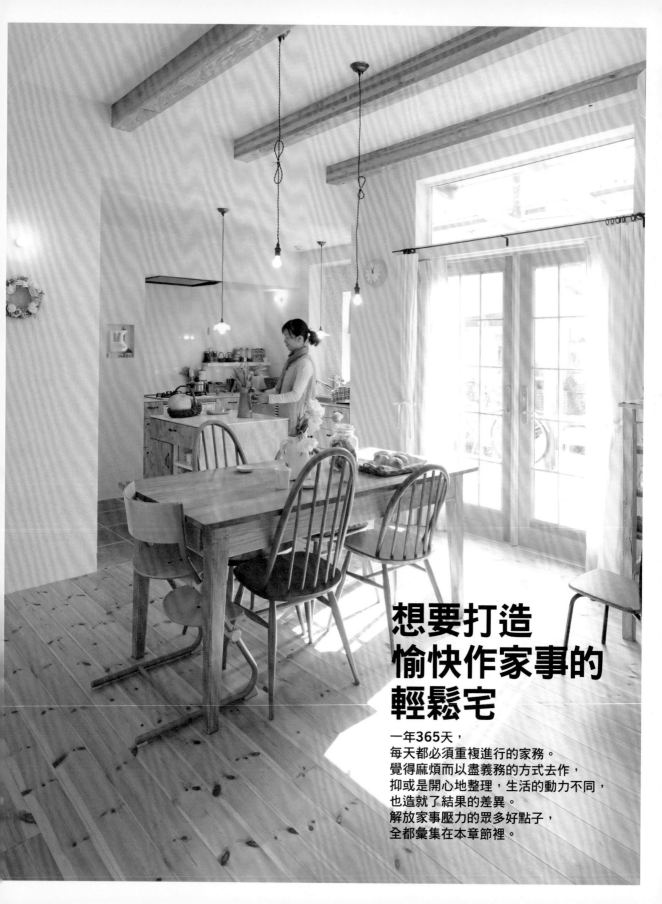

想要打造
愉快作家事的
輕鬆宅

一年365天，
每天都必須重複進行的家務。
覺得麻煩而以盡義務的方式去作，
抑或是開心地整理，生活的動力不同，
也造就了結果的差異。
解放家事壓力的眾多好點子，
全都彙集在本章節裡。

CASE 4 / O邸

家事空間
導入光與風
每天都有好心情

PROFILE　夫婦與7歲、4歲的女孩,一家四口的住宅。居住在員工宿舍時,開始計畫建造屬於自己的住家。會委託「PLAN BOX」設計,是「看住宅雜誌選出喜歡的實例來決定」。

○先生選擇在妻子老家附近建造自己的住宅,將好的地方作為休息及招待客人的考量,於是形成了餐廳作為住家中心的格局。餐廳四周圍繞著客廳、玄關、工作區、樓梯。正如文字所述,發揮聚集家人及客人的住家中心角色。

對於家務環境有所要求的另一處是洗衣室——在二樓南側設置了專屬空間,一邊感受著自然的光與風,一邊清洗或熨燙衣物。洗衣室直通室外的曬衣陽台,收集換洗衣物的浴室,以及收納乾淨衣物的衣櫥都在二樓,所有與洗衣相關的家事都可以在同一樓層完成。

「若是置身於明亮舒適的空間,即使洗衣也能很開心!希望能打造出令人發出如此感想的住家。」所謂的休憩之處,原本就是透過家事整理環境,來大幅提高居家生活的舒適感——O先生以實際例子訴說了這個重要的道理。

計主旨明確要求了「作家事的場所必須明亮舒適」。

女主人表示:「希望能一邊欣賞庭院一邊製作料理或烘焙點心、想在與木棧露台相連的餐廳用餐、想在與陽台相連的洗衣室清洗衣物……等,因為有許多想要實現的溫暖畫面,因此能夠直指目標,明快決定住家格局的方案。」

最後完成的住家是流理台前方有著窗戶,可以在廚房一邊欣賞庭院一邊烹飪或洗碗。開放式連接的餐廳,規劃了雙開的法式門扇。打開門之後,具有棚架的露台向外延伸,從庭院引進明亮光線及自然風。

「待在家中的時間,幾乎都是在廚房居多。除了下廚料理之外,也能與孩子們一起製作點心,成為享受又開心的空間。」更進一步以「家中條件最理。

水槽前方是女主人一直很想要的上下推窗。在感受陽光與風的環境下作家事，同時也能看顧在庭院玩耍的小孩們。廚房中心是貼上磁磚的中島備餐台，為了兼顧使用材質與尺寸而特別訂作。

（右）收納備用食品與料理器具的餐廚櫃，位於家用玄關通往廚房的動線上，因此很方便。
（左）從廚房看過去的樣子。走道式的食品餐廚收納既不浪費空間，容量也很充足。

每天早上在沐浴著朝陽的廚房以爽朗的心情作家事

走道式的餐廚儲藏室搬入物品時也很輕鬆

以弧形壁面為隔間讓陽光與風舒適流通的工作區

分別設置了客用玄關與家用玄關兼具機能性與便利性

N

客廳　中庭陽台　和室

冰　餐廚收納　廚房

工作區　客用玄關　餐廳　家用玄關

木棧露台

停車場

1F

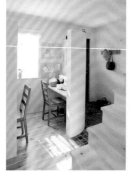

放置電腦及事務機器的工作區，使用與天花板之間留有空隙、未頂天的隔間牆。半開放式的設計聽得見待在客餐廳的家人聲音，也可以看見家人，不會有被孤立的感覺。即使是小空間仍然擁有良好通風，亦有消除狹小感的效果。

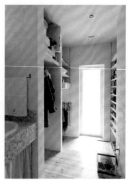

家人每天進出的玄關，採用無門扇的開放式收納，兼具方便收納與防潮的功能。設置了回家後可以馬上洗手的小洗手台，使用大理石磁磚的設計也很美麗。

寢室與盥洗室、浴室接近的格局，可以有效縮短早、晚梳洗的生活動線。換下衣服時如果出現明顯髒污，可以直接到同樓層的洗衣室處理。不需要上下樓梯，也不用辛苦搬動換洗衣物。

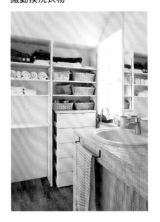

主臥室一側設置了衣帽間。洗衣室收下、摺好的衣服都放在這裡，有效縮短收納動線。衣帽間入口處的書桌，同時也是先生的工作桌。

寢室・衣櫥・洗衣室集中規劃
有效縮短洗衣動線

衛浴空間與寢室同樓層
早晨外出準備效率更佳

陽台帶來了
明亮光線與清風
成為理想的家事空間

2F

DATA

家庭成員	夫妻＋小孩2人
基地面積	179.82㎡（54.50坪）
建築面積	71.40㎡（21.60坪）
總樓面面積	124.24㎡（37.58坪）
	1F 66.03㎡＋2F 58.21㎡
	（不含閣樓）
構造・工法	木造2層樓建築*（軸組工法）
工期	2011年11月～2012年5月
本體工程費	2619萬日幣
每坪單價	約70萬日幣
設計	PLAN BOX一級建築一事務所
	（小山和子・湧井辰夫）
施工	河端建設

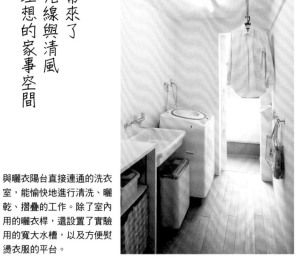

與曬衣陽台直接連通的洗衣室，能愉快地進行清洗、曬乾、摺疊的工作。除了室內用的曬衣桿，還設置了實驗用的寬大水槽，以及方便熨燙衣服的平台。

獨立型・I型・II型廚房
讓烹飪作業更有效率地進行

雖

然開放式廚房受到各方矚目，但封閉式廚房還是有著穩定堅實的支持者。原因是使用起來輕鬆順手，既不用擔心水、油會弄髒餐廳，烹飪器具也能依個人喜好隨手放置，集中精神在料理上。正因為是客人看不見的格局，所以可以毫無顧慮的打造出機能性十足的廚房。

說到使用方便順手的廚房類型，推薦簡單的I型及II型廚房。I型廚房是指水槽・瓦斯爐・冰箱等全都排成一列的形式，只須橫向移動就能完成各種作業，十分節省空間，適合小住宅。只要利用活動收納櫃，不但可以作為與餐廳之間的隔間，亦能兼具作業平台。II型廚房則是指瓦斯爐・冰箱・水槽・備餐台分成平行兩列的形式，只要轉身就能拿取想要的物品，作業效率良好。兩者都與L型及U型廚房不同，櫃台下方沒有死角，不會浪費收納空間。

簡單以白色統一設計的小巧廚房。流理櫃台前方加上立壁，遮擋來自餐廳的視線，所以不會看到作業時的雜亂桌面。壁面安裝長條桿，方便吊掛經常使用的物品。（O邸）

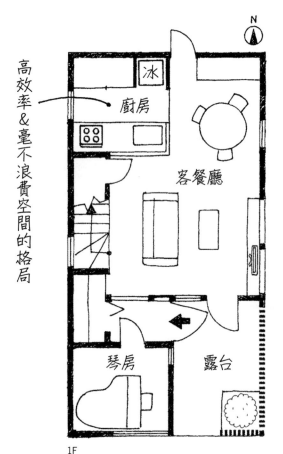

高效率&毫不浪費空間的格局

1F

以古典室內窗連繫廚房與餐廳的設計，下廚時能看見餐桌，廚房門口像是隨興作畫的柔和設計。（山口邸　設計／PLAN BOX一級建築士事務所）

使用小窗戶連接餐廳的獨立型廚房

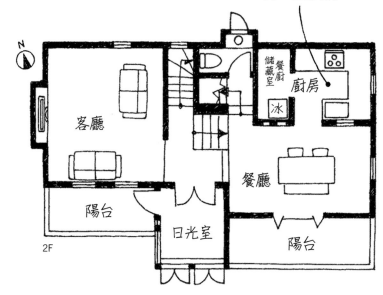

兩代同堂住宅的子世代廚房。雖然是獨立於餐廳的廚房，但特意加寬的開放式門口，讓出菜與餐後整理作業都十分順暢。（田村邸　設計／明野設計室一級建築士事務所）

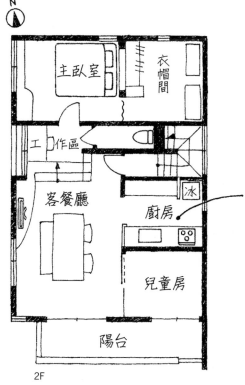

獨立型廚房只要加寬出入口尺寸就能讓出餐＆收拾作業更加順暢

143

想要容納多人共同作業
就選回遊式格局廚房

妻、親子或是經常與朋友一起在廚房進行活動的住家，選擇廚房格局時，首要考量條件就是如何方便多數人一起作業，仍然能夠順暢地來去自如。

因此，建議先預留人與人交會時足夠擦身而過、不會相撞的走道寬度，再規劃能繞行一圈不會被阻擋停下的動線。這樣的動線稱為「回遊動線」，由於廚房兩側皆為開放式格局，雙方都能自由進出，即使多人同時進行料理而進出廚房及餐廳，也不會造成混亂。

以流理台與後方廚櫃面對面的Ⅱ型廚房為例，中間足夠兩人輕鬆錯身而過的走道寬度，大約預留80～85cm的距離就足矣。這個尺寸，只要轉身就能打開後方的櫃門拿取盤子。若是更寬的距離就需要再踏一步，反而讓效率變差。與其以更寬敞的空間容納更多人數，優先考慮動線會比較實際。

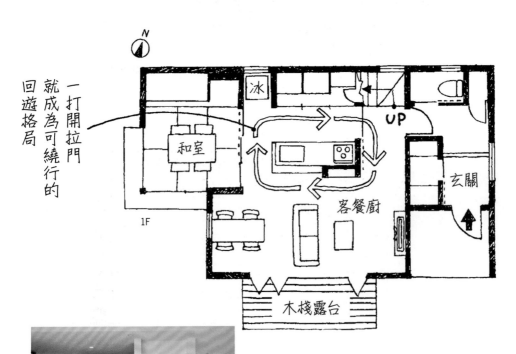

1F

N

冰

UP

和室

客餐廳

玄關

木棧露台

一打開拉門
就成為可繞行的
回遊格局

打開瓦斯爐旁的拉門，立刻成為可繞行一圈的回遊格局。原本的Ⅰ型系統廚房，藉由貼上馬賽克磁磚的櫃台與裝飾壁櫃的組合，打造出中島風的廚房。（井上邸　設計／光與風設計社）

144

起來平凡無奇的對面式吧台廚房，沿著深處牆壁卻設有通往樓梯的「隱藏動線」。客人來訪需要去採買不夠的食材時，不用通過客餐廳就可以直接進出廚房。（小川邸　設計／田中ナオミ一級建築士事務所）

可以從樓梯直接進入廚房
方便的「隱藏動線」

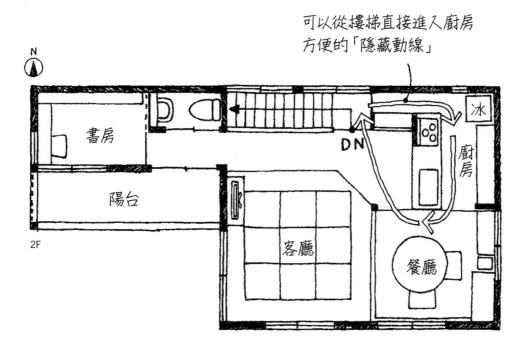

2F

中島備餐台接續餐桌
上菜動線更短更便利

家中有幼齡兒童的年輕世代為中心，面對面的吧台式廚房很受歡迎。像這樣的開放式廚房，餐桌通常會擺放在廚房正前方，中間則是隔著備餐吧台。優點是站在廚房裡也能看到家人活動的情況，另一方面的缺點是端送料理上桌及餐後收拾整理都需要繞過備餐吧台來回通行，使得動線拉長。

為了消去這個缺點，何不將原本沿著備餐台擺放的餐桌，改為橫向並排的方式呢？如此一來，只要在廚房裡橫向移動，就能送上料理、收拾餐具。備餐吧台的水槽前方（水龍頭後方）若是不設擋板，坐在餐桌外側的人同樣只要橫向移動，就能將待洗物品放入水槽。

設計時就將備餐吧台與餐桌的寬度規劃一致，看起來會非常整齊俐落，如果沒有尺寸剛好的餐桌，建議選擇訂作。

N

1F

- 冰
- 廚餐廳
- 浴室
- 盥洗室
- 洗
- 客廳
- 玄關
- 木棧露台

餐桌與備餐吧台
寬度一致
視覺上整齊俐落

不設任何擋板的平坦備餐吧台，並排著寬度相同的訂製餐桌。只要橫向移動，家人就可以一起處理廚房家務。由於廚餐廳不佔空間的小巧設計，讓客廳變得更加寬敞。（I邸　設計／ノアノア空間工房）

將日光照射不到的方位
設置為廚房的後陽台

廚

房在一樓時，只要設置廚房後門就能外出，但是位於二樓就沒有可以從廚房進出的室外空間，這時候規劃一個廚用小陽台就很方便。可以晾乾抹布、保存冬天蔬菜、擺放分類的垃圾，是一個很實用的空間。

若是想要這樣的使用空間，建議將小陽台設在無直射陽光的北邊及東北邊。如果沒有多餘空間能設置專屬陽台，亦可在主陽台一角以盆栽為隔間，在內側隔出一個小區域作為廚用陽台。

但無論是陽台還是廚房後門，都需要注意避免設置在客餐廳看得到的位置，否則就像是可以直接看見忙碌慌亂的後台一般，令人難以放鬆。請盡可能選擇客餐廳視線死角的位置。

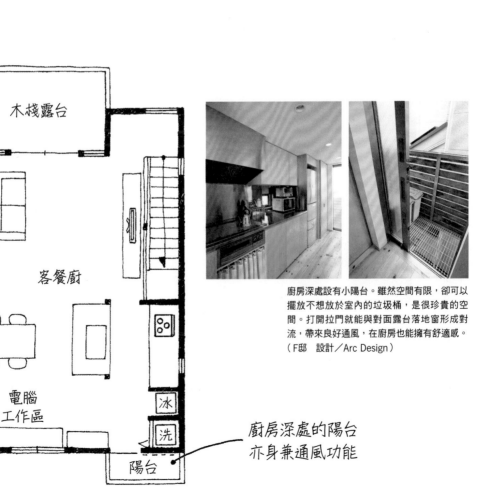

廚房深處設有小陽台。雖然空間有限，卻可以擺放不想放於室內的垃圾桶，是很珍貴的空間。打開拉門就能與對面露台落地窗形成對流，帶來良好通風，在廚房也能擁有舒適感。
（F邸　設計／Arc Design）

木棧露台

客餐廚

陽台

電腦
工作區

冰

洗

2F

陽台

廚房深處的陽台
亦身兼通風功能

走道式的食品餐廚儲藏室
不設限的使用方式超便利！

關

於廚房的收納規劃，最常提出的需求就是餐廚儲藏室（食材庫）。無論是備用的庫存食品，還是鐵板之類的大型廚具，或是依個人需求擺放的食譜等其他物品，凡是不好放入餐具櫃或流理台下方廚櫃的物品，都想統一收納其中，讓餐廚空間保持整齊。

雖然大多數的人都認為「餐廚儲藏室位在廚房的深處」，事實上，規劃成從走廊也可以進出的格局，不但收放東西變得輕鬆，使用上也更加隨意多元。

廚房周邊如果沒有足夠的空間，何不轉換想法，改在玄關或車庫設置餐廚儲藏室呢？如果收納的是寶特瓶飲料或帶有泥土的蔬菜之類，儲藏室也不一定要直接與廚房相連。

從廚房＆客廳都能進入的
走道式餐廚儲藏室

N

2F

衣帽間

主臥室

兒童房

陽台

兒童房

陽台

冰

餐廚儲藏室

廚房

洗

餐廳

客廳

日光室

陽台

在廚房及客廳之間，設計了宛如走道的餐廚儲藏室的住宅。沿著壁面訂作了深度較淺的收納櫃，因此所有的物品都能一目瞭然。（H邸設計／PLAN BOX一級建築士事務所）

放置鞋櫃兼餐廚儲藏室的空間
介於玄關與廚房之間的格局

N

冰

鞋櫃

玄關

洗

浴　室

客餐廚

1F

除了從玄關進入客餐廳的主動線外，還另外規劃了穿過放置
鞋櫃兼餐廚儲藏室到廚房的動線。將收納櫃集合在一起，以
此省下許多空間，購物回家後能直接收納食品也很方便。
（赤見邸　設計／unit-H 中村高淑建築設計事務所）

從玄關直接轉入廚房動線順暢又方便

獨立型廚房設置於一樓時，規劃為可以從玄關直接轉入廚房的動線會很方便。從玄關往廚房時一定會通過客餐廳的格局，購物回家時，搬運物品的動線會較長。此外，將客餐廳作為招待客人的場所時，與客人碰面的家人可能也會感到不自在。例如：買回客用點心的丈夫，卻拿著蛋糕盒從客人面前經過……如此尷尬的狀況，想必會盡可能地避免。

若是可能，請盡量在靠近客餐廳或玄關旁規劃廚房的出入口，能夠打造回遊動線則是最理想的格局。能在廚房設置後門，就能實現從車上直接搬運物品進入廚房的動線。隨著年紀漸漸增長，將會實際感受到生活上的便利性。

N

一踏出玄關之後
最先是廚房的格局

冰

廚房

鞋櫃

客餐廳

1F

木棧露台

洗

從玄關進入室內後，最先為廚房的格局。廚房出入口裝設了拉門，客人來訪時，關上拉門就能達到遮蔽的功能。（T邸　設計／明野設計室一級建築士事務所）

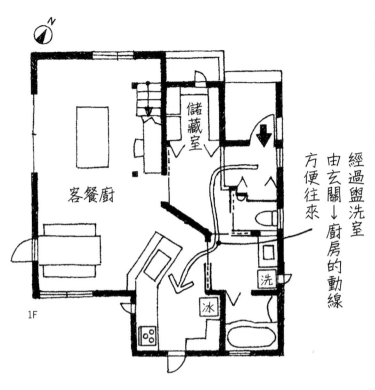

1F

經過盥洗室
由玄關↓廚房的動線
方便往來

除了從玄關門廳進入客餐廚的動線外，也規劃了通過盥洗室到廚房的第二條動線。只要維持在打開拉門的狀態，即使滿手物品也能順暢進出。訪客來訪時，家人也無須在意，可以自由地使用衛浴空間。（小林邸　設計／宮地亘設計事務所）

可從玄關落塵區直接進入家事室，再與廚房相連的格局。無須繞過餐廳就能直通廚房，不管是搬運購物備品或倒垃圾等，家事的動線都更順暢。（片岡邸　設計／MONO設計工房一級建築士事務所）

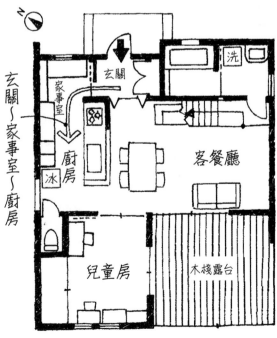

玄關～家事室～廚房
～客餐廳的
自由繞行動線

1F

回遊動線
讓家事輕鬆地同步進行

行

動自由毫無阻礙的「回遊動線」廚房，先前144頁已經說明了，在此將進一步擴大範圍來運用，如果規劃成廚房→家事室→衛浴空間這樣的回遊動線，就可以方便地同時進行數件家務事。舉例來說，等待料理工作進入下一步的空閒時間，可以到家事室的電腦確認資料，然後直接移動至衛浴空間清洗衣物，接著再次回到廚房。像這樣的作業行動，如果是一下子就必須停下、轉身才能繼續進行的重複行為，意外地會令人感到壓力，然而可以順利環繞一圈的動線，不僅行動無礙不會有壓力，毫無阻礙的起居空間也會讓人感覺更加寬敞。

另外，若是廚房→衛浴空間→客餐廳的格局，像這樣包含客餐廳的回遊動線，需要前往衛浴空間時，在廚房工作的人可以直接前往，其他人也能從客餐廳前去，即使是繁忙的早晨時間，也不會因為動線重疊而煩燥。

以餐廚儲藏室為緩衝地帶
將廚房與衛浴空間連成一線的格局

N

洗　冰
盥洗室　餐廚儲藏室
浴室
UP
客餐廚
鞋衣收納區
木棧露台
停車場
和室
停車場
1F

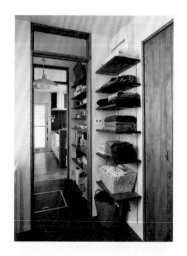

盥洗室·浴室·放置電腦桌的餐廚儲藏室·廚房，全部排成一列的格局。從客餐廳也能到衛浴空間的回遊動線，讓家事動線及起居動線都順暢無阻。（佐賀枝邸　設計／ATELIER YI:HAUS）

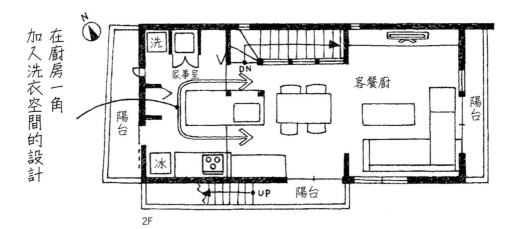

在廚房一角加入洗衣空間的設計

2F

人數眾多時也能輕鬆聚在廚房，環繞中島式備餐台一起同樂的格局。並且規劃了一個角落作為擺放洗衣機的家事室，絕大部分的家事都能在小巧空間裡完成。（M邸　設計／Atelier GLOCAL一級建築士事務所）

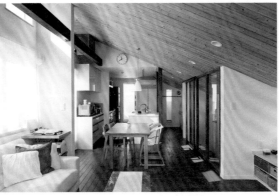

集結各種家事空間
連結為L型
縮短移動距離

以廚房流理櫃台為中心，連同衛浴空間及客餐廳一起包含在內的回遊動線，家人彼此的行動容易錯開。廚房、家事室、衛浴空間呈L型連結，有效縮短家事動線。（本多邸　設計／P's supply）

2F

装設於餐廳的開放式大容量層架。無論是出國旅行帶回的食器，還是特地選擇具有設計美感的咖啡機、微波爐等電器，都可以作為擺設物品。（入江邸　設計／PLAN BOX一級建築士事務所）

N

露台

工作室

冰　廚餐廳

客廳

木棧露台

1F

展示美麗設計
廚房雜貨的
裝飾型收納

常用物品的收納方式
推薦採用開放式層架

從 收納處取出物品時，會有「開門↓找尋↓取出↓關門」一連串的動作。收納時順序不同，但需要進行的動作大致一樣。

實際上，只要省下這些動作，也能減輕家務事的負擔。因此，在此推薦開放式層架作為日常收納。特別是每天都會使用很多次的廚房物品（鍋具或調味料等），如果放在伸手可及的位置會方便很多。選用深度較淺的層架，就不會讓收納物品重疊，能夠一目瞭然的看到擺放位置，取用及放回原處都很輕鬆。餐廳裡也訂製固定式的開放層架，就能在兼具收納功能的同時，展示喜愛的設計餐具及料理工具，豐富生活。

154

各空間都有專屬的收納壁櫃 轉眼之間就能井然有序

物

品使用後必須立刻放回原處，否則就會散放在房間裡，變得愈來愈亂。雖然知道要物歸原處，但還是很實踐……如果也有相同的問題，不妨重新檢視收納場所吧！想要迅速收納物品時，若收納場所在別的地方，就會覺得要拿到定點位置很麻煩，很容易產生先放著，等一下再收拾的情況。相反地，收納空間就在附近時，輕鬆就能養成物歸原處的習慣。因此，建議的方法就是在各個房間中分別設置各自的壁面收納空間。只要裝上與牆壁相同顏色的門扇，關門時收納櫃就能與牆壁合為一體，讓整個空間清爽俐落。

　或許有人認為，在各個區域設置牆面收納會讓空間變小，因而不採取這個方法，然而直接堆放物品的房間，感覺上會比實際上來得小。相反地，樓面積雖然減少，但經常整理的潔淨感，反而會覺得空間寬敞。而且也能防止入住後發現收納空間不足，還要額外購買收納家具，破壞原本具有設計感的室內裝潢的失敗結果。

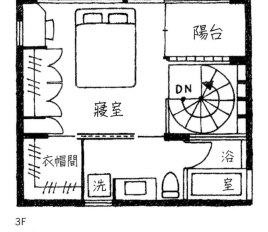

3F　　　2F

幾乎頂天的大片收納壁櫃
小巧空間也能有效利用

冰箱側邊、廚房旁、樓梯後方，除此之外還有上方樓層的寢室，在家中各處規劃牆面收納櫃的實例。配合收納物品設計各個櫃子的深度，將佔用空間控制在最小限度。（森・朝比奈邸　設計／ノアノア空間工房）

藉由上下「懸空」的設計
消除壁面收納櫃的壓迫感

面的155頁提出了壁面收納櫃的方案，雖然方便，但也不一定要作成從地板直到天花板的頂天收納櫃。

如果覺得一整片的牆面收納會有壓迫感，不妨試著將櫃子的上方或下方懸空，留出空間。透過這個方法讓空間留白，瞬間就能營造出輕巧的感覺。空出上方，裝設橫向高窗，有助於採光及通風；空出下方，地面延伸至櫃子深處，讓地坪感覺更寬敞。若為和室，同樣可將日式壁櫥改為下方懸空的吊櫃，可以在下方鋪設原木，打造成床之間風格的裝飾空間；或是裝設地窗，並且在室外種植竹子等植栽，增添日式風情。而櫃子上下皆留出空間的壁櫥，宛如飄在空中的感覺也格外時尚。在吊櫃上、下方的空間裝設照明，更能利用間接照明突顯獨特風格。

像這樣既可藉由小小的留白空間消除壓迫感，同時兼具機能性的收納空間，不妨加入一些玩心巧思來布置。

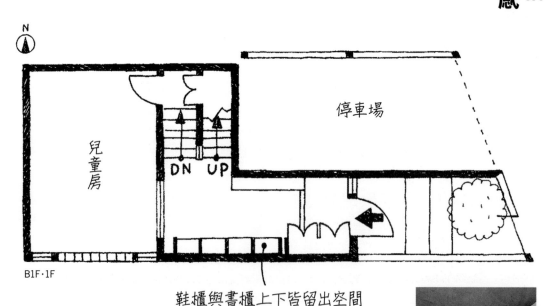

B1F・1F

鞋櫃與書櫃上下皆留出空間
並且安裝間接照明

在玄關門廳設置的書櫃，上下皆留
出空間，消除落地櫃帶來的壓迫
感，同時也藉由間接照明打造時尚
氛圍。鞋櫃也配合高度，讓橫向線
條整齊一致，使得空間更顯寬敞。

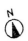

西式木地板風格的寢室，設置了收納寢具褥被的壁櫥。懸空的壁櫥得以讓下方的木地板延伸，視野更寬闊。同時也讓寬364cm、深91cm的大型壁櫥顯得輕巧。（石橋邸　設計／瀬野和廣+設計アトリエ）

1F

可以收納日式床組
具有深度的吊櫃式壁櫥
懸空的下方消除沉重壓迫感

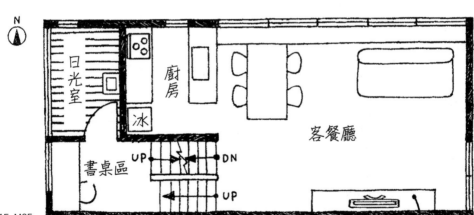

1F・M2F

收納空間下方為開放式
露出地板延伸視線
讓房間感覺更加寬敞

客餐廳兩側都設置了齊腰的收納櫃。由於是細長型的房間，如果兩側都是落地櫃，會佔去地坪而感覺狹窄，因此將電視櫃設計成吊櫃。讓地板延伸，營造寬敞感。（松本邸　設計／FISH＋ARCHITECTS一級建築士事務所）

大型儲藏室務必設置收納櫃
提升使用便利性

劃儲藏室可以方便收納暖氣機或休閒器材等尺寸較大的物品。但門片式的收納數量太多，費用也會隨著門扇的數量而增加，因此最好盡量減少儲藏室的門扇來控制成本支出。

然而，空曠的大空間並不適合小物的歸納整理，不斷放入收納物品之後，除了不易取出下方及深處的物品，也很容易忘記到底放了什麼，還會浪費靠近天花板的高處空間。尤其是不擅長整理的人，更容易產生「只要有儲藏室就能收納大量物品」的想法，要特別注意。

想要有效活用儲藏室的方式，是在牆面設置收納層櫃，運用立體空間向上堆疊。先簡略地設置大型櫃體，再利用市售的收納盒來細分，就不會花費太多金額。與儲藏室相同的大型空間──衣帽間，同樣建議在吊衣桿上方安裝層板，以便收納換季服飾，有效利用立體空間。

走道式設計的衣帽間
立體規劃有效運用

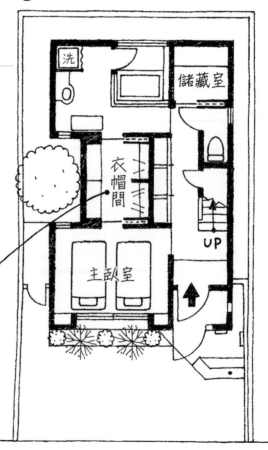

1F

寢室與衛浴空間之間，規劃了走道式的衣帽間。吊衣桿及櫃子上方裝設層板，再加上半透明收納箱分類，完成輕鬆可見的立體收納。（青柳邸設計／明野設計室一級建築士事務所）

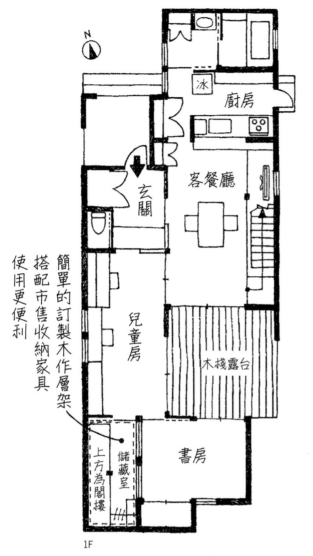

簡單的訂製木作層架
搭配市售收納家具
使用更便利

1F

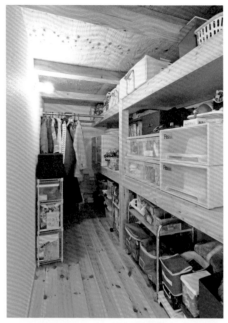

兒童房旁邊規劃了四張榻榻米大的儲藏室。設置吊衣桿兼作衣櫥使用，側邊則是構造簡單的層架，為了達到最佳收納效率，費心使用市售收納家具毫不浪費空間地排列組合。（I邸　設計／MONO設計工房一級建築士事務所）

寢室隔壁的細長型衣帽間，採用兩側牆壁安裝吊桿，另一面牆壁設置層櫃，有效使用三面牆壁的設計。雖然吊衣桿與吊衣桿之間的走道變窄，但兩側的衣服卻好拿又方便。（S邸）

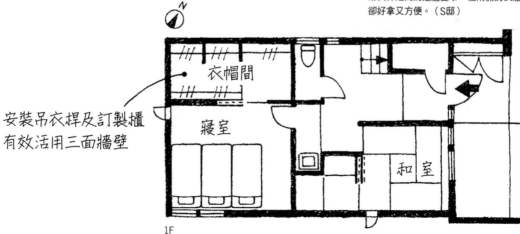

安裝吊衣桿及訂製櫃
有效活用三面牆壁

1F

運用鞋衣收納區
消除玄關的雜亂生活感

只要經常整理玄關，臨時有人來訪也可以從容應對。但是實際上，無論是放不進鞋櫃的鞋子，掛滿的大衣、雨傘、嬰兒推車等，日常生活的雜物總是多不勝數。若想避免這種情況，推薦在玄關附近規劃鞋衣收納區的方案。事先在玄關附近預留較寬敞的空間，就能想要放在玄關的物品統一收納。為了有效使用空間高度，在牆面裝設收納層架即可收納大量鞋子，再組合吊掛大衣的吊衣桿及日常使用包包的掛勾吧！

玄關落塵區與鞋衣收納區的地面高度一樣，延伸相連就能穿鞋直接進入，收納嬰兒車或三輪車也會更方便。再從另一頭直接進入家中，就不用返回玄關，動線也更加順暢。像這樣設置鞋衣收納區，就不需要玄關的鞋櫃，能夠打造出簡潔清爽的玄關空間。

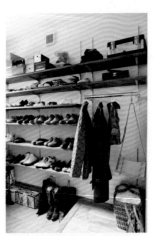

玄關落塵區旁邊的拉門，後方是可以穿著鞋子進出的鞋衣收納區，換好鞋子、掛好大衣就能直接進入室內。使用開放式層架及吊衣桿，毫不浪費地活用立體空間。（佐賀枝邸　設計／ATELIER YI：HAUS）

玄關落塵區及門廳
二個方向皆可進出的
便利動線

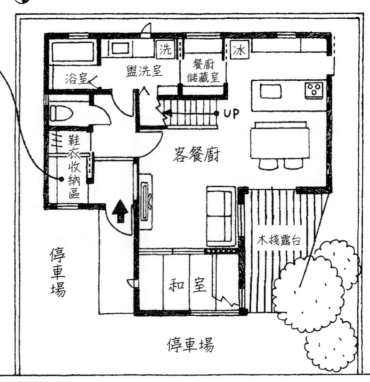

1F

160

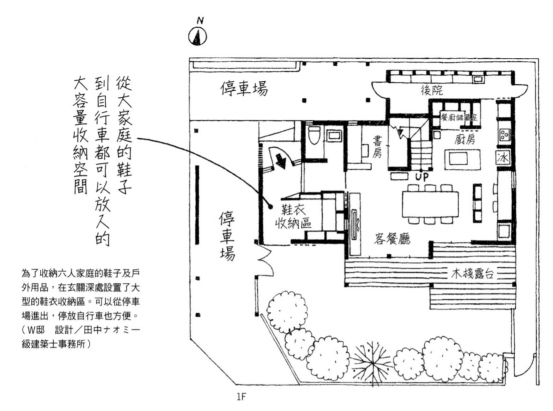

從大家庭的鞋子到自行車都可以放入的大容量收納空間

1F

為了收納六人家庭的鞋子及戶外用品，在玄關深處設置了大型的鞋衣收納區。可以從停車場進出，停放自行車也方便。（W邸　設計／田中ナオミ一級建築士事務所）

停車場
後院
餐廚儲藏室
廚房
冰
書房
UP
停車場
鞋衣收納區
客餐廳
木棧露台

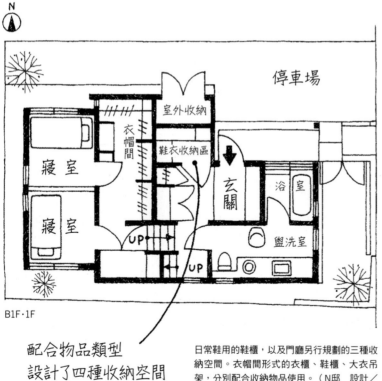

B1F·1F

停車場
室外收納
衣帽間
鞋衣收納區
寢室
玄關
浴室
寢室
UP
UP
盥洗室

配合物品類型設計了四種收納空間

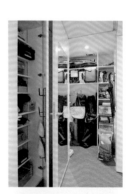

日常鞋用的鞋櫃，以及門廳另行規劃的三種收納空間。衣帽間形式的衣櫃、鞋櫃、大衣吊架，分別配合收納物品使用。（N邸　設計／FISH＋ARCHITECTS一級建築士事務所）

別忘了事先預留
垃圾的收納空間

垃圾是最容易顯現生活感的物品，是否能夠確實隱藏，也會影響居家裝潢的觀感。最近各個縣市都開始重視垃圾與可回收資源的分類，依照回收種類，有些可能一至二週才需要倒一次。如果沒有預留空間存放分類垃圾，放置在視線看得到的位置或動線上就會很礙眼，也會成為移動時的障礙物。因此建造新居時別忘記討論這方面的收納規劃。

首先，依種類預估到回收日之前會有多少量，再準備能容納這些量的回收桶。接著預留能收納這些回收桶的空間，建議設於廚房備餐櫃下方或餐廚儲藏室內，也可以在室外規劃專用的存放場所。除此之外，設置於室外的收納倉庫，或是在二樓的廚房規劃小陽台也很方便。

在廚房深處的餐廚儲藏室
規劃垃圾桶放置空間

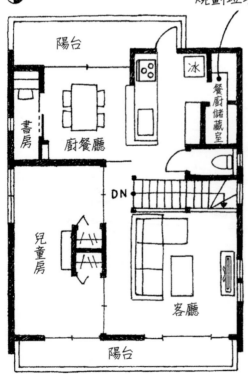

2F

廚房內側設置了大型的餐廚儲藏室，壁面的開放式層架也特意留出垃圾桶的使用空間。特意調高上方層板，無須移動即可直接開關蓋子。（山本邸　設計／一級建築士事務所 建築實驗室水花天空）

水槽下方的
抽拉式收納垃圾桶

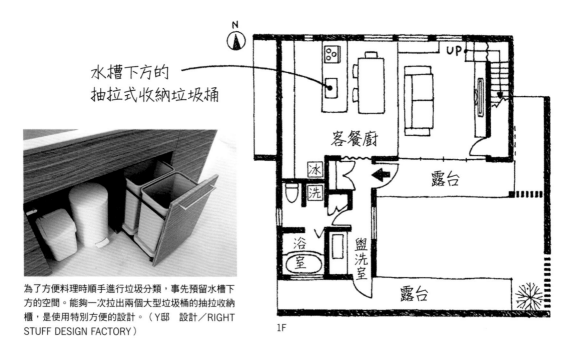

為了方便料理時順手進行垃圾分類，事先預留水槽下方的空間。能夠一次拉出兩個大型垃圾桶的抽拉收納櫃，是使用特別方便的設計。（Y邸　設計／RIGHT STUFF DESIGN FACTORY）

客餐廚

冰
洗

浴室

盥洗室

露台

露台

UP

1F

設置於車棚的室外收納，不僅可以作為分類垃圾的暫時存放處，收納戶外活動用品也很方便。背面是室內收納的格局，因此室內不會出現不自然的畸零突出。（N邸設計／FISH＋ARCHITECTS一級建築士事務所）

從車子卸下行李貨物時也很方便
車庫內側的外部收納

停車場

室外收納

衣帽間

鞋衣收納區

寢室

寢室

玄關

浴室

盥洗室

UP

UP

B1F・1F

吸塵器分別置於各個樓層
需要時立刻取用很方便

最 近市面上雖然出現了許多輕量型的吸塵器，但是要拿著吸塵器上下樓仍然很辛苦。若是需要到別的樓層拿吸塵器，就算發現了髒污，也會想說晚一點再清掃。為了減輕日常使用吸塵器打掃的負擔，在各個樓層都放置吸塵器會更方便。特別是三層樓以上的建築物，拿著吸塵器移動的負擔不小，務必考慮看看吧！

話雖如此，真要購買多台高性能吸塵器的費用也很可觀，建議分情況使用適當的機型，以便節省開支，例如：有著鋪設地毯的房間，因此該樓層想要使用吸力強勁的高性能款，其他樓層選用充電式的手持式吸塵器即可。收納在客餐廳或走廊的大型壁櫃裡，發現灰塵就能馬上拿取清掃。輕巧的手持式吸塵器，即使深度只有20cm的淺櫃也能收納。充電式的機種不妨在櫃子內部安裝插座，只要接上插頭，收納狀態也能充電。

接續客廳電視櫃設置的吸塵器專用直立式高櫃。因為是開放式的客餐廚空間，餐廳及廚房需要時也能馬上使用，很方便。（小林邸　設計／Arts＆Crafts建築研究所）

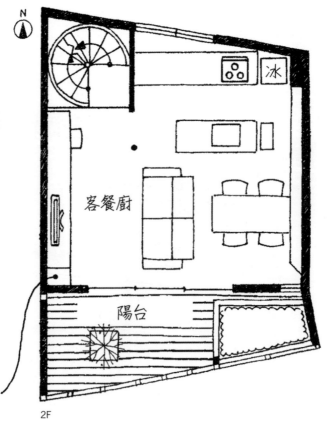

客餐廚

陽台

2F

客廳裡訂作了剛好能收納
吸塵器的細長型直立櫃

設置洗衣室
減輕晾曬衣服的負擔

結

合洗衣機與室內晾曬空間，作為洗衣室的設計提案。約兩個榻榻米大小的一坪空間就十分足夠，再加上曬衣用的吊衣桿，裝設窗戶打造通風良好的衣物晾曬環境。規劃這樣的空間，對於下雨天洗衣、雙薪家庭、花粉季節等無法在室外曬衣服的時刻，顯得格外寶貴。從洗衣機拿出的衣物，能在最短距離吊掛晾曬也是很大的優點。

可能的話，洗衣室最好與陽台相連並且安裝落地窗，即使在室外曬衣服，從洗衣機搬動衣物的距離也較短，能輕鬆作業。晾曬用的陽台最好與客餐廳外的主陽台不同，理想狀態是設置曬衣專用的小空間，這樣才不會從起居室看見晾曬衣物，成為難以放鬆的環境。

進一步涵蓋收納乾淨衣物的步驟，將衣帽間規劃在洗衣室隔壁，洗衣相關的一連串作業就能以最短的動線完成。

洗衣室與衛浴空間相鄰，能輕鬆搬運換洗衣物。窗外也規劃了曬衣用的陽台，因為在同一樓層有著全家人共用的衣帽間，從洗衣到收納都是最短的動線。（I邸　設計／ノアノア空間工房）

2F

與衛浴空間相鄰
所有洗曬衣服的作業
都能在一個地方完成

客餐廳
廚房
冰
洗
陽台
家事室
陽台

2F

結合曬衣陽台與室內桌面
打造能輕鬆處理
各種家務事的空間

與廚房相鄰的家事室。室內有著晾曬用的吊桿與方便使用熨斗及縫紉機的桌面，外面則是曬衣專用的陽台，讓洗衣相關的家事更有效率的格局。（富澤邸）

洗衣機與曬衣場
配置在同一樓層
減輕洗衣負擔

洗

衣機與曬衣場若在不同樓層，晾曬衣物時就必須在樓梯上上下下來回走動。洗衣可說是每天都要處理的家務，即使只能減輕一點勞動也好對吧！因此，建議將洗衣機及曬衣場盡量安排在同一樓層的鄰近之處。也很推薦規劃165頁的洗衣室。如此一來，就無須搬動因吸水而增加重量的衣物上下樓。尤其是三層樓以上的建築，要注意避免將曬衣場規劃在三樓之類的格局。

當一整層樓的地坪充裕時，將洗衣機、曬衣場、包含更衣間的衛浴設備，還有收納全家人衣物的衣帽間都規劃在同一層，是最理想的格局。這樣就能形成衣物搬運到洗衣機→洗衣→曬衣→收衣服的完整動線，讓洗衣相關作業在同一層完成，可以大幅提升效率。

洗好的濕答答衣物
控制移動距離
成為最短動線

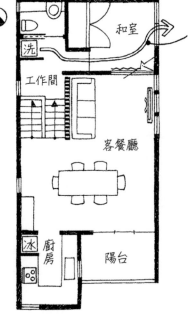

2F・2.5F

設有曬衣場的和室與同樓層放置洗衣機的實例。錯層設計的格局使得樓梯較多，於是先行考量並規劃了無須帶著濕重衣物上下樓梯的晾曬空間。（齋藤邸　設計／明野設計室一級建築士事務所）

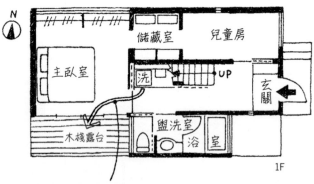

1F

洗衣機設於樓梯下
離曬衣場超近的
絕妙格局

利用樓梯下方空間放置的洗衣機，不僅位於浴室附近，更在隔壁主臥室規劃了曬衣陽台，寢室內也有衣物收納空間。從拿著待洗衣物放入洗衣機，再到晾乾收納的動作都能順暢進行。（I邸　設計／明野設計室一級建築士事務所）

Column 6

設備與配件
請依材質或手感來選擇

　　日常生活中每天都會看見的配件，雖然是小物，實際上卻是能提高居住滿意度的重要因素。

　　特別像是門把或收納櫃的把手這類，會實際上手碰觸的配件，除了注重設計之外，觸感也是很重要的元素。建議選用設計感不會太強烈、風格自然的形狀，能貼合手的動作，不容易勾到衣服也是檢視重點之一。選用黃銅或鐵之類的材質，反而會愈使用愈有韻味，不像電鍍材質會日漸剝落斑駁，變得粗糙破舊。

　　水龍頭之類的五金不僅會經常碰觸，也關係到家事是否順手，一定要試用後再選擇。如果沒有喜愛到「一定要使用這個不可」的想法，建議選用國內市面上常見又堅固的品項。衛浴設備及馬桶也是一樣，市售物件價格合理，造型簡潔不易損壞，保養維修起來也輕鬆。

想要打造
悠閒休憩的舒心宅

「想要快點回家享受悠閒自在的輕鬆！」
這個想法，對住家而言或許正是最重要的元素。
無論身心都能得到完全休息，颯爽迎接隔天早晨，
以打造能極致療癒的放鬆住家為目標吧！

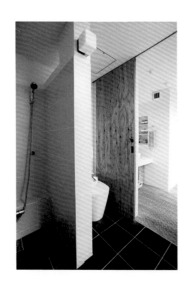

CASE 5 / S邸

無論起居或衛浴空間最重視的皆為「可以讓身心放鬆」

PROFILE　夫妻與3歲長女的三人家庭。住宅建築委託設計事務所「PLAN BOX」。女主人明白表示「拜訪對方工作室後，覺得如果是他們，即使小空間也能打造出喜歡的家。」

客

廳採用落落大方的挑空設計、從陽台透進能擁有充足的放鬆時刻，快速完成家事也是重點需求。集中設置廚房的機器設備，以便縮短家事動線。「中島式廚房的IH爐與水槽面對面的格局，絕對是最正確的選擇。只要轉身就能作業，可以迅速完成家事。而且烹飪或收拾整理時，都能看得見待在客廳的小孩，十分理想。」中島式廚房適合接待客人，朋友來家裡相聚時，大家一起圍在中島備餐台共同料理，也是假日的休閒活動。

時尚的大理石地板、馬賽克磁磚裝飾的牆壁、無垢材的胡桃木餐桌等，運用天然素材營造出悠閒輕鬆的氛圍。妻子重視色調，先生講究觸感，選用了兩人都可以接受的建材。大人風兼具自然親切的氛圍，更加突顯住家魅力。

明亮陽光的餐廳、可以在泡澡同時欣賞屋頂庭園的浴室等，每個角落都充分運用得淋漓盡致——這就是S先生的住家。

夫妻兩人表示：「對於雙薪家庭的我們而言，希望住家就是個能夠完全身心放鬆的休息場所。因此委託建築師時，就提出了想要擁有開放空間的客廳，或是讓人放空休息的衛浴等要求。」

尤其是能夠一邊欣賞庭園一邊泡澡的浴室，迎著從天窗灑落的陽光，如同置身度假飯店，一整天的疲勞都能悠閒地得到療癒。此外，也很注重營造舒適度的設備，採用了24小時的中央空調。一年四季，家中無論何處都是乾爽合宜，令人舒服的理想居住環境。

為了讓工作繁忙的太太

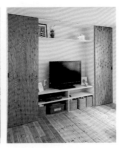
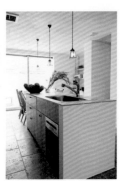

與中島備餐台相連的餐桌格局。後方是以稍高圍牆包圍的陽台，不用擔心周圍鄰居的視線，愜意地感受日光。設置於冰箱旁的大型拉門壁櫃，兼具杯架與餐廚儲藏區的功能。

內部裝潢使用珪藻土、松木等天然素材，即使是看不見的空氣環境也清新舒心。窗戶的大小及格局方便配置沙發，還能借景一旁庭院的綠意。瑣碎的生活用品則統一收納於電視左右兩側的拉門櫃。

位於挑高天花板下方
令人身心放鬆的客廳

陽台引進的明亮日光
深入透進廚餐廳

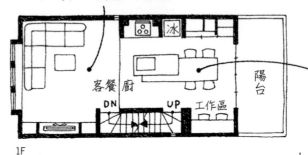

1F

位於B1樓層的寢室
打造出寧靜寬敞的
悠閒空間

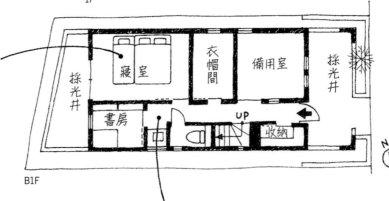

B1F

就寢前的刷牙洗臉
與早上的梳妝準備
都方便的小巧洗手台

「寢室想要設在安靜的環境裡，因此很適合規劃在氣氛沉穩的地下層。」雖然是B1，因為設計了採光井，光線與通風都十分良好。衣帽間不設於寢室內，而是從走廊上直接進入的獨立格局。

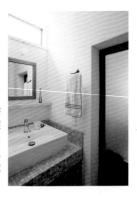

在寢室樓層裝設小型的衛浴設備，讓早晚洗漱變得更輕鬆。衛浴設備大多是屋主自行在網路上找尋，再請施工者安裝，減少成本。右側拉門營造出喜愛的日式風情。

DATA

家庭成員	夫婦＋小孩1人
基地面積	80.00㎡（24.20坪）
建築面積	39.13㎡（11.84坪）
總樓面面積	92.39㎡（27.95坪）
	B1F 38.98㎡＋1F 39.13㎡
	＋2F 14.28㎡
構造・工法	地下1層＋地上2層木造建築
	（軸組工法）
工期	2010年4月～10月
本體工程費	約2461萬日幣
每坪單價	約88萬日幣
設計	PLAN BOX一級建築士事務所
	（小山和子、湧井辰夫）
施工	（株）桧山建工

為了提升衛浴空間的休閒氣氛，於是在頂樓打造了屋頂庭院般的陽台。打開落地窗，清爽的自然風迎面而來。室內地板使用立體壓紋的歐洲橡木，赤腳走在上面的溫潤感令人心生喜愛。走道深處則是通往家事室。

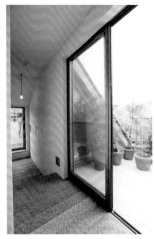

與衛浴空間相鄰的
寬敞屋頂庭院

泡澡時可以享受
度假風情的頂樓浴室

猶如飯店般
悠然自得的盥洗空間

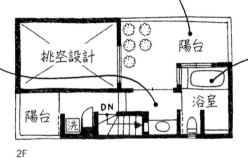

2F

從陽台照進充足陽光的盥洗空間。設計時尚的洗手台與龍頭配件，一整面的大片梳妝鏡讓人宛如置身飯店。洗手檯面紋路細緻的馬賽克磁磚，增加空間的奢華感。

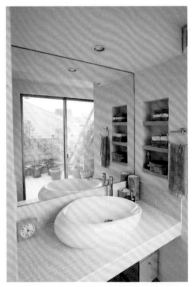

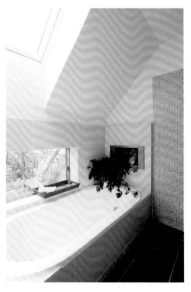

窗外是擺放著盆栽的陽台。進入浴缸後，放眼望去正好可以看到植栽。上方是朝著北側延伸的斜面天花板，透過裝設天窗，營造出開闊的空間感。

配合家庭成員及生活方式來配置衛浴空間

浴空間規劃在哪裡會讓生活更方便？答案會依各家庭的成員及生活方式而有所不同。例如家中有年紀小的幼童，需要父母親在一旁守著洗澡時，在廚房相鄰處規劃衛浴空間就很方便。晚餐後可以一邊收拾善後、整理廚房，並且不時確認孩子的沐浴狀況。家中如果有2～3位年紀較小的幼童，不妨討論看看這個方案。

雙薪家庭的夫妻，早上總是分秒必爭地趕著打理儀容，將衛浴規劃在寢室旁就能在較短的動線完成，縮短忙碌早晨的洗漱梳妝時間。也很推薦在寢室與浴室之間設置走道式的衣帽間，讓更換衣服與沐浴後的動線更順暢。這樣的格局十分適合入浴後隨即就寢的人，以三層樓建築的情況來說，如果衛浴空間在一樓而寢室在三樓，卻有這樣的生活習慣，就需要留意睡前的移動是否負擔太大。

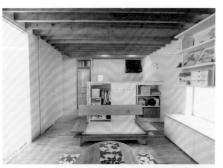

在廚房旁配置衛浴空間的格局。即使打開衛浴空間的拉門也不會阻擋動線，還能從廚房注意在浴室裡洗澡的小孩。（石橋邸　設計／瀨野和廣＋設計アトリエ）

廚房旁邊就是衛浴空間
能關注孩子洗澡時的動靜

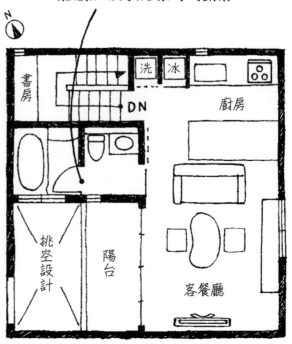

2F

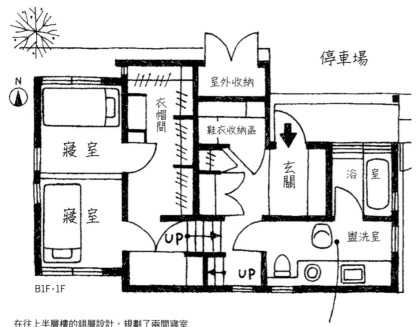

停車場

室外收納

衣帽間

鞋衣收納區

寢室

寢室

玄關

浴室

UP

UP

盥洗室

B1F·1F

在往上半層樓的錯層設計，規劃了兩間寢室及前方共用的衣帽間，下樓之後即是設有雙洗手台的盥洗室。方便家人同時間洗漱的格局。（N邸　設計／FISH＋ARCHITECTS一級建築士事務所）

寢室→衣帽間→衛浴空間
連成一線的方便格局

靠近天花板處裝設了窗戶 引進局部光源

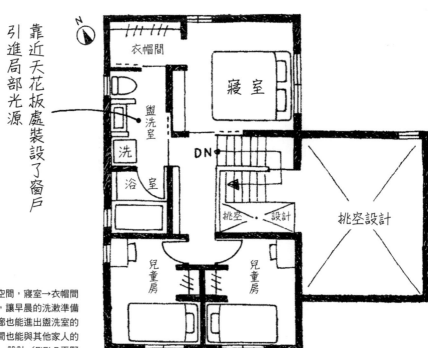

衣帽間

寢室

盥洗室

洗

浴室

DN

挑空·設計

挑空設計

兒童房

兒童房

2F

寢室的衣帽間可直通衛浴空間，寢室→衣帽間→盥洗室的順暢移動路線，讓早晨的洗漱準備能在短時間內完成。從走廊也能進出盥洗室的回遊動線，人多的尖峰時間也能與其他家人的動線從容錯開。（田中邸　設計／FiELD平野一級建築士事務所）

浴廁不分離的格局 讓衛浴空間更加寬敞

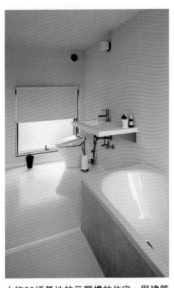

大約20坪基地的三層樓的住宅。與建築物等寬的浴廁合一空間寬敞有餘,大面積窗戶引進充足的光線,氣氛舒緩有如置身飯店。(基邸 設計╱M.A.D＋SML)

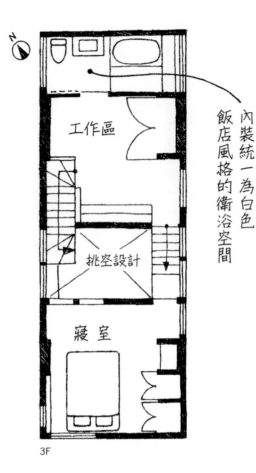

N

工作區

挑空設計

寢 室

3F

內裝統一為白色

飯店風格的衛浴空間

寬 敞明亮的浴室能夠放鬆身心,消除每天的疲勞。但是地坪狹小時,多半優先考量客餐廳的空間,使得衛浴部分占地變小。為了解決這個問題,可以將洗臉台、浴室、廁所整合在同一個空間,規劃為浴廁不分離的三合一浴室。因為省去了隔間,得以打造出寬敞空間,只需要安裝一扇窗戶就能讓室內整體明亮。不僅減少門扇數量,也省下了廁所用的洗手台,可以節省成本。

如果在意浴室的水會濺出,也可以只有浴缸部分設計乾濕分離,以門隔間。選用清玻璃或半透明玻璃,就不會損壞好不容易營造的開放空間及明亮感。如果排斥在洗臉、刷牙時看見廁所,可以在洗手台與廁所中間以牆壁隔間,遮斷視線。

需要注意的是,使用浴室或盥洗室時其他人無法進入廁所,因此務必在其他樓層另外設置廁所。

174

來自高窗的陽光
照亮室內整體
打造明亮衛浴空間

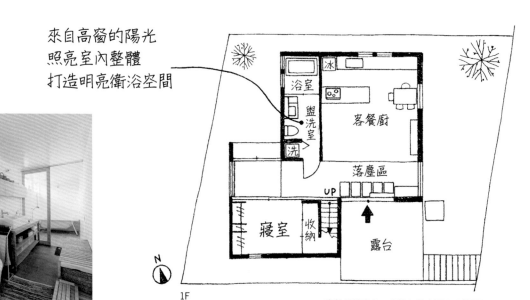

浴室

盥洗室

客餐廚

冰

洗

落塵區

UP

寢室

收納

露台

N

1F

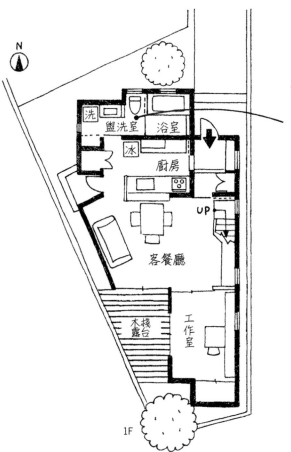

寬敞的浴廁合一空間，浴室部分以拉門作為隔間，因為是玻璃門，並不影響室內的開放感，陽光從浴缸上方設置的窗戶進入，讓整體顯得透亮清爽。（本田邸　設計／アトリエSORA）

N

洗

盥洗室

浴室

冰

廚房

UP

客餐廳

木棧露台

工作室

1F

使用窄牆隔開廁所與洗手台
打造舒心氛圍

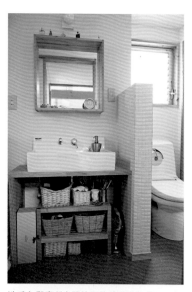

洗手台與廁所之間使用牆壁隔間的例子。廁所配合基地形狀，設置在北邊稍微突出的位置，從盥洗區不會看見廁所，使用起來更自在。（水島邸　設計／MONO工房一級建築士事務所）

無法裝設窗戶的衛浴空間可以從鄰室借光

為基地條件的關係，衛浴空間很容易被設置在昏暗的角落，並且大多配置在北側居多。而相對的鄰居家南側通常又設有大型窗戶，這種情況下為了保護隱私，不是無法裝設想要的窗戶，就是只能開個小窗。但畢竟還是希望盡可能打造明亮的衛浴空間，以便享受放鬆時刻吧？

為了打造理想環境而產生的點子，就是從相鄰居室導入光線，增添空間亮度的方法。具體而言的推薦作法，是在衛浴空間與室內居室的隔間牆，裝設貼近天花板的橫向固定高窗。這樣一來，不僅可以獲得良好採光，也無法從鄰室直接看到衛浴空間。此外還具有視線能夠延伸至隔壁居室，即使小巧的衛浴空間也能擁有寬敞感的優點。

雖然在浴室裝設了窗戶，但是卻無法在洗手台設置時，只要使用玻璃門或玻璃牆作為中間的隔間，就能獲得令人驚訝的明亮度及空間開放感。

規劃於南邊的衛浴空間，因為緊貼鄰居住家，無法裝設窗戶，於是在樓梯間的隔間牆上方安裝了橫向高窗。來自樓梯間天窗的明亮陽光大量湧入，打造出潔淨自在的空間。（森・朝比奈邸　設計／ノアノア空間工房）

N

陽台

寢室

DN

衣帽間

洗

浴室

3F

與樓梯間的牆壁
安裝了橫向高窗
確保良好採光

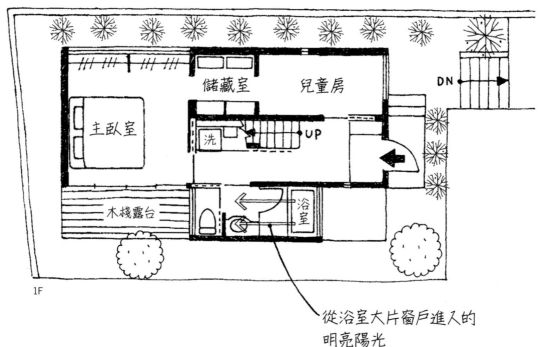

N

儲藏室　　兒童房

主臥室

洗

UP

DN

木棧露台

浴室

1F

從浴室大片窗戶進入的
明亮陽光
透過玻璃照進盥洗室

浴室東側有著一整面的大型窗戶，由於相鄰的盥洗室無法安裝窗戶，因此選用玻璃作為隔間牆及浴室門，讓整面隔間達成光線穿透的效果。從浴室窗戶進入的陽光能直接透進盥洗室，尤其是早晨的燦爛陽光令人朝氣蓬勃。（I邸　設計／明野設計室一級建築士事務所）

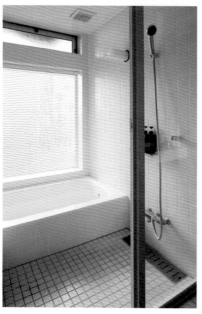

擁有庭院造景的浴室
享受身心舒爽的入浴時光

待

在浴室裡，抬頭就能仰望藍天，迎面享受清風吹拂，令人心曠神怡的沐浴時光。更進一步，規劃可以直接從浴室進出的陽台，品味猶如置身度假旅館的半露天風情——以植栽花盆布置，或是擺放露天躺椅方便出浴後坐著喝瓶啤酒。有小孩的家庭，夏日時更可以打開相連的浴室陽台門，直接將浴缸作為戲水泳池。

陽台地板選用原木材質也好，防滑磁磚也好，視住家風格而定即可。此外，想要避免鄰居視線自在放鬆休憩，卻位於住宅密集地的情況，推薦加高圍籬。只要選用PC板之類的半透明材質，或是間隙適當的木柵欄，就不會覺得太封閉。

設置木棧露台，雖然在面積與費用上都是較為奢侈的方案，卻能夠豐富日常生活，尤其是喜愛享受泡澡時光的家庭，請務必將浴室陽台納入考量！

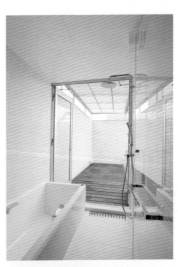

浴室南側與寬敞木棧露台相連的住宅。因為以高牆包圍，既使位在住宅密集地也無須在意周邊環境，能悠開地輕鬆入浴。通往露台的門特地安裝了可以全開的無中柱雙開門，讓空間更加開放。（永田邸　設計／アトリエSORA）

眼前是被高牆包圍的木棧露台
絲毫沒有身處住宅密集地的感覺
可以充分感受開放感

N

客餐廚

冰

UP

玄關
落塵區

洗

浴室

露台

UP

木棧露台

1F

一眼望去直達中庭的視野格外具有穿透感

1F

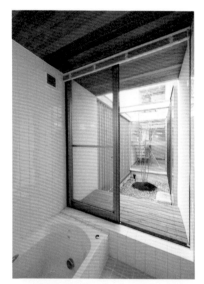

浴室外朝向南側中庭的前方，設計了宛如緣廊的木棧露台。沐浴之後，能一邊欣賞庭園植栽一邊乘涼。木棧露台與中庭皆是開放空間，可以充分體會開闊感。（村上邸　設計／山岡建築研究所）

透過庭院上方的採光罩得以欣賞藍天的入浴時光

浴室落地窗外是寬約91公分的庭院。雖然空間小巧，但由於在高牆上方設置了透明採光罩，得以享受一邊泡澡一邊仰望天空的沐浴時光。（S邸　設計／アトリエシゲ一一級建築士事務所）

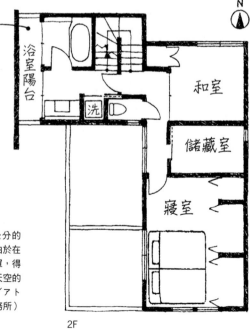

2F

與浴缸高度相同的矮窗
方便泡澡時開關通風

浴時，雖然泡澡令人全身暖和又療癒，但是加上習習涼風會更加清新舒爽。若窗戶設置在高處，此時就必須起身開窗。然而，將窗戶裝設於身在浴缸中就能直接開關的位置，即可輕鬆愜意地度過沐浴時光。為此，推薦在浴缸上緣的位置裝設窗戶。

外推式窗戶及百葉窗都是開關方便的窗型，選用毛玻璃就不用擔心外來視線。為了兼顧安全性，請使用無法探頭進入的小窗或條形窗。在這個高度設置大片窗戶，就要一併規劃能阻斷外人視線的圍牆。圍牆內側可以打造成日式坪庭風格，或吊掛盆栽，沐浴時看見綠意會令人更加心曠神怡。

雖然浴室窗戶經常安裝在浴缸側的牆上，卻大多設在較高的位置。不僅沖澡時不方便開關，泡澡時不方便開關這點也需要注意。掃除之際不方便觸及，泡澡時難以觸及，不方便開關這點也需要注意。

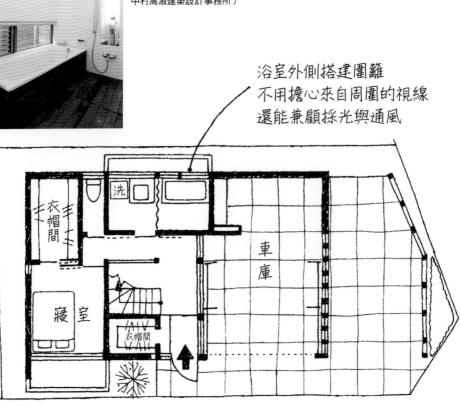

浴缸旁的橫窗，部分使用百葉窗，泡澡時也能直接開關。從浴室到盥洗室，室外都以天然原木圍籬包圍，隔離了視線令人格外放鬆。（高橋邸　設計／unit-H中村高淑建築設計事務所）

浴室外側搭建圍籬
不用擔心來自周圍的視線
還能兼顧採光與通風

洗

衣帽間

車庫

寢室

衣帽間

1F

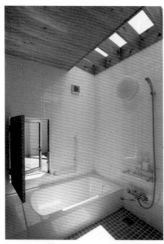

小陽台被家事室及浴室包圍的格局。配合浴缸高度的窗戶朝向陽台設置，因此洗澡時即使開著窗戶，也無須在意外來的視線。

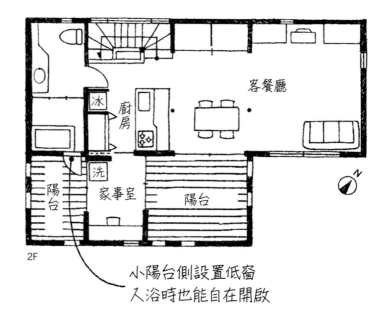

2F

小陽台側設置低窗
入浴時也能自在開啟

裝設兩扇不同高度的窗戶
打造良好通風環境

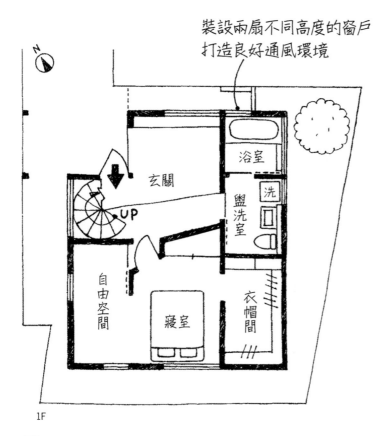

1F

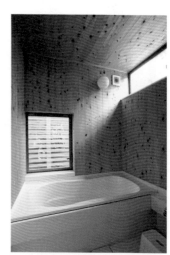

可以感受森林浴氛圍的檜木浴室。分別在浴缸上方的低處，與天花板際的高處安裝窗戶，良好通風讓入浴後的檜木迅速且充分乾燥。低窗外的圍籬掛著盆栽，五感皆能品味安閒自得的時光。
（奧田邸　設計／田中ナオミアトリエ一級建築士事務所）

即使廁所空間小巧
裝設窗戶就能提高舒適度

廁

所是一個人獨處休息的場所，自在無拘的氛圍能讓每一天都開心度過。即使空間狹小，仍建議安裝能夠開關的窗戶。與起居室不同，雖然不是一定需要窗戶的空間，但即使只是小窗戶，不僅能促進空氣流通，也能引進自然光，呈現清爽的潔淨感。同時視野能擴及室外，令人感覺寬敞，不會有閉塞感。

廁所大多是安裝橫開窗，只要簡單地在收納衛生紙的吊櫃上方或下方安裝窗戶即可。當窗戶設於櫃子上方時，為了方便開關，櫃子深度要盡量淺一點。其他還有設置地窗、在轉角安裝向長窗的方法。若是在意外來視線，不妨選用毛玻璃，或是將馬桶規劃在窗外看不見的位置。

確定窗戶位置後，接下來可以進一步設置壁龕用於布置裝飾小物，或是設計間接照明營造空間氛圍，試著打造出讓心情明朗愉快的空間吧！

N

廚餐廳

冰

浴室

盥洗室

洗

客廳

玄關

UP

木棧露台

1F

收納空間與窗戶的組合
確保通風及採光
間接照明營造舒心氛圍

與盥洗室合為一體的廁所，壁掛上櫃與洗手台面之間裝設了一整片的毛玻璃窗，採光、通風一舉兩得。下方同樣採用吊櫃設計，以間接照明打造放鬆的自在空間。（I邸　設計／ノアノア空間工房）

轉角處裝設著方正設計的小洗手台，配合寬度規劃縱向窄窗。避開馬桶位置，不用擔心外來視線，又能提高室內亮度。（S邸　設計／明野設計室一級建築士事務所）

與小型洗手台同寬的縱向長窗顯得簡潔俐落

1F

腳邊地窗吹入清風
經由天花板抽風機排出
空氣流通效率佳

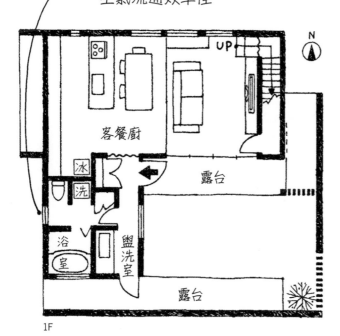

1F

從地窗進入的空氣經由天花板的抽風機排出，短時間就能讓整體空間澈底換氣。使用布製壁掛裝飾及間接照明，打造舒心空間。（Y邸　設計／RIGHT STUFF DESIGN FACTORY）

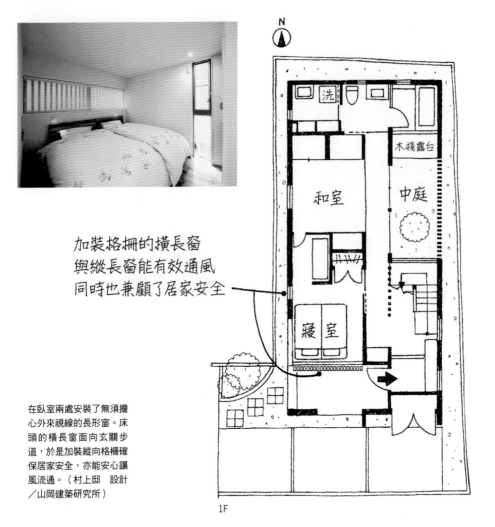

在臥室兩處裝設窗戶
關著門依然能通風換氣

加裝格柵的橫長窗
與縱長窗能有效通風
同時也兼顧了居家安全

在臥室兩處安裝了無須擔心外來視線的長形窗。床頭的橫長窗面向玄關步道，於是加裝縱向格柵確保居家安全，亦能安心讓風流通。（村上邸　設計／山岡建築研究所）

N

洗

木棧露台

和室

中庭

寢室

1F

室 內要保持良好通風，就需要作出風的入口及出口，因此必須要分別在兩個以上的地方安裝窗戶。尤其是屬於私人空間、經常關上門的臥室，即使關著門也能保持空氣流通的狀態，最少要在兩處裝設窗戶。雖然圍於設置收納壁櫃的牆面有限，或是住家貼近鄰居住宅等原因，無法順利依照需求安裝窗戶的情況並不少，但只要利用收納壁櫃上方或下方的少許空間，就能簡單獲得安裝橫長窗的位置。比起一整面牆都作成收納櫃，還能減少壓迫感，一舉兩得。也可以只裝設一個窗戶，並且以推拉門作為房門，稍微打開即可通風，由於比較無法保有隱私，因此不建議運用於寢室，而且空調的效果也會變差。

另外要注意的，則是寢室的窗戶安裝方法，生活作息無須早起趕時間的人，最好避免在東邊及南邊設置大窗戶，早晨的光線意外地明亮，會干擾睡眠。因房間格局配置無法變動的情況，就使用遮光窗簾及百葉窗來調控光線吧！

184

南側是通往木棧露台的落地窗，相對的北側衣櫥上方則裝設了整片橫窗，由於兩側的窗戶皆與房間牆面等寬，因此通風效果絕佳。南邊的落地窗內側設計了室內曬衣桿。因為通風良好，即使晾在室內也能完全乾燥。（I邸　設計／明野設計室一級建築士事務所）

衣櫥上方的高窗與對面的南側窗戶
直線相對促成良好通風

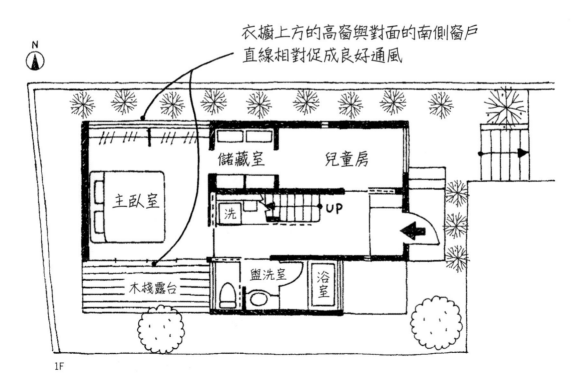

1F

巧思設計天花板
可以提升臥室的放鬆氛圍

劃寢室時還有一點十分重要，即是躺在床上時必定映入眼簾的天花板。天花板的設計多花點功夫，對於睡眠的舒適感會有很大的影響。

例如設計斜角天花板再加上原木橫梁，往上看去的空間開放寬敞，彷彿置身山中小木屋的大方氛圍，推薦用於兒童房。無法建造斜角天花板的一樓，只要在部分天花板作出高低落差，或是將床舖上方的天花板往上拉高數公分，產生變化的視野就能帶來令人放鬆的氣氛。由於每個人感受不同，相對地也有人覺得「天花板低的臥室比較好入眠」，請依照個人感受，打造出讓自己最舒服的睡眠空間吧！

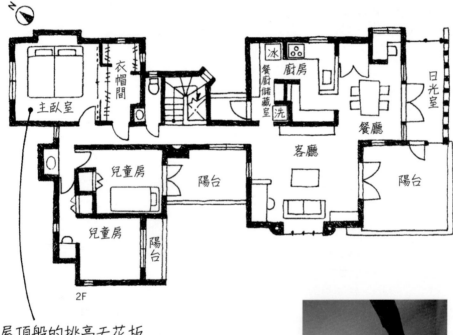

2F

屋頂般的挑高天花板
與灰泥牆壁營造出
溫和療癒的寧靜風格

在斜角天花板的高處架上裝飾圓木，不僅能感受寬闊舒適的開放感，更增添一抹活潑氣氛。手工塗抹的灰泥在燈光照明之下，刷紋展現出多變光影。床頭則規劃了圓弧形的壁龕。（H邸　設計／PLAN BOX一級建築士事務所）

先決定床的位置
再搭配規劃照明配置

兒

童房會隨著成長而改變使用方法，因此選擇可以自由改變位置的活動式家具會比較好，但主臥室基本上是不太會變動的空間。因此，設計時建議先決定床鋪或日式床墊放置的位置，再依此來規劃照明。

例如，天花板的嵌燈要避免安裝在床頭的正上方，而是裝在床尾處，開燈時才不會過於刺眼。而床頭兩側加裝壁燈，夫妻可以各自就近控制，無論是睡前想要讀本書，還是晚上起身前往洗手間都很方便。如果想在枕邊進行手機等3C產品的充電，各自設有插座會很便利。

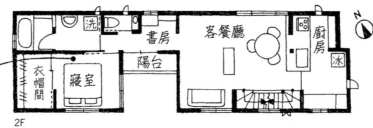

靠近天花板處裝設了窗戶
引進局部光源

2F

牆面上小小的四方箱是投射燈。朝下的光線不會從側邊溢出，睡在身旁的人不會感到刺眼。電燈開關分別設在床鋪兩側的牆壁上，可以個別操作。

在床尾的位置安裝嵌燈。躺下時，開啟照明光源也不會因直射而感而刺眼。臥室床頭側的左右兩端分別設置了方便置物的壁龕，也個別備有插座。（青柳邸　設計／明野設計室一級建築士事務所）

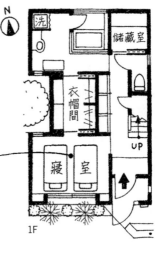

在床尾處安裝嵌燈
躺臥時可以
避免光源直射臉龐

1F

戶與照明設備的位置，也是左右臥室氛圍的重要因素之一。躺臥在床鋪或日式床墊上時，視線會隨之變化，於是配合著高度來降低整體空間的重心吧！窗戶開口要避免在床頭的壁面，這樣陽光才不會太過刺眼，讓室內顯得平靜沉穩。另外還要控制窗戶及門扇的大小，盡可能留下大面積的牆面，會產生被包覆的安心感。

照明計劃請務必參考飯店內裝。無論是間接照明的安裝手法或地腳燈等，所有細節都是為了帶來悠閒鬆緩的氛圍。仔細觀察就會發現，各項設置的場所都控制在低處。建議住家照明也參照飯店，選擇安裝在低於身高的位置（1.6m以下）。

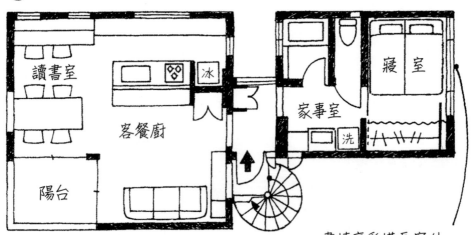

讀書室　冰　客餐廚　陽台　寢室　家事室　洗

2F

盡情享受橫長窗外
宛如全景畫的自然風情
立起木窗板就能調整適合亮度

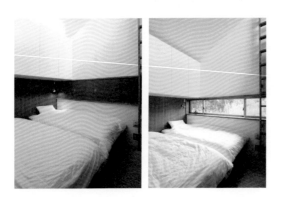

從床邊的橫長窗眺望戶外景色，有如度假飯店的寢室。可以透過窗戶內側的木窗板，調整室內的亮度。由於此窗朝向北邊，因此還具有防寒的功能。（大隅邸設計／t-products建築設計事務所）

Column 7

打開廁所門
一眼看到的是……？

　　土地狹小沒有足夠的樓面積，這時只要省下走廊就能增加起居室的空間。舉例來說，省下客餐廚通往廁所的走道，直接在客餐廚鄰近一角規劃廁所，藉由一扇門連接。

　　採用這個方法時，必須牢牢記住的要點是，打開的廁所門要避開直視沙發或餐桌的方位。若從這兩處可以直接看到馬桶，就要調整開門的方向，讓視線不容易看到，或是調整馬桶的位置。建議的配置格局是廁所與客餐廚平行，並且在門扇側邊深處設置馬桶。在門口正面設置具有設計感的洗手台或壁龕裝飾，如此一來，即使從起居室的角度看來也不會影響觀感。

　　不過這樣的格局，待在客餐廚的人容易聽到廁所內的聲音，建造時不妨在廁所及隔間牆加入隔熱、防音材料，以便達到隔音效果。

建築家 Profile

高橋正彥

1967年生於東京都。1989年進入佐賀和光＋エー・アート公司。1992年起佐賀和光設立個人事務所，之後兩個人共同合作設計各式各的建築物。1999年接管事務所，同時改為現在的名稱。

佐賀・高橋設計室
☎ 046 876 9186
www.takahashi-arch.com

大塚泰子

生於1971年。1996年日本大學生產工程學院建築工程碩士畢業後，進入ARTS＋CRAFTS建築研究所工作，參與「小住宅系列」的設計。2003年成立現在的「ノアノア空間工房」設計事務所。

㈲ノアノア空間工房
☎ 03 6434 7401
www.noanoa.cc

中山 薰

1991年曼徹斯特大學建築系畢業，倫敦大學巴特萊特建築學院DIPROMA畢業。曾任職於其他建築師事務所，2002年與盛勝宣先生攜手合作共同成立現在的FISH＋ARCHITECTS一級建築士事務所，2003年開始活躍於業界。

盛 勝宣

1966年生於鹿兒島縣。1990～2002年任職於日本設計。2002年與中山薰小姐攜手合作，共同成立現在的FISH＋ARCHITECTS一級建築士事務所。

FISH＋ARCHITECTS一級建築士事務所
☎ 03 5465 1802
www.fish-architects.com

明野岳司

1961年生於東京都。1988年芝浦工業大學碩士畢業後，任職於磯崎新工作室，2000年成立明野設計室一級建築士事務所。

明野美佐子

1964年生於東京都。1988年芝浦工業大學碩士畢業後，曾任職於小堀住研株式会社（現今的Yamada SxL Home Co., Ltd.）與中央研究所，2000 年成立明野設計室一級建築士事務所。

明野設計室一級建築士事務所
☎ 044 952 9559
http://tm-akeno.com/

中村高淑

1968年生於東京都。多摩美術大學美術學院建築系畢業。曾任職於其他建築師事務所，1999年獨立創業，2001年與其他建築師事務所合作共同成立unit-H中村高淑建築設計事務所。

unit-H （株)中村高淑建築設計事務所
☎ 045 532 4934
www.unit-h.com

小山和子

1955年生於廣島縣。女子美術大學藝術系畢業。1987年成立小山一級建築士事務所，1995年與湧井辰夫先生攜手合作，共同成立現在的PLAN BOX一級建築士事務所。

湧井辰夫

1951年生於東京都。工學院大學專修學校建築系畢業。1995年與小山和子攜手合作，共同成立現在的PLAN BOX一級建築士事務所。

ブランボックス一級建築士事務所
☎ 03 5452 1099
www.mmjp.or.jp/p-box/

設計事務所一覧

アーキテラス一級建築士事務所	田中ナオミアトリエ一級建築士事務所
Arts＆Crafts建築研究所	谷田建築設計事務所
ica associates一級建築士事務所	t-products建築設計事務所
A-SEED建築設計事務所	totomoni
A.S Design Associates	NATURE DÉCOR 大浦比呂志創作設計研究所
ATELIER71	萩原健治建築研究所
ATELIER YI：HAUS	P's supply
Atelier GLOCAL一級建築士事務所	光と風設計社
アトリエシゲー一級建築士事務所	BUILD WORKs
アトリエSORA	FiELD平野一級建築士事務所
ARC DESIGN	FUKUDA LONG LIFE DESIGN
一級建築士事務所 建築實驗室水花天空	ふくろう建築工房
M.A.D+SML	プラスティカンパニー
グリーンゲイブルズ	Bricks。一級建築士事務所
建築設計事務所Freedoom	POLUS-TEC(株)POHAUS一級建築士事務所
COM-HAUS	宮地亘設計事務所
The Green Room	MONO設計工房一級建築士事務所
下田設計東京事務所	森井住宅工房
シャルドネ福岡	山岡建築研究所
Sturdy Style一級建築士事務所	RIGHT STUFF DESIGN FACTORY
設計工房/Arch-Planning Atelier	Life Lab
瀬野和廣＋設計アトリエ	L.D.HOMES
DINING PLUS建築設計事務所	

手作良品 96

量身打造舒心理想家
格局設計關鍵指南

9位日本人氣建築師的96個不藏私全方位設計心得

作　　　　者／主婦之友社	
譯　　　　者／楊淑慧	
發　行　人／詹慶和	
選　書　人／蔡麗玲	
執　行　編　輯／蔡毓玲	
編　　　　輯／劉蕙寧・黃璟安・陳姿伶	
執　行　美　編／韓欣恬	
美　術　編　輯／陳麗娜・周盈汝	
出　　版　　者／良品文化館	
發　　行　　者／雅書堂文化事業有限公司	
郵　撥　帳　號／18225950	
戶　　　　名／雅書堂文化事業有限公司	
地　　　　址／220新北市板橋區板新路206號3樓	
電　子　郵　件／elegant.books@msa.hinet.net	
電　　　　話／(02)8952-4078	
傳　　　　真／(02)8952-4084	

2021年12月初版一刷　定價480元

暮らしやすい「間取り」づくりのヒント
© Shufunotomo Co., Ltd. 2016
Originally published in Japan by Shufunotomo Co., Ltd.
Translation rights arranged with Shufunotomo Co., Ltd.
Through Keio Cultural Enterprise Co., Ltd.

經銷／易可數位行銷股份有限公司
地址／新北市新店區寶橋路235巷6弄3號5樓
電話／(02)8911-0825
傳真／(02)8911-0801

國家圖書館出版品預行編目資料

量身打造舒心理想家格局設計關鍵指南 / 主婦之友社編著；
楊淑慧譯.
-- 初版. -- 新北市：良品文化館出版：雅書堂文化發行,
2021.12
　　面；　公分. --(手作良品；96)
譯自：暮らしやすい「間取り」づくりのヒント
ISBN 978-986-7627-34-6(平裝)
1.室內設計 2.空間設計
967　　　　　　　　　　　　　　110003640

日本版Staff

藝術總監・設計／
武田康裕・渡邊えり子（DESIGN CAMP）

插圖／
根岸美帆

攝影／
アクネノブヤ・瓜坂三江子・川隅知明・木奧惠三
坂本道浩・佐佐木幹夫・澤崎信孝・志原雅明・鈴木江實子
千葉充・林ひろし・藤原武史・松井ヒロシ・松竹修一
宮田知明・山口幸一
主婦之友社攝影課（黑澤俊宏、佐山裕子、柴田和宣）

採訪・撰文／
後藤由里子・杉內玲子

編輯／
加藤登美子

主編／
天野隆志（主婦之友社）